老年大学实用教程

零基础
学口琴
入门与提高

臧翔翔 编著

化学工业出版社
·北京·

图书在版编目（CIP）数据

零基础学口琴入门与提高 / 臧翔翔编著. -- 北京：化学工业出版社，2024. 8. --（老年大学实用教程）.
ISBN 978-7-122-46097-4

Ⅰ. J624.46

中国国家版本馆CIP数据核字第2024WZ5000号

本书作品著作权使用费已交付中国音乐著作权协会。个别未委托中国音乐著作权协会代理版权的作品词曲作者，请与出版社联系著作权费用。

责任编辑：李　辉　　　　　　　　　封面设计：宁静静
责任校对：李　爽　　　　　　　　　装帧设计：盟诺文化

出版发行：化学工业出版社（北京市东城区青年湖南街13号　邮政编码100011）
印　　装：大厂聚鑫印刷有限责任公司
880mm×1230mm　1/16　印张17$\frac{3}{4}$　字数150千字　2024年8月北京第1版第1次印刷

购书咨询：010-64518888　　　　　　售后服务：010-64518899
网　　址：http://www.cip.com.cn
凡购买本书，如有缺损质量问题，本社销售中心负责调换。

定　　价：59.80元　　　　　　　　　　　　　　　　　　　版权所有　违者必究

前 言

老年大学是我国教育事业和老龄事业的重要组成部分。发展老年教育，是积极应对人口老龄化、实现教育现代化、建设学习型社会的重要举措，是满足老年人多样化学习需求、提升老年人生活品质、促进社会和谐的必然要求。

本着"增长知识、丰富生活、陶冶情操、促进健康、服务社会"的宗旨，提升老年人的获得感、幸福感和安全感，满足老年人提高精神文化质量、生命质量和继续教育的需求。我们根据全国多所老年大学独有的课程设计及老年人的学习特点，组织老年大学任教多年的教师集体创作编写了本套教程。

老年大学教学内容具有实用性，教学方法要有适用性，教学组织要具有效性，课程内容与社会生活要有一致性，理论与实践教学相结合，教学与活动于一体，体现终身学习的路径。

老年学习者一般一周到学校一两次，进行教师的集体指导和教学，大多数时间需要老年学习者自主学习与训练。因此，一套适合老年大学教学与练习的教程就显得非常必要。特别是通过信息化的手段，老年学习者可以反复学习课上教学内容，保证和促进教师的教学进度顺利进行。

本分册是老年大学口琴教程，内容涵盖广泛，按知识点编排章节，有针对性地讲解与练习曲目，每一个知识点均配有免费的配套教学视频。为了方便不同用谱习惯的中老年口琴爱好者使用本教程，我们采用了简谱与五线谱对照的方式编写，大大降低了因不同阅谱习惯而增加的学习难度，为口琴学习带来更多便捷。

本书除了可以作为老年大学的口琴教程外，还是中老年口琴爱好者自学口琴的绝佳选择。为了降低学习难度，我们在口琴练习乐曲的选曲方面多以节奏简单的儿歌、中老年熟悉的民歌与经典老歌为主，在自学口琴的同时陶冶身心，使口琴学习更加轻松。

由于作者的水平有限，书中难免会出现疏漏和解释不到位的情况，恳请读者批评指正，并将意见和建议及时反馈给我们，以便我们及时改进。

编 者

2024年6月

目 录

入门篇

| 第一课 口琴演奏基础 ······ 1 |
| 一、口琴概述 ······ 1 |
| 二、口琴的演奏 ······ 4 |
| 三、口琴演奏符号与音孔 ······ 6 |
| 第二课 呼气音练习 ······ 9 |
| 一、练习要领 ······ 9 |
| 二、乐曲练习 ······ 10 |
| 　　练习曲一 ······ 10 |
| 　　练习曲二 ······ 11 |
| 　　练习曲三 ······ 12 |
| 　　练习曲四 ······ 13 |
| 　　练习曲五 ······ 14 |
| 附 乐理知识：认识简谱 ······ 16 |
| 第三课 吸气音练习 ······ 19 |
| 一、练习要领 ······ 19 |
| 二、乐曲练习 ······ 20 |
| 　　练习曲一 ······ 20 |
| 　　练习曲二 ······ 21 |
| 　　练习曲三 ······ 22 |
| 　　练习曲四 ······ 23 |
| 　　练习曲五 ······ 24 |
| 附 乐理知识：认识五线谱 ······ 25 |
| 第四课 呼气音与吸气音综合练习 ······ 31 |
| 　　练习曲一 ······ 31 |
| 　　练习曲二 ······ 32 |
| 　　练习曲三 ······ 33 |
| 　　欢乐颂 ······ 34 |
| 　　布谷 ······ 35 |

附 乐理知识：音符时值 ······ 36

第五课 乐曲巩固练习 ······ 39
　　小猫 ······ 39
　　小鸭戏水 ······ 40
　　小蜻蜓 ······ 42

附 乐理知识：调号、拍号、小节与
　　连线 ······ 43

第六课 旧式单音奏法练习 ······ 49
一、旧式单音奏法 ······ 49
二、乐曲练习 ······ 50
　　练习曲一 ······ 50
　　练习曲二 ······ 51
　　两只老虎 ······ 52
　　铃儿响叮当 ······ 52

附 乐理知识：反复记号与八度记号 ······ 54

第七课 新式单音奏法练习 ······ 58
一、新式单音奏法 ······ 58
二、乐曲练习 ······ 59
　　练习曲一 ······ 59
　　练习曲二 ······ 60
　　我和你 ······ 61
　　牧羊小姑娘 ······ 62

附 乐理知识：力度标记 ······ 63

第八课 乐曲巩固练习 ······ 64
　　排排坐 ······ 64
　　草原上 ······ 64
　　国旗国旗真美丽 ······ 65

附 乐理知识：速度标记 ······ 66

第九课　基础节奏练习一 ……… 67
一、全音符 ……………………………… 67
　　练习曲一 ………………………… 68
　　练习曲二 ………………………… 68
　　练习曲三 ………………………… 69
二、二分音符 …………………………… 70
　　练习曲四 ………………………… 70
　　练习曲五 ………………………… 70
　　练习曲六 ………………………… 71
三、四分音符 …………………………… 72
　　练习曲七 ………………………… 72
　　练习曲八 ………………………… 73
　　练习曲九 ………………………… 74
附　乐理知识：演奏表情标记 ………… 75

第十课　基础节奏练习二 ………… 76
一、八分音符 …………………………… 76
　　练习曲一 ………………………… 76
　　练习曲二 ………………………… 77
　　练习曲三 ………………………… 78
二、节奏综合练习 ……………………… 78
　　丰收之歌 ………………………… 78
　　粉刷匠 …………………………… 80

第十一课　十六分音符节奏练习 … 81
一、十六分音符节奏型 ………………… 81
　　练习曲一 ………………………… 82
　　练习曲二 ………………………… 82

　　练习曲三 ………………………… 83
二、节奏综合练习 ……………………… 84
　　假如你要认识我 ………………… 84
　　难忘今宵 ………………………… 86

第十二课　乐曲巩固练习 ………… 87
　　人们叫我唐老鸭 ………………… 87
　　在动物园里 ……………………… 88
　　渔光曲 …………………………… 89

第十三课　附点节奏练习 ………… 92
一、附点节奏型 ………………………… 92
二、乐曲练习 …………………………… 93
　　练习曲一 ………………………… 93
　　练习曲二 ………………………… 94
　　草原上升起不落的太阳 ………… 95

第十四课　切分节奏练习 ………… 97
一、切分节奏型 ………………………… 97
二、乐曲练习 …………………………… 98
　　练习曲一 ………………………… 98
　　练习曲二 ………………………… 99
　　中国人民解放军进行曲 ………… 100
　　牧童 ……………………………… 102

第十五课　乐曲巩固练习 ………… 103
　　花好月圆 ………………………… 103
　　杜宁山崖 ………………………… 105

提高篇

第十六课　三连音节奏练习 ……… 106
一、三连音节奏型 ……………………… 106
二、乐曲练习 …………………………… 107
　　练习曲一 ………………………… 107
　　练习曲二 ………………………… 108
　　悲叹小夜曲 ……………………… 108
　　感恩的心 ………………………… 110

第十七课　手震音练习 …………… 112
一、手震音 ……………………………… 112

二、演奏要领 …………………………… 113
三、乐曲练习 …………………………… 113
　　练习曲一 ………………………… 113
　　练习曲二 ………………………… 114
　　知道不知道 ……………………… 115
　　雪绒花 …………………………… 116

第十八课　舌震音练习 …………… 118
一、舌震音 ……………………………… 118
二、演奏要领 …………………………… 119

三、乐曲练习	119
练习曲一	119
练习曲二	120
小兔乖乖	121
小杜鹃	122

第十九课　小提琴奏法练习　123
- 一、小提琴奏法　123
- 二、演奏要领　124
- 三、乐曲练习　124
 - 练习曲一　124
 - 练习曲二　125
 - 沂蒙山小调　126
 - 北风吹　126

第二十课　小军鼓奏法练习　128
- 一、小军鼓奏法　128
- 二、演奏要领　129
- 三、乐曲练习　129
 - 练习曲一　129
 - 练习曲二　130
 - 小毛驴　131
 - 彩云追月　132

第二十一课　倚音练习　133
- 一、倚音　133
- 二、演奏要领　134
- 三、乐曲练习　134
 - 练习曲一　134
 - 练习曲二　135
 - 映山红　136
 - 唱歌要数刘三姐　138

第二十二课　波音练习　140
- 一、波音　140
- 二、乐曲练习　141
 - 练习曲一　141
 - 练习曲二　142
 - 打靶归来　142
 - 社会主义好　144

第二十三课　琶音练习　145
- 一、琶音　145
- 二、演奏要领　146
- 三、乐曲练习　146
 - 练习曲一　146
 - 练习曲二　147
 - 夕阳红　148
 - 纺织姑娘　149

第二十四课　断音（咳音）奏法练习　150
- 一、断音（咳音）　150
- 二、演奏要领　151
- 三、乐曲练习　151
 - 练习曲一　151
 - 练习曲二　152
 - 黄河　152
 - 大刀进行曲　154

第二十五课　后拍伴奏复音奏法练习　156
- 一、复音奏法　156
- 二、后拍伴奏复音奏法　157
- 三、演奏要领　157
- 四、乐曲练习　158
 - 练习曲一　158
 - 练习曲二　159
 - 上学歌　160
 - 南泥湾　160
- 附　乐理知识：和弦　162

第二十六课　正拍伴奏复音奏法练习　163
- 一、正拍伴奏复音奏法　163
- 二、演奏要领　164
- 三、乐曲练习　164
 - 练习曲一　164
 - 练习曲二　165
 - 蜜蜂做工　166

第二十七课　空气伴奏法练习　167
- 一、空气伴奏法　167
- 二、演奏要领　168
- 三、乐曲练习　168
 - 练习曲一　168

练习曲二 ………………………… 169
　　长城谣 …………………………… 170
　　同一首歌 ………………………… 171

第二十八课　三度和音奏法练习 …… 174
一、三度音程 …………………………… 174
二、三度和音奏法 ……………………… 175
三、演奏要领 …………………………… 175
四、乐曲练习 …………………………… 176
　　练习曲一 ………………………… 176
　　练习曲二 ………………………… 177
　　大海啊故乡 ……………………… 178
　　梦驼铃 …………………………… 179

第二十九课　三度提琴奏法练习 …… 180
一、三度提琴奏法 ……………………… 180

二、演奏要领 …………………………… 181
三、乐曲练习 …………………………… 181
　　练习曲一 ………………………… 181
　　练习曲二 ………………………… 182
　　猎人 ……………………………… 183
　　校园月亮明 ……………………… 184

第三十课　五度和音奏法练习 ……… 186
一、五度音程 …………………………… 186
二、五度和音奏法 ……………………… 187
三、演奏要领 …………………………… 187
四、乐曲练习 …………………………… 188
　　练习曲一 ………………………… 188
　　练习曲二 ………………………… 189
　　月亮河 …………………………… 190
　　一帘幽梦 ………………………… 192

口琴曲目精选篇

一、口琴流行歌曲选编 ………………… 193
　　雪落下的声音 …………………… 193
　　爸爸妈妈 ………………………… 196
　　城里的月光 ……………………… 198
　　风吹麦浪 ………………………… 200
　　画心 ……………………………… 202
　　时间都去哪儿了 ………………… 204
　　萱草花 …………………………… 206
　　因为爱情 ………………………… 208
　　这世界那么多人 ………………… 210
二、口琴经典老歌选编 ………………… 212
　　光阴的故事 ……………………… 212
　　漫步人生路 ……………………… 214
　　梅花三弄 ………………………… 217
　　梦里水乡 ………………………… 218
　　女儿情 …………………………… 220
　　女人花 …………………………… 222
　　恰似你的温柔 …………………… 224
　　送别 ……………………………… 226
　　甜蜜蜜 …………………………… 228
　　小城故事 ………………………… 230
　　夜来香 …………………………… 232
　　一剪梅 …………………………… 234

　　在水一方 ………………………… 236
　　葬花吟 …………………………… 238
　　最浪漫的事 ……………………… 242
三、口琴经典民歌选编 ………………… 244
　　凤阳花鼓 ………………………… 244
　　鸿雁 ……………………………… 246
　　桔梗谣 …………………………… 248
　　山楂树 …………………………… 249
　　三套车 …………………………… 252
　　苏珊娜 …………………………… 254
　　小河淌水 ………………………… 255
　　夜深沉 …………………………… 256
　　月儿弯弯照九州 ………………… 259
四、口琴经典乐曲选编 ………………… 260
　　爱情故事 ………………………… 260
　　悲叹小夜曲 ……………………… 262
　　桑塔·露琪亚 …………………… 264
　　温柔的倾诉 ……………………… 267
　　斯卡布罗集市 …………………… 268
　　天空之城 ………………………… 270
　　雪之梦 …………………………… 272
　　友谊地久天长 …………………… 274

入门篇

第一课

口琴演奏基础

一、口琴概述

（一）口琴的诞生

口琴，通过吸气与呼气使金属簧片振动发声的多簧片乐器，是一种简单易学的小型吹奏乐器，由德国一位青年从中国民族乐器笙的发音原理产生的灵感发明而成。口琴主要有独奏口琴和合奏口琴，根据音域、调性的不同音色有所差异。世界上最早的口琴诞生于德国，后于1857年布希曼和托斯恩创立专制口琴的公司，第一次开始批量生产口琴，并很快销售到欧美各地，20世纪初口琴传入中国，后逐渐被中国人喜爱。

（二）口琴的类型

常见的口琴有：半音阶口琴、复音口琴、和弦口琴、布鲁斯口琴等。

半音阶口琴：半音阶口琴的音阶组织与钢琴相似，加入一般口琴所没有的半音阶，所以任何调都能用半音阶口琴奏出。

复音口琴：又称震音口琴，是初学者使用最广泛的口琴。由双排吹孔构成，上排簧片和下排簧片的音高会被调整至有细微差距，每个音由相同音高的两个簧片发出，演奏时两个簧片同时振动产生震音效果。复音口琴一般有16孔到28孔，根据不同乐曲的需要选择不同调式的口琴。

24孔复音口琴是目前使用最广泛的口琴，也是本书主要介绍和使用的口琴。24孔复音口琴有24个吹孔，每个吹孔由上下两格组成，通过吹、吸产生气流振动口琴内部簧片发出声音。

和弦口琴：在所有口琴中长度最长，主要用于伴奏，一般不用于独奏使用。口琴的每一个孔都是由一个和弦组成，即每一个孔由若干簧片组成以形成和弦，例如，C和弦由C、E、G组成等。

布鲁斯口琴：也称为十孔口琴或民谣口琴，音色非常有特色，适合演奏蓝调、摇滚、乡村音乐、爵士等音乐风格。

（三）口琴的调式与结构

口琴不是一个转调乐器，所以一把口琴只能演奏一个调，乐曲是什么调的就需要使用相应调性的口琴演奏。常见的口琴有12个调，分别是：C、D、E、F、G、A、B、#C（♭D）、#D（♭E）、#F（♭G）、#G（♭A）、#A（♭B）。初学者一般使用C调口琴。

口琴一般由盖板、螺栓、座板、音簧、塑格五部分组成。

盖板：用于保护口琴的音簧，也是口琴的共鸣箱。

螺栓：固定口琴各个部分。

座板：一般为铜质，用于固定音簧。

音簧：薄铜片，口琴的核心部件，通过空气振动发出声音，不同长短的音簧发出的音高不同。

塑格：材料一般是塑料、木质、金属等，与座板配合形成不同的振动腔室。

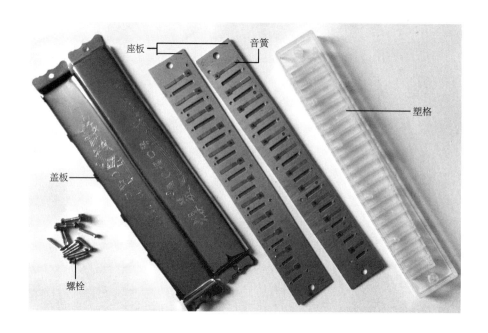

二、口琴的演奏

（一）演奏姿势

正确的吹奏姿势有利于正确地运用气息。吹奏口琴坐姿或站姿都可以，只要保持抬头挺胸、手臂自然放松、眼睛平视前方就可以了。

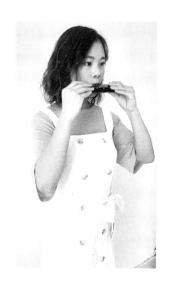 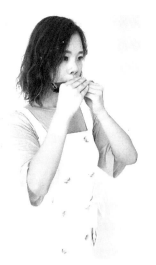 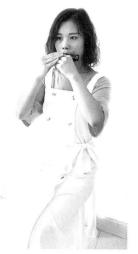

（二）持琴方法

持琴方法1：左手握低音声部，右手握高音声部，双手拇指自然放松地放置于口琴的两头，食指微微弯曲放置于口琴前方的盖板之上。

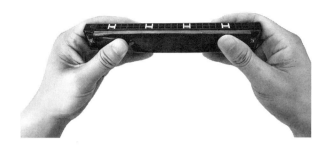

持琴方法2：也称为握琴法，将口琴放置于左手虎口之上，左手拇指横放，右手握于左手之上，这是用于演奏手震音效果的持琴方式。

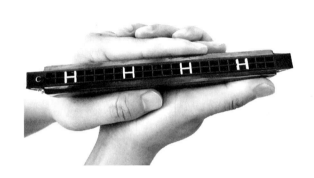

（三）演奏口琴的嘴型

嘴唇自然放松地含住口琴的吹孔，吹奏口琴需要嘴唇在口琴吹孔之上左右移动，所以嘴唇要放松，不可将口琴含得过紧。

（四）吹奏口琴的气息要领

吹奏口琴的呼吸方式与声乐演唱的呼吸方式相同，有胸腹式呼吸、胸式呼吸、腹式呼吸三种。腹式呼吸是最常用的呼吸方式（如闻花香时的状态），将气息快速吸入横膈膜保持撑住并将气息慢慢呼出。需要注意的是，

吸气时身体要自然放松，特别是不能耸肩。喉咙保持松弛状态，让气息自然进入与呼出。练习呼气时可以以练习吹纸片的方式，用不同力度的气息将纸片吹到不同的位置。快速呼气的方式如同吹蜡烛一般，将气息快速地呼出。练习呼吸的方式有很多种，只要稍加练习一定可以掌握。演奏口琴时的呼吸要根据不同乐曲的表达有所不同，一般情况下乐句的终止处需要换气，有的乐曲中会用连音线表示一个乐句，连音线内的乐句要一口气演奏结束，切不可在乐句中途换气。

三、口琴演奏符号与音孔

（一）口琴演奏常用符号

符号	释义	符号	释义
○	单音（音符下方有此符号或没有符号，表示只吹旋律，不加伴奏）	∧	复音（加伴奏）
↑	吸气	∧∧	大小伴奏
↓	吹气	∨	高音伴奏
×	顿音	∧〜〜	空气伴奏
R	小军鼓奏法	Vio	小提琴奏法
8Va	八度奏法	Vib	手震音
$\frac{2}{1}$	倚音	U	回音奏法
Sh	三度提琴奏法	○	吹气孔
tr〜〜〜 /tr	颤音	●	吸气孔
〜	上波音	〜	下波音
M.------┐ /M	舌震音	⌇	琶音
↗	上滑音	↘	下滑音

吸气与吹气：呼与吸是口琴演奏的基础，在练习呼气时要求快吸慢呼，练习吸气时则要求快呼慢吸以保证吸气音的时值与气息支撑，在乐谱中一般不标注吸气与吹气的符号。

手震音：手震音是利用双手震动辅助演奏的一种效果，在抒情性歌曲中常运用手震音效果。演奏记号："Vib."，虚线内的音符运用手震音效果演奏。

舌震音：舌震音奏法也称"曼陀铃"奏法，是模仿弹拨乐器演奏效果的演奏方法。舌震音奏法在音符上方用"M.--------┐"标记，虚线下的音符使用舌震音奏法演奏。舌震音只吹奏口琴上格音孔（吹奏单孔），下格音孔用嘴唇盖住，也可以含三孔吹奏，演奏出三度音的效果。

小提琴奏法：小提琴奏法是模仿小提琴揉弦的一种演奏方法，在乐谱上方标注"Vio."，虚线内的音符用小提琴奏法演奏。小提琴奏法的特点是，通过手的摇动让气流进入吹孔后与簧片发生作用产生波动效果，从而模仿小提琴揉弦的声音。

复音伴奏：复音伴奏法是在新式单音吹奏法的基础上与舌头配合使用的一种口琴伴奏方法，也称为"低音伴奏"。复音奏法分为"后拍伴奏"与"正拍伴奏"两种伴奏方法。演奏方法是口含七孔，用舌头盖住左边的六孔，当吹响一个音时将舌头迅速抬起后盖上，产生伴奏效果。舌头抬起与落下的过程中演奏的主旋律不可中断。在乐谱中，复音用"∧"符号表示，标注于音符的下方。音符下方有几个"∧"符号就要有几次复音效果。若音符下方没有"∧"标记或标有"○"标记表示不用复音伴奏法（若没有"○"也没有"∧"表示吹奏单音）。有时"○"也会省略，只在音符下方标注"∧"符号，表示该音符用复音伴奏法吹奏。

空气伴奏：空气伴奏法也称为"和弦奏法"，用新式含琴的方法将含住的音孔全部吹响从而产生的和弦音效果，空气伴奏法常用于音乐的结尾处。空气伴奏在音符下方标注"∧～～～"符号。

倚音：倚音是装饰音的一种类型，记在音符左上角的小音符，在演奏主音符之前快速演奏倚音。倚音不占用主音符的时值，重拍在主音上，对倚音要演奏得快速自然。

咳音奏法：咳音奏法也称为"断音奏法"。咳音奏法是将音符演奏得具有跳跃性，特别是同音反复或者三连音的演奏常使用"咳音"奏法。断音

（咳音）奏法没有演奏符号，在遇到同音反复与三连音时均可以使用断音（咳音）奏法。

顿音奏法：顿音奏法是指断开音符演奏的演奏效果，在音符上方标记"✕"，表示将原来音符时值缩短一半。

波音奏法：波音奏法是在本音基础上向上方或下方二度快速反复连奏的效果。波音分为上波音与下波音。上波音向上方二度演奏，上波音演奏符号：∽。下波音向下方二度演奏，下波音演奏符号：∿。

颤音奏法：颤音奏法的演奏效果是快速与主音上方二度交替反复，直至拍值结束。颤音演奏符号：tr 或 $tr\sim\sim\sim\sim\sim$。由于口琴音阶演奏的特点，高音区小字二组的"do""mi"颤音很难做到上方二度的快速颤动，所以在演奏高音区小字二组的"do""mi"颤音时演奏其上方三度音。

琶音奏法：琶音奏法是将和弦音分解后快速先后演奏的效果，琶音在和弦的左侧标注"⎰"波浪线。口琴的琶音是在单个音符的左侧标注"⎰"波浪线。口琴的琶音一般演奏一个八度，由低音向高音快速吹奏。

小军鼓奏法：小军鼓奏法也称"花舌奏法"，是利用口琴模仿中国花鼓或小军鼓演奏特点的一种口琴演奏技巧。小军鼓奏法在音符上方标注"R"。一般情况下小军鼓奏法只用于演奏吹音，吸音不用小军鼓奏法。

（二）口琴吹孔与对应音高

24孔复音口琴是目前使用最广泛的口琴，也是本书主要介绍和使用的口琴。24孔口琴的音孔有24组（48个），每个吹孔由上下两格组成，每个音由双音孔组成，即上下两格为同一个音，通过呼、吸产生气流震动口琴内部簧片发出声音。

24孔口琴的音域从G—e^3，其中没有A、B、d^3三个音，常用的音域为c—c^3跨度为三个八度。

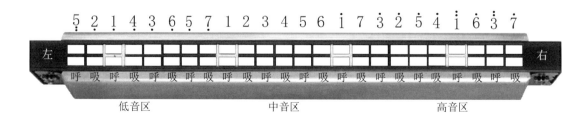

第二课

呼气音练习

一、练习要领

口琴音域内的呼气音共有十二个，分别是口琴音域范围内所有的do、mi、sol三个音。

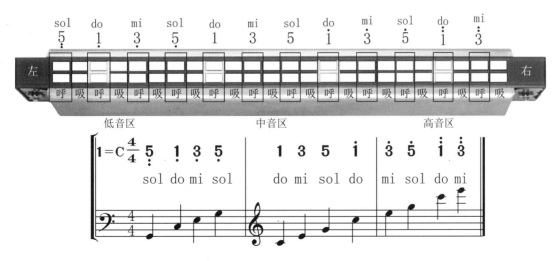

练习呼气音时嘴唇含琴要松，含琴过紧容易影响演奏时嘴唇在口琴上的快速移动。

二、乐曲练习

练习曲一

臧翔翔 曲

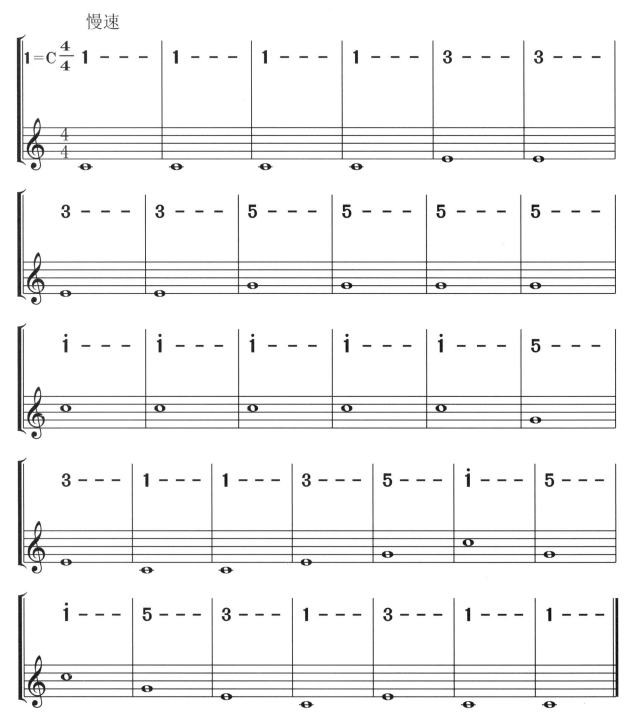

【练习提示】本练习曲中的1、3、5、i四个音分别在口琴的第9孔、第11孔、第13孔、第15孔处。

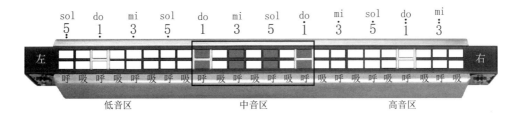

练习曲中的音符全部为全音符，拍号为四四拍。每个全音符演奏4拍。演奏时注意每个音换气要快速，注意音符时值，要将4拍的时值奏满，初练阶段可辅助节拍器，或默数时间，1拍演奏1秒，每个全音符演奏4秒钟时间。演奏时要注意气息的连贯性，不可在中途换气。

练习曲二

臧翔翔 曲

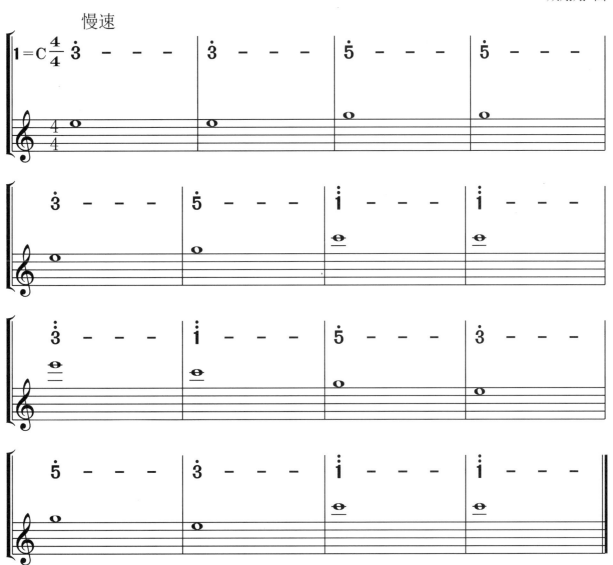

【练习提示】本练习曲中的3̇、5̇、1̇、3̇四个音分别在口琴的第17孔、第19孔、第21孔、第23孔处。

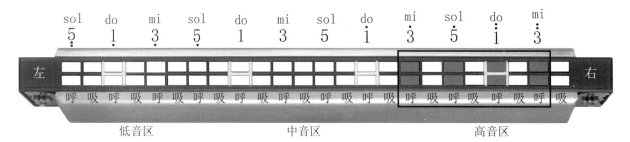

练习时注意第21孔与第23孔是口琴的高音区，气息要轻一些，用气过度容易损坏口琴内部簧片，也会让演奏的音"爆音"，从而产生噪音，甚至出现口琴不出声音的情况。

练习曲三

臧翔翔 曲

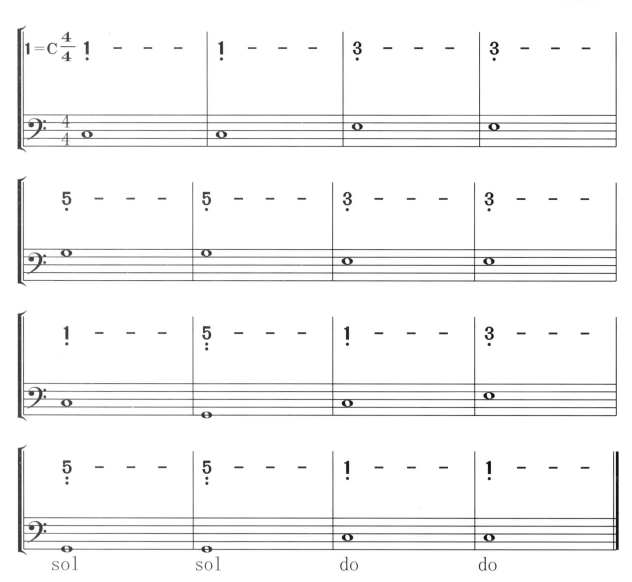

【练习提示】本练习曲中的 $\underset{\cdot}{5}$、$\underset{\cdot}{1}$、$\underset{\cdot}{3}$、$\underset{\cdot}{5}$ 四个音分别在口琴的第1孔、第3孔、第5孔、第7孔处。

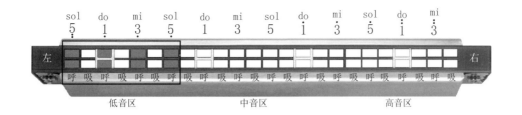

练习曲最低音5音气息要缓，不可过急。由于音域较低，所以五线谱用的是低音谱号，使用五线谱练习时可先练习读谱，待熟练后再演奏。

练习曲四

臧翔翔 曲

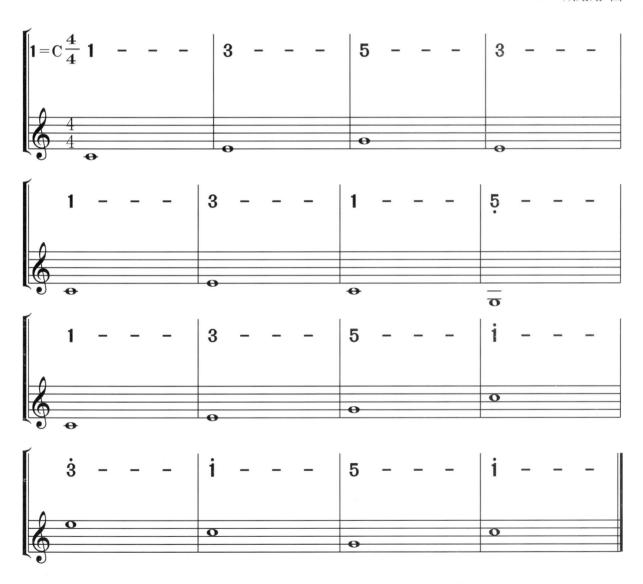

【练习提示】本练习曲分别练习了 $\underline{5}$、1、3、5、$\dot{1}$、$\dot{3}$ 六个音，音符为全音符，每个全音符演奏4拍。练习前可先阅读乐谱，对练习曲有所了解，同时练习识谱能力。

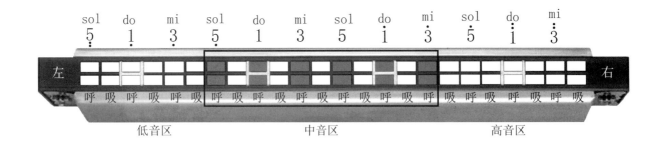

练习曲五

臧翔翔 曲

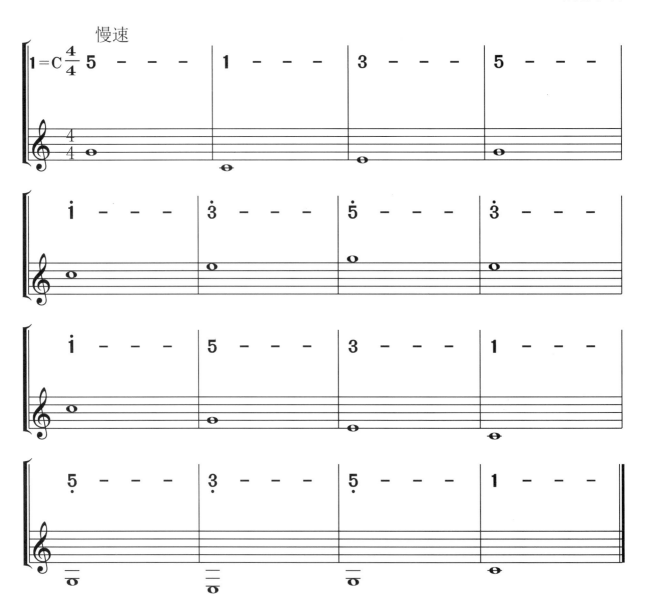

【练习提示】本练习曲音域跨度较大，分别练习了 3̣、5̣、1、3、5、1̇、3̇、5̇ 八个音，对常用的呼气音均进行了巩固练习。

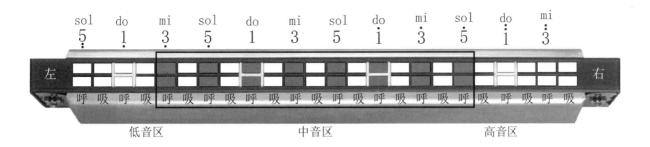

由于音域跨度较大,可先练习读谱后再慢速练习,熟练后可逐渐加快演奏的速度,练习时注意音符的时值以及换气的速度。

附 乐理知识：认识简谱

一、简谱音符

简谱记谱法是用数字形式记录音乐具体音高的符号，分别用1、2、3、4、5、6、7七个数字表示。七个数字分别唱作do、re、mi、fa、sol、la、si，称为"唱名"。

$1=\text{C}$ $\frac{4}{4}$

音符：**1 2 3 4 | 5 6 7 i | i 7 6 5 | 4 3 2 1 ‖**

唱名：do re mi fa sol la si do do si la sol fa mi re do

七个数字除对应七个唱名以外还对应着七个英文字母：C、D、E、F、G、A、B，称为"音名"，乐谱中的调号即使用音名表示。

$1=\text{C}$ $\frac{4}{4}$

音符：**1 2 3 4 | 5 6 7 i | i 7 6 5 | 4 3 2 1 ‖**

音名：C D E F G A B C C B A G F E D C

二、简谱的音高

简谱用七个数字记录音乐的具体音高，但是七个音无法记录全部音高范围。为了区分不同的音高，又在七个数字的上方增加"高音点"，音符上方的高音点越多音高则越高。在音符下方增加"低音点"，音符下方的低音点越多音高则越低。

为了区分七个音在不同的音域范围，按高音点与低音点的多少将音符分为不同的音组，以相同高音点或低音点数量为一组。将音符分为大字二组、大字一组、大字组、小字组、小字一组、小字二组、小字三组、小字四组、小字五组等九个音组。中音区分别包含三个音组：从左向右依次为小

字组—小字一组—小字二组。小字组在音符下方加一个低音点，小字一组是中间音组，音符没有高音点与低音点，小字一组的C音（c^1）称为"中央C"，小字一组的A音（a^1）为"标准音"，震动频率为440Hz。小字二组是中音区的高音组，在简谱音符上方加一个高音点。

小字组简谱音符　　　　小字一组简谱音符　　　　小字二组简谱音符

高音区在中音区的右侧，高音区包含小字三组、小字四组、小字五组三个音组，分别在音符上方加两个高音点、三个高音点、四个高音点。其中小字五组为不完全音组，只有一个音。

小字三组简谱音符　　　　小字四组简谱音符　　小字五组简谱音符

低音区在中音区的左侧，低音区包含了三个音组，从左向右依次为大字二组、大字一组、大字组等三个音组。各音组分别在音符下方加四个低音点、三个低音点、两个低音点。其中大字二组为不完全音组，有两个音。

大字二组简谱音符　　　　大字一组简谱音符　　　　大字组简谱音符

三、简谱音符名称

音乐中的每一个音符除了有对应的音名、唱名外，还有对应的音符名称。根据音符时值的不同，名称也不同，时值相同的音符其音符名称相同。音符的名称有全音符、二分音符、四分音符、十六分音符、三十二分音符、六十四分音符等。在不同节拍条件下，各音符的时值不同。如以四分音符为一拍时，全音符为4拍，八分音符为半拍；以八分音符为一拍时，全音符为8拍，八分音符为1拍。音符的时值以二等分的原则进行划分：一个全音符等

于两个二分音符；一个二分音符等于两个四分音符；一个四分音符等于两个八分音符；一个八分音符等于两个十六分音符；一个十六分音符等于两个三十二分音符。

音符名称	简谱记谱	时值（以四分音符为一拍为例）
全音符	X - - -	4拍
二分音符	X -	2拍
四分音符	X	1拍
八分音符	X̲	$\frac{1}{2}$拍
十六分音符	X̳	$\frac{1}{4}$拍

第三课

吸气音练习

一、练习要领

口琴音域内的吸气音共有十二个,分别是口琴音域范围内所有的si、re、fa、la四个音。

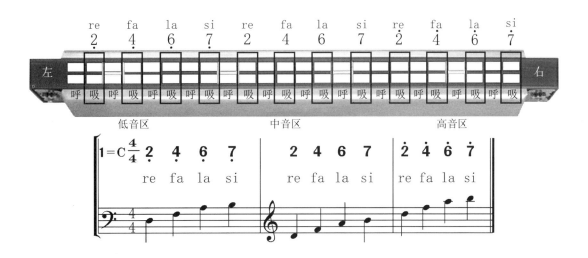

吸气音与呼气音不同,呼气音一口气可以演奏较长时间,但是吸气则受到胸腔空间的限制,只能演奏较短时值。所以在乐曲练习中需要结合呼气与吸气。本节专门对吸气进行练习,一方面是为了熟悉口琴吸气音,另一方面对吸气音的特点进行初级体验,为后续学习奠定基础。练习吸气音时要注意气息吸满后要稍微控制呼吸的动作,用鼻子呼吸,嘴唇稍微离开口琴一定距离,否则容易将呼气音奏响。

二、乐曲练习

练习曲一

臧翔翔 曲

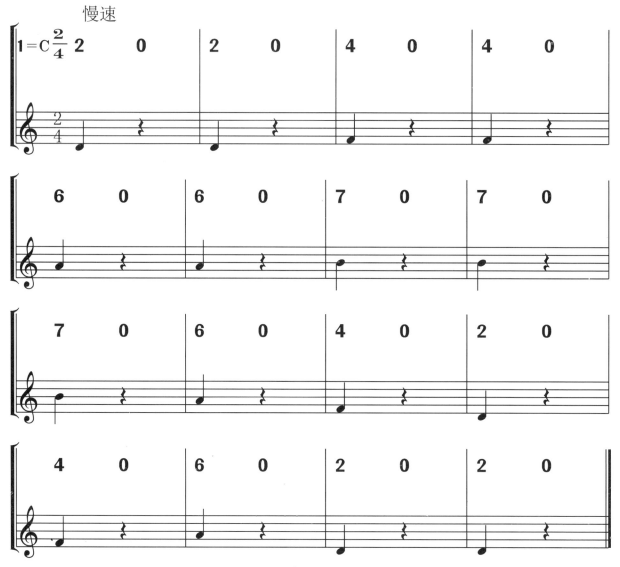

【练习提示】本练习曲中音区的2、4、6、7四个音分别在口琴的第10孔、第12孔、第14孔、第16孔处。

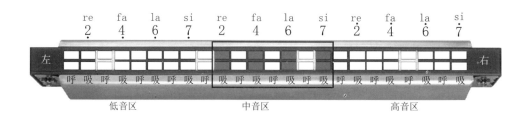

练习曲为四二拍,每个四分音符演奏1拍,四分休止符休止1拍。因吸气音容易造成缺氧,需要慢速练习,在休止符处呼气,注意每个四分音符与四分休止符的时值,呼气时嘴唇可稍微离开口琴,以防止将呼气音奏响。

练习曲二

臧翔翔 曲

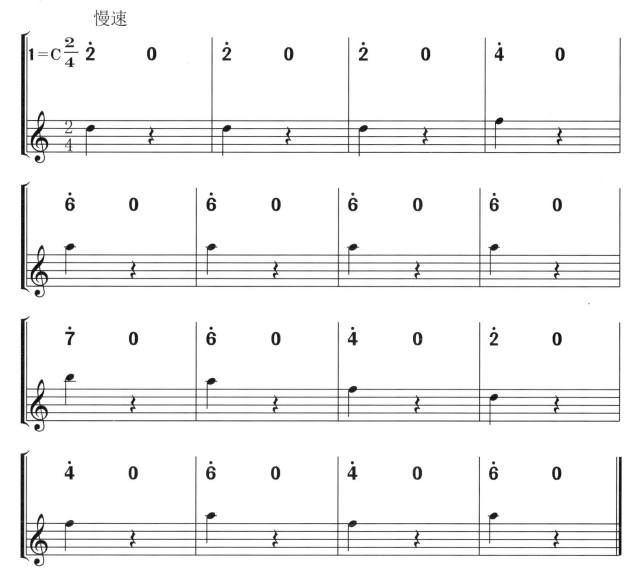

【练习提示】本练习曲中高音区的 $\dot{2}$、$\dot{4}$、$\dot{6}$、$\dot{7}$ 四个音分别在口琴的第18孔、第20孔、第22孔、第24孔处。

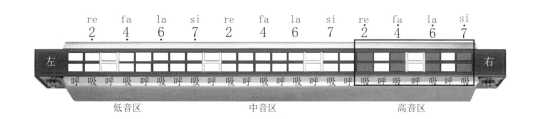

练习吸气音高音区时气息要换，不可急吸。每个四分音符演奏1拍，使用五线谱练习时可先练习读谱，待乐谱熟悉后再进行口琴的练习以保证能够集中注意力练习吸气音。

练习曲三

臧翔翔 曲

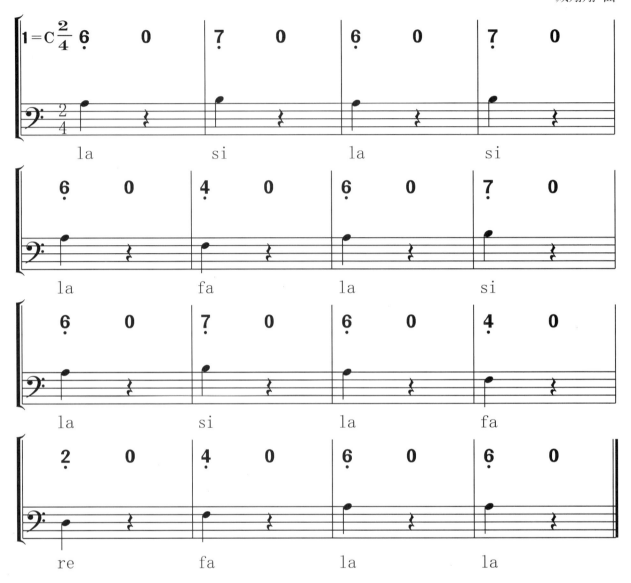

【练习提示】练习曲中低音区的 2̣、4̣、6̣、7̣ 四个音分别在口琴的第2孔、第4孔、第6孔、第8孔处。

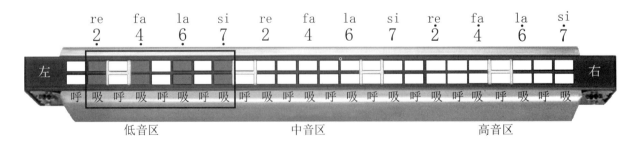

练习吸气音低音区时气息要轻要缓，不可急吸或者用力过大产生噪音。由于音域较低，所以五线谱用的是低音谱号，每一个音均标注了唱名，使用五线谱练习时可先练习读谱，待熟练后再演奏口琴。

练习曲四

臧翔翔 曲

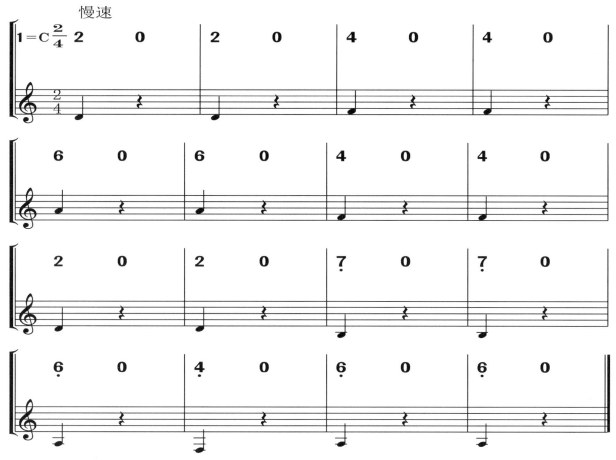

【练习提示】练习曲分别练习了低音区的 4、6、7 三个音与中音区的 2、4、6 三个音，分别在口琴的第4孔、第6孔、第8孔、第10孔、第12孔、第14孔处。

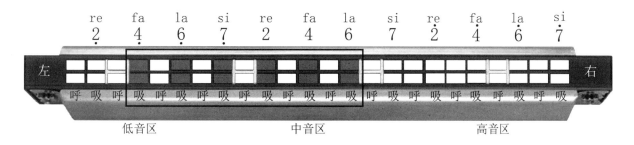

练习时注意不同音区的转换，低音区气息要缓。使用五线谱练习时，高音谱号记录的低音区下加线较多，练习前可先练习读谱，待乐谱熟练后再练习口琴。

练习曲五

臧翔翔 曲

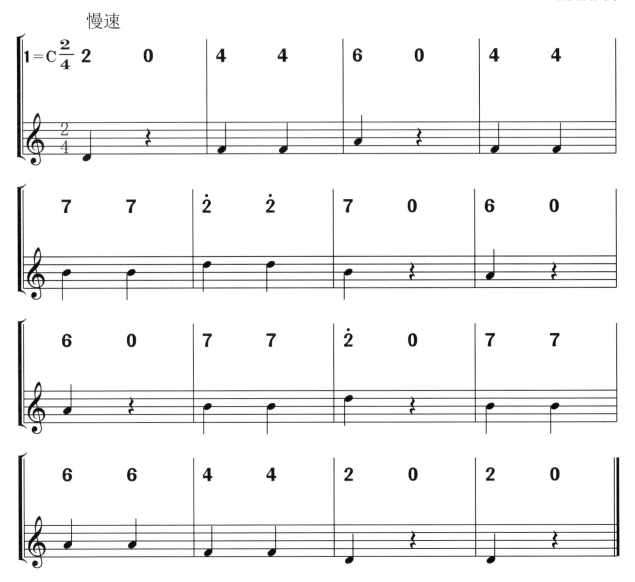

【练习提示】练习曲分别练习了中音区的2、4、6、7四个音与高音区的 $\dot{2}$ 音，分别在口琴的第10孔、第12孔、第14孔、第16孔、第18孔处。

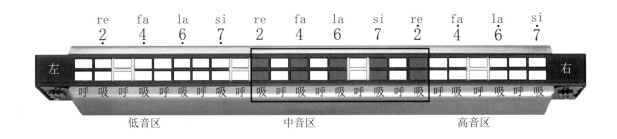

练习曲的难度系数有明显增加，同一小节演奏两个四分音符，中间无法换气，所以就需要一口气演奏两个音，可以演奏得跳跃一些，将音符视为断音演奏。练习的速度要慢，速度过快容易出现杂音和节拍问题。

附　乐理知识：认识五线谱

一、五线谱

五线谱由五条平行的直线加上各种音符符号组成。五条线有固定的名称，从下到上依次为第一线、第二线、第三线、第四线、第五线。

```
━━━━━━━━━━━━━━━━━━  第五线
━━━━━━━━━━━━━━━━━━  第四线
━━━━━━━━━━━━━━━━━━  第三线
━━━━━━━━━━━━━━━━━━  第二线
━━━━━━━━━━━━━━━━━━  第一线
```

五条平行的线中，其中任意两条线构成了五线的"间"，五条线共组成四个间，四个"间"有固定的名称，从下到上依次为第一间、第二间、第三间、第四间。

```
━━━━━━━━━━━━━━━━━━
                     第四间
━━━━━━━━━━━━━━━━━━
                     第三间
━━━━━━━━━━━━━━━━━━
                     第二间
━━━━━━━━━━━━━━━━━━
                     第一间
━━━━━━━━━━━━━━━━━━
```

五条线与四个间构成了五线谱最基础的形态"五线四间"。

```
第五线 ━━━━━━━━━━━━━━
                     第四间
第四线 ━━━━━━━━━━━━━━
                     第三间
第三线 ━━━━━━━━━━━━━━
                     第二间
第二线 ━━━━━━━━━━━━━━
                     第一间
第一线 ━━━━━━━━━━━━━━
```

在实际的音乐记谱中，五线谱的五条线与四个间远远无法满足记谱的需要，所以在五线的上方和下方增加了临时的短线，形成了新的线与间的关

系。在五线上方加的线称为"上加线"。上加线有固定的名称，从下到上依次为上加一线、上加二线、上加三线……

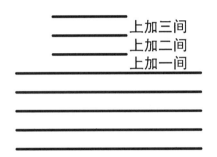

上加线与线的中间形成了新的"间"，称为"上加间"，上加间有固定的名称，从下到上依次为上加一间、上加二间、上加三间……

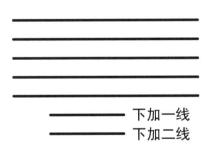

在五线下方加的线称为"下加线"。下加线有固定的名称，从上到下依次为下加一线、下加二线……

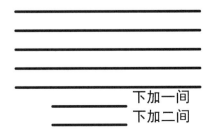

下加线与线的中间形成了新的"间"，称为"下加间"，下加间有固定的名称，从上到下依次为下加一间、下加二间……

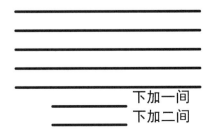

上加线、间与下加线、间将音乐中所有的音高记录在五线谱上。

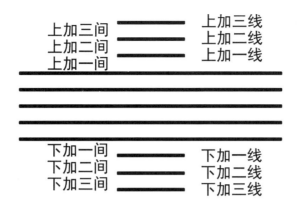

二、五线谱记谱

五线与四间是五线谱的基本组成部分，确定五线四间上具体记录的音高还需要在五线与四间上加上"谱号"。谱号是用于确定五线谱上某一线或间具体音高的符号，加了谱号的五线与四间确定其中某一线或间的音高之后即可确定其他所有音的音高位置。口琴中使用的谱号为高音谱号。高音谱号也称"G谱号"，如下图所示。高音谱号与五线四间组合后称为"高音谱表"。高音谱号从第二线开始书写，中心位置在第二线上，有高音谱号的谱表中，第二线是音名为G的音，G音在乐谱中唱"sol"。根据此音高可推算出高音谱表中各线与间上具体的音高名称。

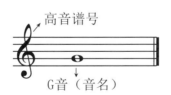

根据第二线上为sol音，可以按顺序排列出其他线与间上的音高。以第二线sol音为中心点，向上音越来越高，按顺序构成音级。

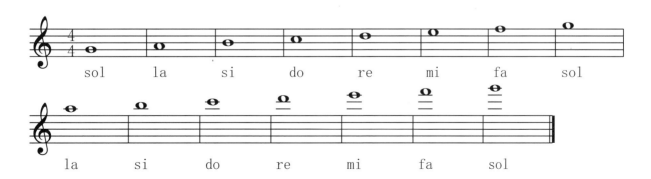

以第二线sol音为中心点，向下音越来越低，按顺序构成音级。

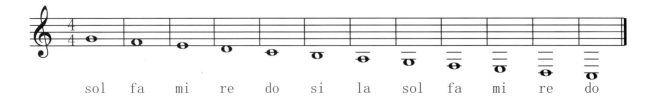

记录在五线谱上的每一个音符均有演唱的名称，称为"唱名"。用于记录音高的七个音分别唱作do、re、mi、fa、sol、la、si。七个音分别在五线谱的七个线与间之上。

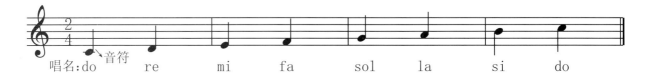

音名是乐音固定音高的音级名称，分别用七个大写英文字母表示，与唱名分别对应。但是音名对应的音高位置固定不变，而唱名对应的音高位置会随着调式的改变而改变。音乐中的七个音名分别是C、D、E、F、G、A、B，对应五线谱的七条线与间。

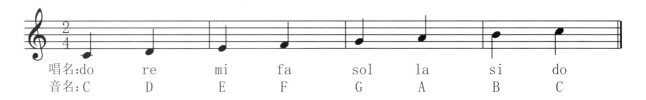

用于记录音乐具体音高的音符只有七个音的基本形式，为了区分七个音在不同的音域范围，将音符分为不同的音组。从低音到高音将音组分为大字二组、大字一组、大字组、小字组、小字一组、小字二组、小字三组、小字四组、小字五组等九个音组。在九个音组基础上又分为三个音区：低音区、中音区、高音区，三个音区包含了九个音组，其中大字二组与小字五组称为"不完全音组"。

中音区包含了三个音组，分别是小字组、小字一组、小字二组。小字组音名用小写的"c、d、e、f、g、a、b"标记，小字一组在小写的音名右上角加数字"1"，小字二组在小写的音名右上角加数字"2"。小字组在五线谱中常用低音谱表记谱，小字一组与小字二组用高音谱表记谱。

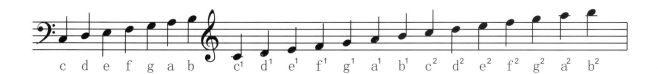

高音区包含了三个音组，分别是小字三组、小字四组、小字五组，其中小字五组只有一个音"c^5"，称为"不完全音组"。小字三组音名在小写的"c、d、e、f、g、a、b"右上角加"3"标记，小字四组在小写的音名右上角加数字"4"标记，小字五组在小写的音名右上角加数字"5"标记。小字三组、小字四组、小字五组用高音谱表记谱，在实际的记谱中常用"高八度"略写记号减少上加线的数量。

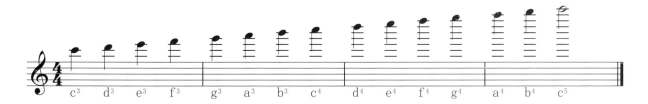

低音区包含三个音组，分别是大字二组、大字一组、大字组，其中大字二组只有两个音，分别是la和si，称为"不完全音组"。大字组音名用大写的"C、D、E、F、G、A、B"标记，大字一组在大写的音名右下角加数字"1"标记，大字二组在大写的音名右下角加数字"2"标记。大字组、大字一组、大字二组用低音谱表记谱，在实际的记谱中大字一组与大字二组常用"低八度"略写记号减少下加线的数量。

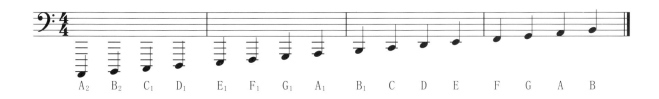

三、音符名称

记录乐音时值的每一个音符有其固定的名称，不同名称的音符在不同节拍条件下时值不同。音符的名称有全音符、二分音符、四分音符、八分音符、十六分音符、三十二分音符等。

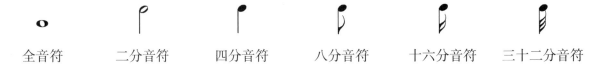

| 全音符 | 二分音符 | 四分音符 | 八分音符 | 十六分音符 | 三十二分音符 |

"o" 全音符，由一个空心的圆形符头构成，在以四分音符为一拍的乐曲中时值为4拍，以八分音符为一拍的乐曲中时值为8拍。

"♩" 二分音符，由一个空心的圆形符头加一条符杆组成，在以四分音符为一拍的乐曲中时值为2拍，以八分音符为一拍的乐曲中时值为4拍。

"♩" 四分音符，由一个实心的圆形符头加一条符杆组成，在以四分音符为一拍的乐曲中时值为1拍，以八分音符为一拍的乐曲中时值为2拍。

"♪" 八分音符，由一个实心的圆形符头加一条符杆和一条符尾组成，在以四分音符为一拍的乐曲中时值为半拍，以八分音符为一拍的乐曲中时值为1拍。

"♬" 十六分音符，由一个实心的圆形符头加一条符杆和两条符尾组成，在以四分音符为一拍的乐曲中时值为四分之一拍，以八分音符为一拍的乐曲中时值为半拍。

"♬" 三十二分音符，由一个实心的圆形符头加一条符杆和三条符尾组成，在以四分音符为一拍的乐曲中时值为八分之一拍，以八分音符为一拍的乐曲中时值为四分之一拍。

第四课

呼气音与吸气音综合练习

练习曲一

臧翔翔 曲

【练习提示】本练习曲分别练习了1、2、3三个音，其中1和3为呼气音，2为吸气音。

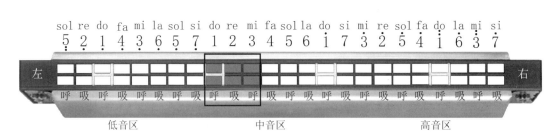

练习时嘴唇含住口琴，换气在吹奏的同时完成，嘴唇无须离开口琴。用鼻子呼吸即可。

练习曲二

臧翔翔 曲

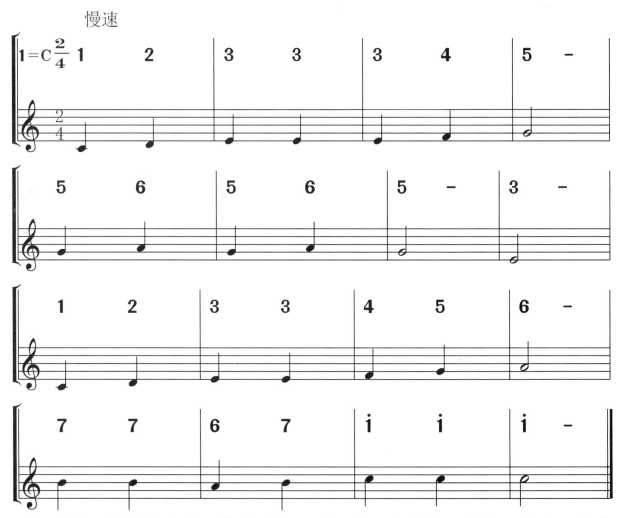

【练习提示】本练习曲分别练习了一个八度内的八个音，每个四分音符演奏1拍，练习时注意用鼻子呼吸，嘴唇不离开口琴。

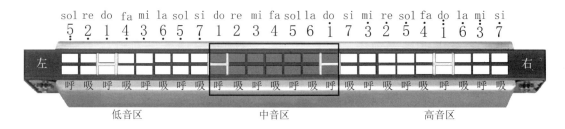

练习曲三

臧翔翔 曲

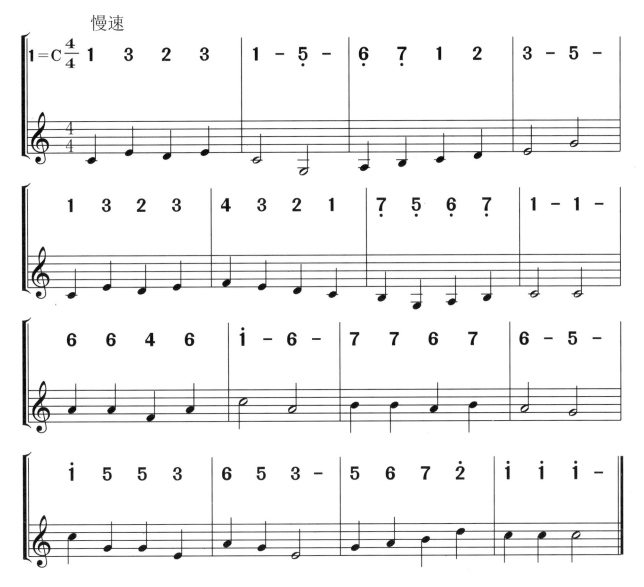

【练习提示】本练习曲练习了日常乐曲演奏的常用音域内的音,从小字组到小字二组。练习曲为四四拍,练习时注意四分音符与二分音符时值的转换,要将二分音符2拍时值奏满。使用五线谱练习时要先练习读谱,熟练后再进行乐曲的练习。

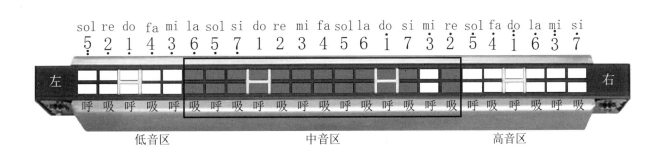

注意口琴音域图中选框中的小字二组的mi音不在练习中，小字一组的si与小字二组的do、re两个音的位置需要注意。

欢乐颂

贝多芬 曲

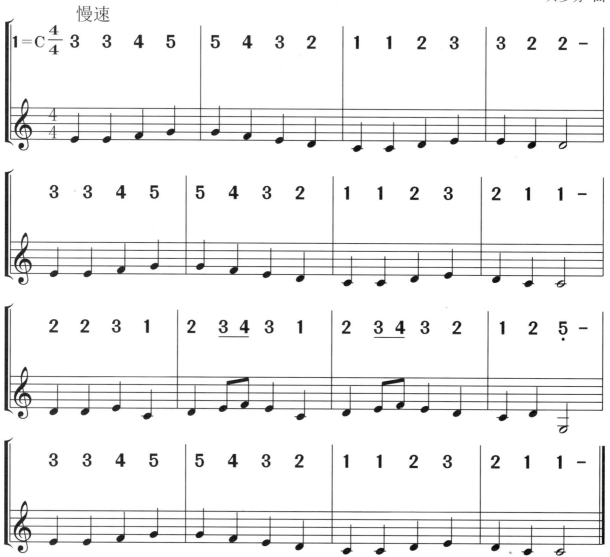

【练习提示】本练习曲是贝多芬第九交响曲《欢乐颂》的主题旋律，四四拍，每个四分音符演奏1拍，其中第10小节第2拍音符为两个八分音符，在四四拍中八分音符演奏半拍，所以该处两个八分音符演奏1拍，练习时注意节奏的变化。

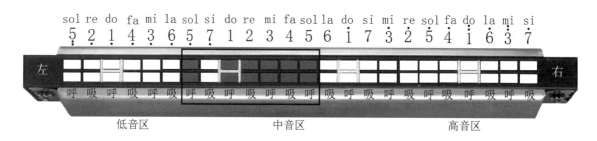

乐曲中低音区只有一个低音sol，注意该音的位置变化。

布谷

德国儿歌

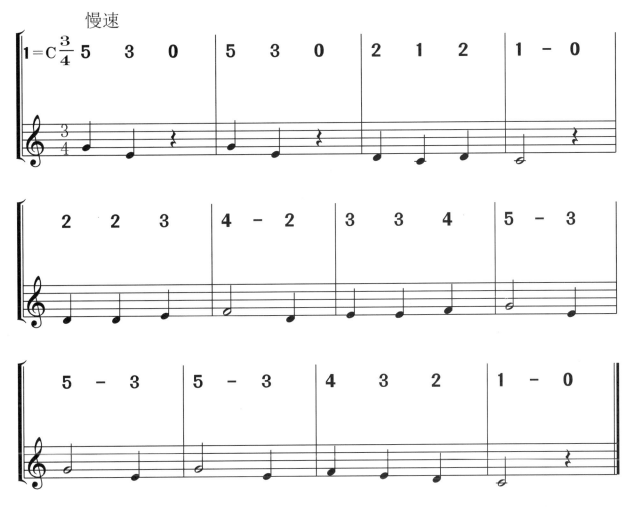

【练习提示】本练习曲《布谷》是一首德国儿歌，乐曲为四三拍，以四分音符为一拍，每小节有三拍。每个四分音符演奏1拍，二分音符演奏2拍，练习时注意四分休止符要休止1拍，练习前可整体唱出乐谱，注意二分音符、四分音符、四分休止符的变化。

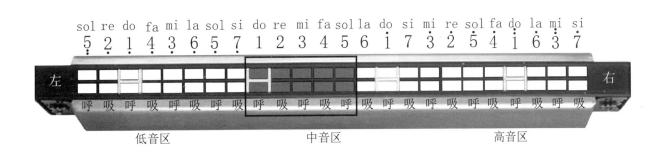

附　乐理知识：音符时值

一、简谱休止符

在简谱记谱法中，休止符用"0"表示，表示没有声音的意思。在乐谱中有休止符时要"空拍"，休止符休止的时值与音符相同，休止符记谱中最长的时值为四分休止符"0"，休止符没有增时线。休止符的时值减少用"减时线"，每增加一条减时线，休止的时值减少一半。

$1=C$ $\frac{4}{4}$

0 0 0 0 | 0̱ 0̱ 0̱ 0̱ 0̱ 0̱ 0̱ 0̱ | 0̿ 0̿ 0̿ 0̿ 0̿ 0̿ 0̿ 0̿ 0̿ 0̿ 0̿ 0̿ 0̿ 0̿ 0̿ 0̿ ‖
四分休止符　　八分休止符　　　　十六分休止符

二、简谱的时值变化

音乐中的每一个音都有时间长短变化，乐谱除了要记录具体音高外还要记录音符的时值长短，音符时值的增加用"增时线"记录，时值的减少用"减时线"记录。

增时线是简谱音符右侧的短横线，表示增加音符演奏的时间长度，即时值或拍值。增时线以增加一个四分音符时值为单位，每增加一条增时线音符时值增加一个四分音符的时值，如四分音符为1拍，则音符时值增加1拍，若四分音符为2拍，则增时线增加2拍。如以任意音符"X"音为例，在以四分音符为一拍时为1拍，在"X"音的右侧增加一条增时线"X –"，此时的"X"音时值为2拍，增加两条增时线"X – –"，"X"音时值为3拍，增加三条增时线"X – – –"，"X"音时值为4拍。

$1=C$ $\frac{4}{4}$

1 – **2** – | **3** – **4** – | **5** – – **5** | **5** – – – ‖
　　　　　　　　　　增时线

减时线是标记于简谱音符下方的短横线，表示减少音符的时值。减时线以四分音符为基础，每增加一条减时线音符时值减少一半，音符下方的减时线越多音符时值越短，在速度相同的前提下演奏的速度越快。如以任意音符"X"音为例，在以四分音符为一拍时为1拍，在"X"音的下方增加一条减时线"X"为八分音符，时值为半拍，时值较四分音符减少了一半。在"X"音的下方增加两条减时线"X"为十六分音符，时值为四分之一拍，较八分音符时值减少一半，依此类推。

$1=C \quad \frac{4}{4}$

1 2 3 4 5 5 5 5 | 6 5 6 5 4 5 1 5 4 3 2 | 5 4 3 3 4 3 2 2 3 2 1 2 1 | 1 - - - ‖

↙减时线　　　　　　　　　　　　↙减时线

三、五线谱音符时值

五线谱音符时值表示如下：

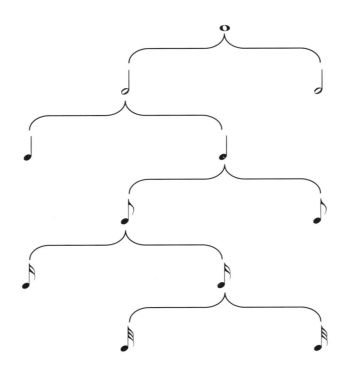

音符要按照音符时值的组合规律规范书写。一般音符按偶数进行划分，可分为两个音符为一组、四个音符为一组、六个音符为一组、八个音符为一组方式进行组合。音符组合的一般原则是按1拍为单位进行组合，如在

4/4拍中，四分音符为一个单位拍单独书写；两个八分音符为一拍，将两个八分音符的符尾连接在一起；四个十六分音符为一拍，将四个十六分音符的符尾连接在一起；八个三十二分音符的时值为一拍，将八个三十二分音符的符尾连接在一起等。全音符与二分音符单独书写。在八三拍与八六拍中，音符组合规律按三拍为规律进行组合。

四、五线谱休止符

"休止符"是记录声音暂时停止的符号，休止符与音符相同，每个休止符有固定的名称。如全音符对应全休止、二分音符对应二分休止、四分音符对应四分休止、八分音符对应八分休止、十六分音符对应十六分休止等。

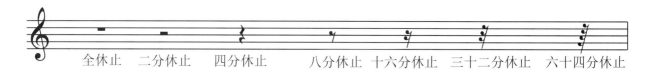

全休止　二分休止　四分休止　　八分休止　十六分休止　三十二分休止　六十四分休止

八分休止符之后的休止符，以增加小符头为标记，如八分音符有一个小符头，十六分音符有两个小符头，三十二分音符有三个小符头，六十四分音符有四个小符头等。乐曲中需要整小节休止时，一般使用"全休止符"，无论乐曲为几几拍，整小节休止均用全休止符。

第五课

乐曲巩固练习

小猫

美国童谣

【练习提示】《小猫》是一首美国童谣，乐曲为四四拍，全音符演奏4拍，二分音符演奏2拍，四分音符演奏1拍。

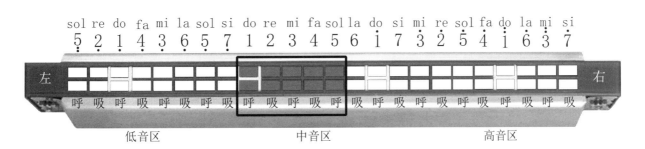

小鸭戏水

吴颂今 曲

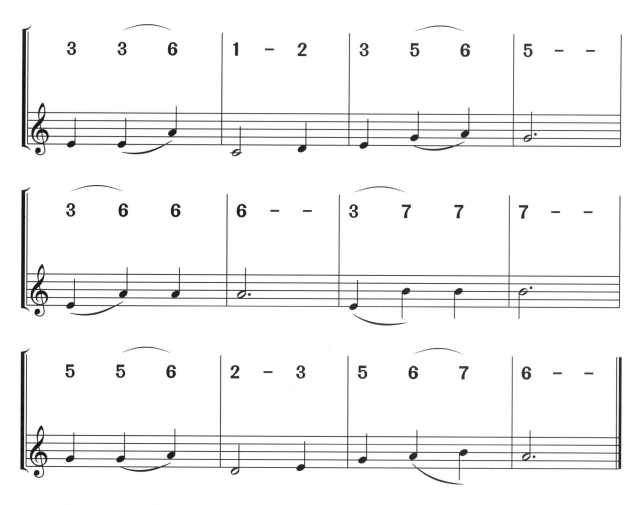

【练习提示】《小鸭戏水》是一首四三拍的儿童歌曲，音符上方有连音线时要演奏得连贯，两音中间不可停顿，小节的第2拍有四分休止符的要注意气息的控制，不可在休止符处呼吸。

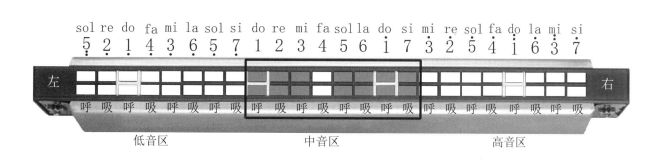

小蜻蜓

钟立民 曲

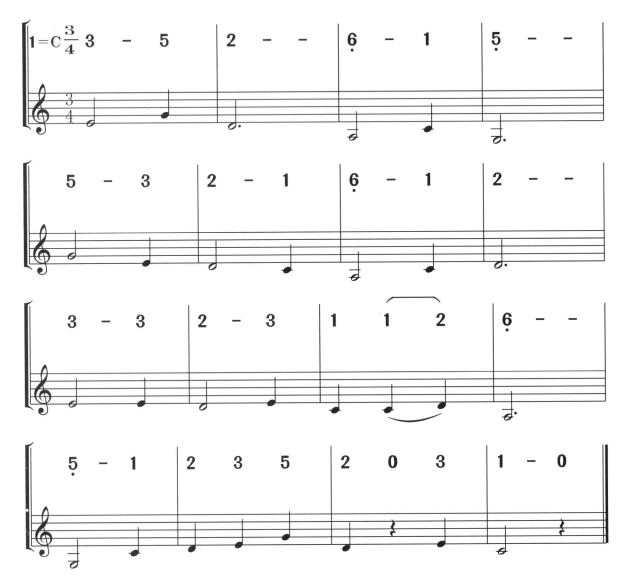

【练习提示】《小蜻蜓》是一首四三拍的乐曲，以四分音符为一拍，每小节演奏三拍。音符上方的连线为"连音线"，在歌曲中一字多音用连音线将几个音符连接，在口琴演奏中连音线下的音符要一气呵成，中间不能有停顿。第15小节处第2拍的"0"为四分休止符，注意此处要休止1拍，演奏到此处时嘴唇含在口琴上不演奏即可。

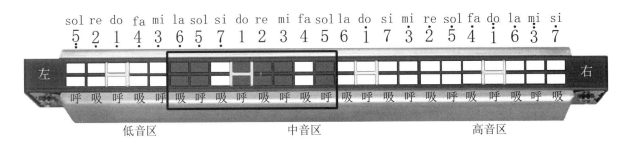

附 乐理知识：调号、拍号、小节与连线

一、调号

不同的音围绕一个稳定的中心音按一定的音程关系组织成为一个有机的体系称为"调式"，表示调式的符号称为"调号"。不同的调式中心音构成了不同的调性的音乐表现色彩。

简谱中的调号用音名标记，标注在乐曲的开始处。简谱谱例中1=G表示乐曲的调式为G调。五线谱中的调号标注于谱号与拍号中间，用不同数量的升号或降号表示（C调没有升降号）。

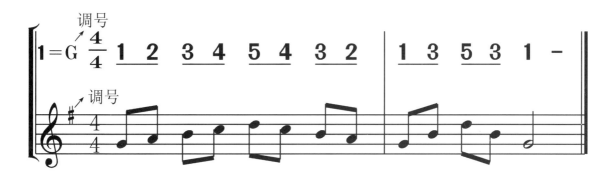

在五线谱的记谱中，除C大调没有调号以外，其他各调用升号和降号表示各调式的调号。用升号调的称为"升种调"，用降号调的称为"降种调"。

"升种调"用一定数量的升号（#）表示相应的调式。升号调的调号以C调为基础，按纯五度的关系向上方移动而产生。如C大调没有升、降号，C音的上方纯五度为G音，所以G调有一个升号。G上方纯五度为D，所以D调有两个升号，依次类推。

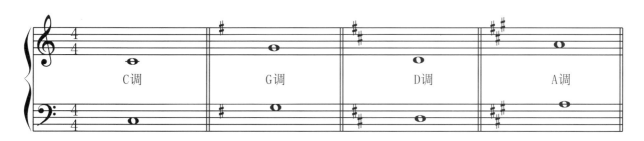

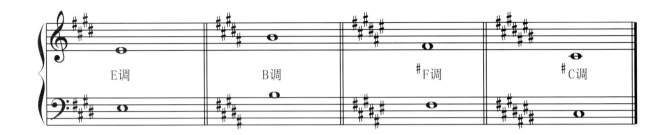

"降种调"用一定数量的降号（♭）表示相应的调式。降号调的调号以C调为基础，按纯五度的关系向下移动而产生。如C大调没有升、降号，C音的下方纯五度为F音，故F调有一个降号。

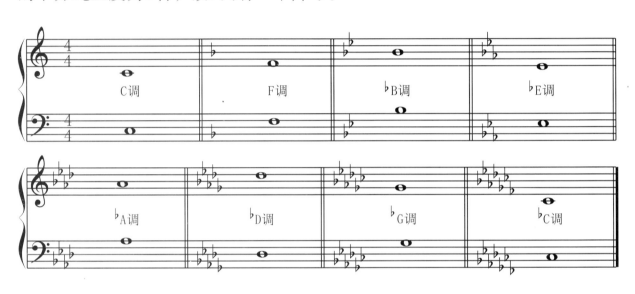

二、拍号

音乐中的音按强弱关系有规律地循环交替称为"节拍"。节拍分为强拍、次强拍、弱拍。强弱拍也可以用符号表示：强拍●，次强拍◐，弱拍○。用某一音符作为节拍的单位称为"拍"，如以四分音符为一拍，以八分音符为一拍等。将拍按一定的强弱关系组织起来称为"拍子"，拍子按小节为单位。如二拍子表示每小节有两拍，三拍子表示每小节有三拍等。表示拍子的符号称为"拍号"，拍号用分数标记，常见的节拍有2/4、3/4、4/4、3/8、6/8等。

2/4读作：四二拍。强弱规律：强 弱。强弱规律符号：● ○。含义：以四分音符为一拍，每小节有两拍。

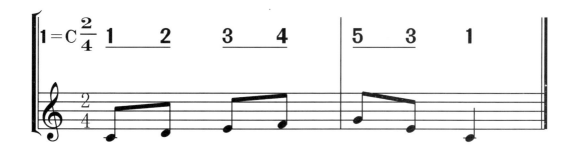

3/4读作：四三拍。强弱规律：强 弱 弱。强弱规律符号：●○○。含义：以四分音符为一拍，每小节有三拍。

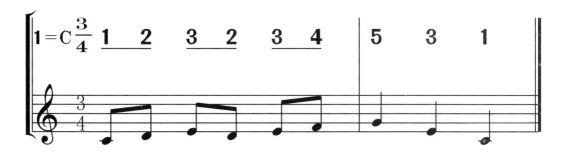

4/4读作：四四拍。强弱规律：强 弱 次强 弱。强弱规律符号：●○◐○。含义：以四分音符为一拍，每小节有四拍。

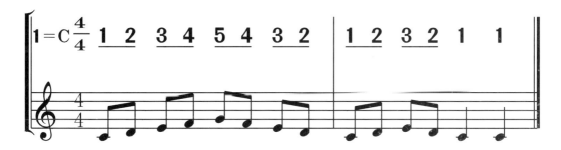

3/8读作：八三拍。强弱规律：强 弱 弱。强弱规律符号：●○○。含义：以八分音符为一拍，每小节有三拍。

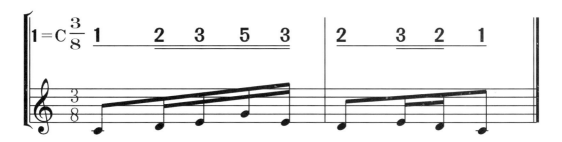

6/8读作：八六拍。强弱规律：强 弱 弱 次强 弱 弱。强弱规律符号：●○○◐○○。含义：以八分音符为一拍，每小节有六拍。

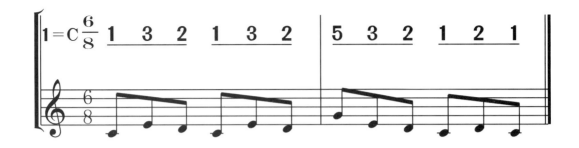

三、小节线与小节

节拍以一定的规律在一定范围内循环出现，完成一次循环的最小单位称为小节，每个小节用小节线划分开。小节线是乐谱旋律中循环出现的短竖线，表示一个节拍的完整结束向另一个节拍循环进行，两条小节线的中间部分为小节。划分小节除小节线以外，还有划分乐段的"段落线"和表示乐曲结束的"终止线"。小节线表示划分节拍规律的完整呈现，段落线用两条相同的短竖线表示，是乐曲一个乐段的结束处。终止线表示乐曲全曲的结束，用一细一粗两条短竖线表示。

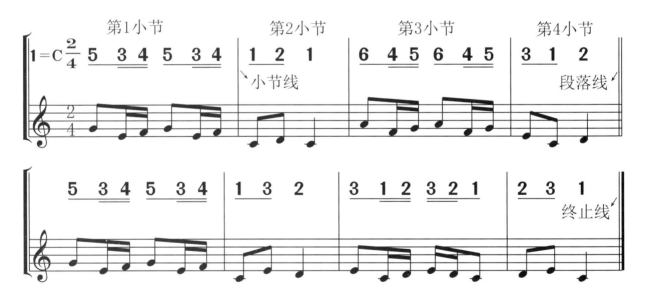

乐曲从小节强拍开始的为完全小节，当乐曲从小节弱拍开始称为"弱起小节"，弱起小节也称为"不完全小节"，不完全小节表示小节内的拍值较乐曲规定的拍值少。乐曲为弱起小节时，乐曲的最后一小节也为不完全小节，弱起小节缺少的拍值在乐曲最后一小节补全。弱起小节不是乐曲的第一小节，有弱起小节的第一小节从弱起后有强拍的小节算起。

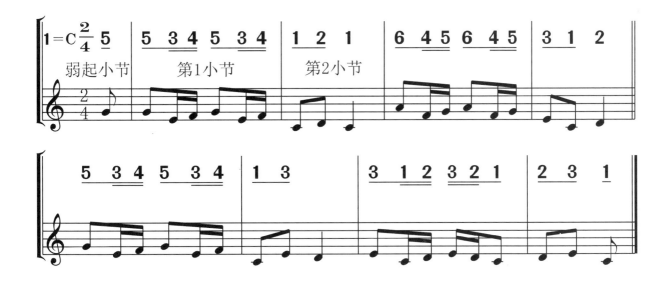

四、连线的类型

（一）连音线

连音线是标注于音符上方的弧形连线，表示演奏要连贯。在歌曲中一字多音时用连音线连接，表示该歌词要唱多个音。在器乐曲中，表示中间不换气，连音线下的音符要一气呵成，自然连贯。

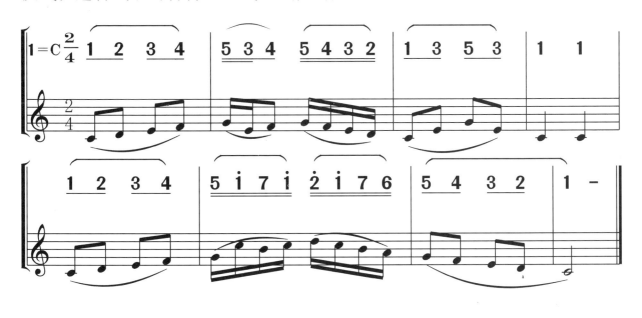

（二）延音线

延音线是连接在音符上方的弧形连线。相邻的两个或者两个以上相同的音，用延音线连接，表示这些音演奏为一个音，只需要演奏第一个音即可，将延音线下方音的时值增加在第一个音上。

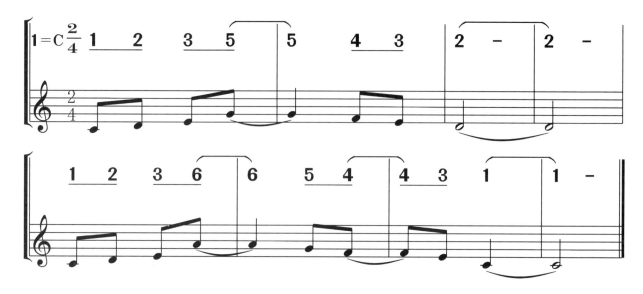

在书写延音线时要将连线的两头各靠近第一个音与最后一个音的上方（或下方，在五线谱中根据音符符头的方向而定，一般延音线与符杆方向相反，符杆向下延音线则画在上方，符杆向上延音线则画在下方）。

第六课

旧式单音奏法练习

一、旧式单音奏法

旧式单音奏法是用小口型吹奏口琴的方法，特点是将嘴唇呈小圆形，对准口琴的某一个音（上下两格音孔）呼气或吸气。旧式单音奏法无须舌头的辅助，舌尖保持自然放松，不要触碰口琴音孔，用嘴唇轻轻含住口琴演奏即可。

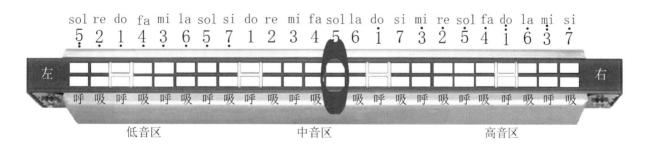

如运用旧式单音奏法演奏sol音，只需要含住sol音的上下两个音孔呼气即可。当然，运用旧式单音奏法演奏时，嘴张开得稍微大一些也没有关系，但不可过大，因为各音两侧的音孔为吸气或呼气音，不会发出声音。如演奏sol音为呼气音，sol音两侧的音为fa和la两个音，均为吸气音，所以不会对演奏sol音产生影响，但需要注意的是含住的音孔不能再扩大，否则可能会将mi音或do音也同时奏响，演奏中尽可能缩小口型即可。

二、乐曲练习

练习曲一

臧翔翔 曲

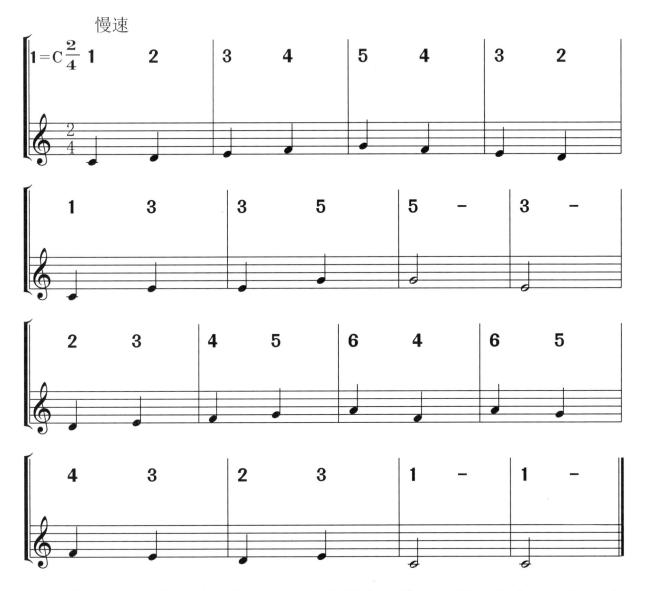

【练习提示】本练习曲是一首简单的音阶练习，针对中音区1到6六个音的上行与下行练习。每个四分音符演奏1拍，初练阶段要慢速演奏，用鼻子呼吸，呼吸换气要自然，不可耸肩。

练习曲二

臧翔翔 曲

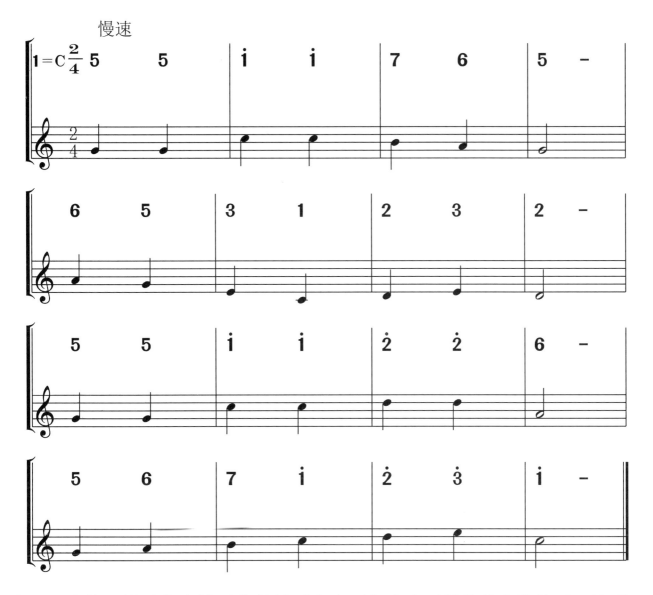

【练习提示】本练习曲是针对中音区与高音区转换的音阶练习,注意高音区几个音的音孔位置与中音区的顺序有所不同,练习前先熟悉乐谱,待乐谱熟练后再练习演奏。

两只老虎

法国儿歌

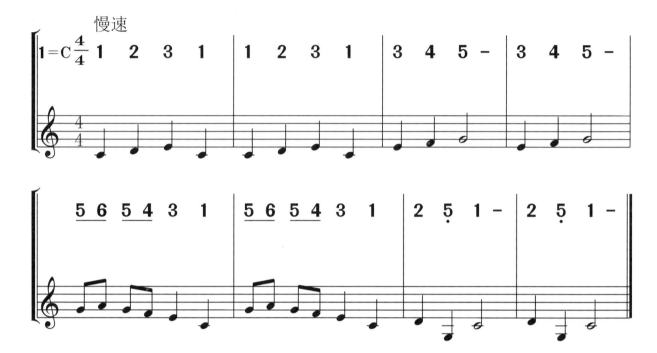

【练习提示】《两只老虎》是一首法国儿歌,四四拍,四分音符演奏1拍,二分音符演奏2拍,第5小节与第6小节的前两拍为八分音符,在四四拍中八分音符演奏半拍,两个八分音符演奏1拍。

铃儿响叮当

[美]皮尔彭特 曲

【练习提示】《铃儿响叮当》是美国作曲家皮尔彭特的一首儿童歌曲，乐曲为四四拍，乐曲中的四分音符演奏1拍，二分音符演奏2拍，全音符演奏4拍，练习时注意不同音符时值的变化。

附 乐理知识：反复记号与八度记号

一、反复记号

为了更简洁地记谱，通常将乐曲中重复的部分用反复记号标记。反复记号内的音乐要重复演奏（唱）一次。

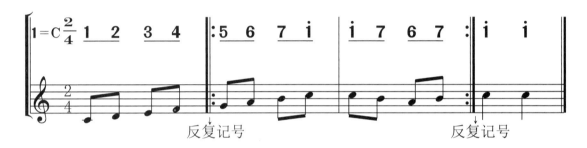

反复记号标记两个点向左，表示左侧小节内的音符重复演奏（唱）一次。

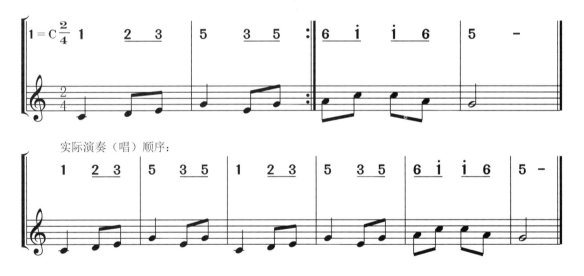

有两个反复记号标记，第一个两个点向右，第二个两个点向左，表示两个记号内的音符反复演奏（唱）一次。

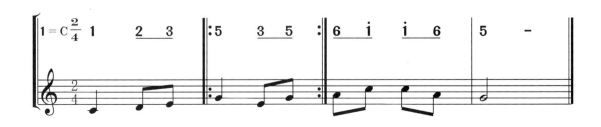

若反复后的结尾不同,则使用"跳房子"记号跳过不同的部分。跳房子中的1表示第一次结尾,2表示第二次结尾。

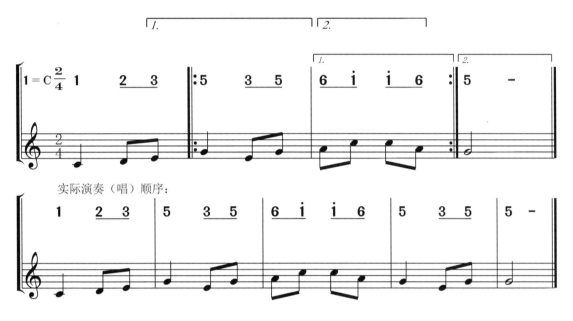

乐曲小节某处或结尾处标有D.C.记号,表示从头反复至Fine处结束。

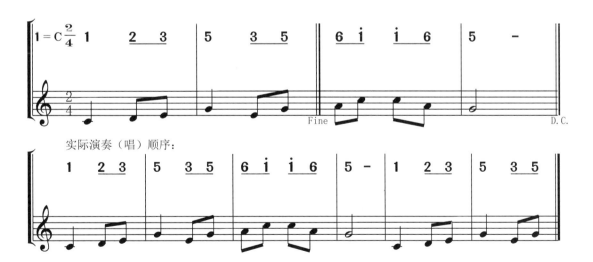

乐曲小节某处或结尾处标有D.S.记号,表示从"𝄋"记号处反复,至Fine处或乐曲终止处结束。

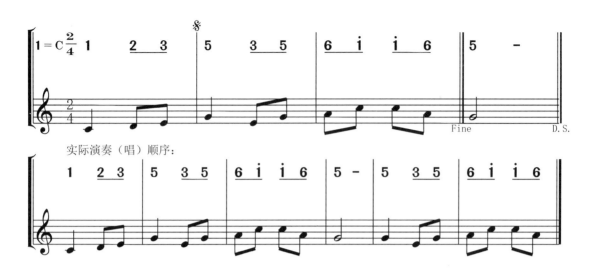

反复过程中若有些部分不需要反复,则使用"跳过"记号跳过不要反复的部分,跳过记号为:"⊕",表示两个跳过记号中间的内容跳过不反复,直接进行到结尾处。

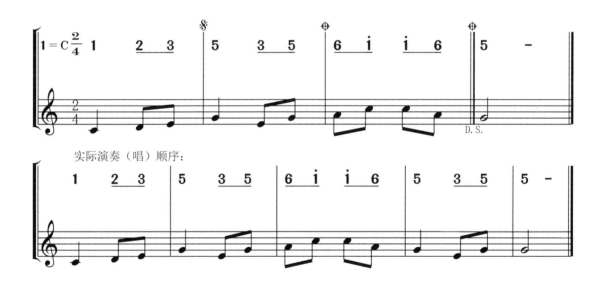

二、八度记号

为了避免在记谱中过多地使用上加线与下加线,让乐谱便于识读,常使用八度略写记号。

(一)高八度

高八度是指将乐谱中的音符升高八度演奏的记谱法,在音符上方标记8va……记号,虚线内的音符实际音高比乐谱记录的音符音高高八度。

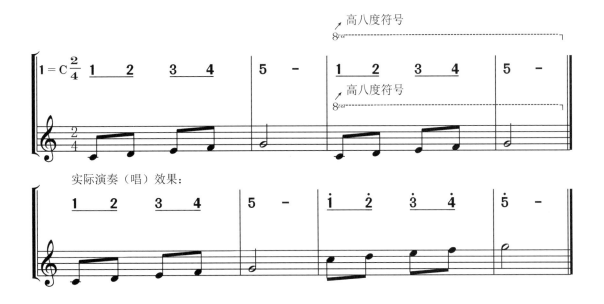

（二）低八度

低八度是指将乐谱中的音符降低八度演奏（唱）的记谱法，在音符下方标记8vb……表示虚线内的音符实际音高要比乐谱记录的音符音高低八度。

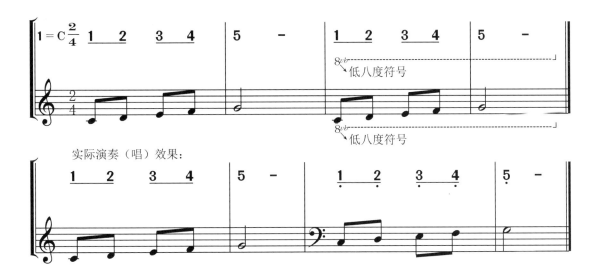

第七课

新式单音奏法练习

一、新式单音奏法

新式单音奏法较旧式单音奏法增加了一些难度，需要舌头辅助吹奏。新式单音奏法含的音孔多且要与舌头配合，演奏时要将嘴巴张大含住口琴七个音孔，七个音中最右侧音是旋律音，旋律音的左侧六个音的音孔用舌头盖住。如吹奏中音区的sol音，嘴巴含住5̣、7̣、1、2、3、4、5七个音，同时舌头将5̣、7̣、1、2、3、4六个音盖住不发音，吹奏其他音时，嘴唇在口琴上左右移动，方法相同。

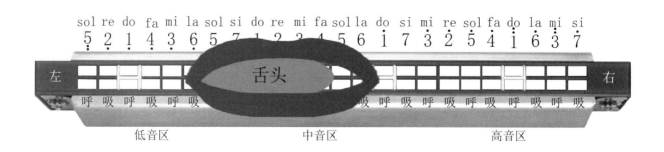

二、乐曲练习

练习曲一

臧翔翔 曲

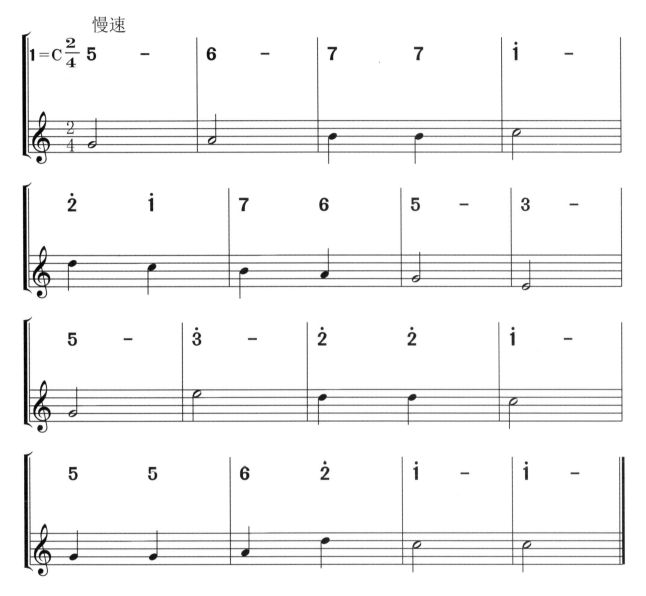

【练习提示】本练习曲是针对中音区与高音区的音阶转换练习，运用新式单音奏法演奏，注意舌头的配合演奏。练习时舌头要保持放松，过度僵硬容易让演奏不够流畅。

练习曲二

臧翔翔 曲

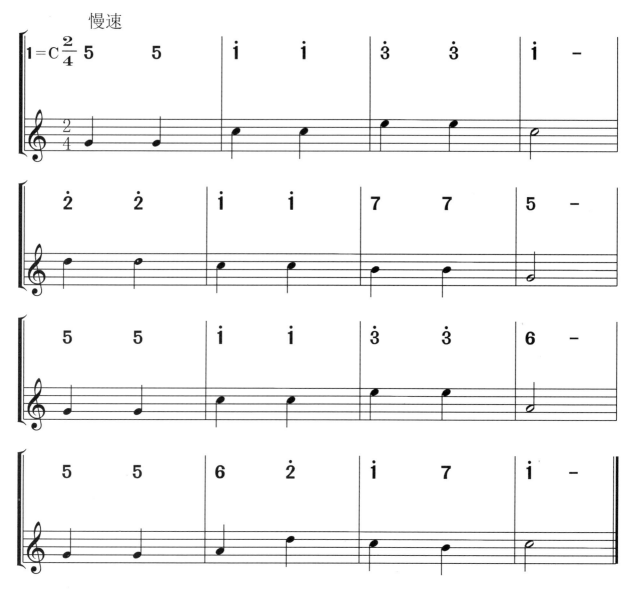

【练习提示】本练习曲主要针对高音区的音阶练习,注意高音区 $\dot{1}$ 音与 $\dot{3}$ 音之间是 $\dot{7}$ 音, $\dot{2}$ 音在 $\dot{3}$ 音的右侧音孔。

我和你

陈其钢 曲

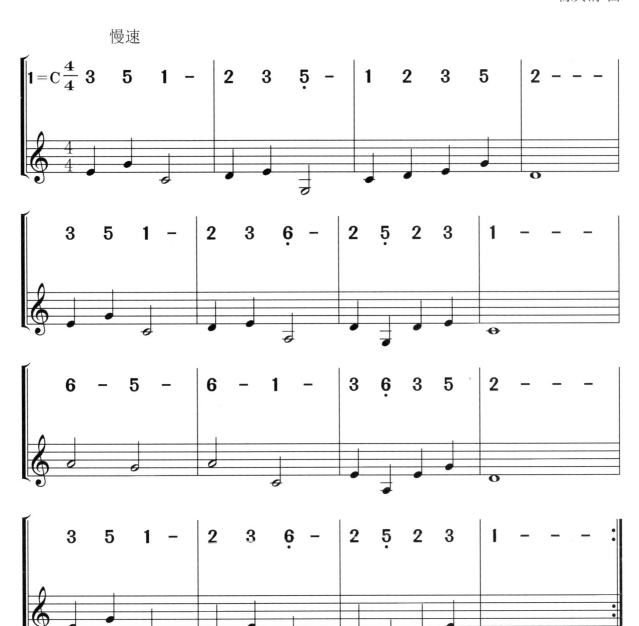

【练习提示】《我和你》是陈其钢为2008年北京奥运会创作的主题曲，乐曲节奏较为简单，由四分音符、二分音符、全音符构成，演奏低音5、6音时注意气息要缓吹，不可过急或用力过多，舌头保持放松。

牧羊小姑娘

捷克民歌

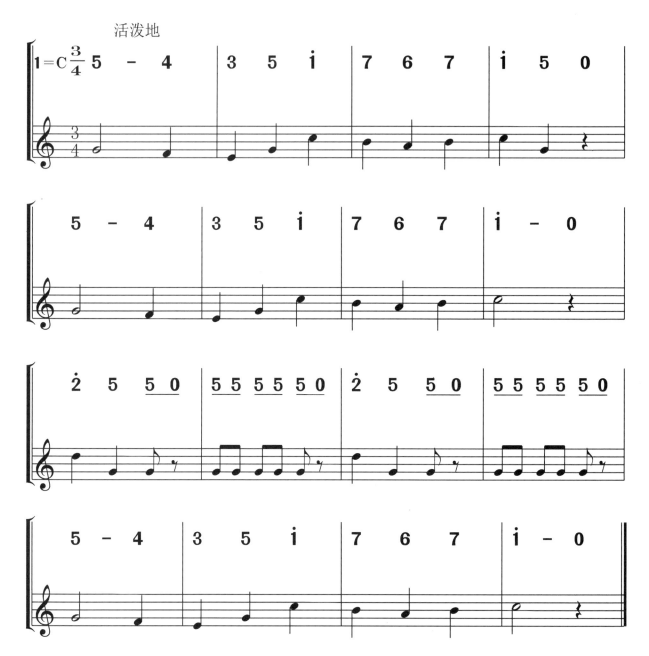

【练习提示】《牧羊小姑娘》是一首捷克民歌，四三拍。乐曲中的休止符"0"为四分休止符，休止1拍，"0"为八分休止符，休止半拍。第10小节处连续的八分音符要注意气息的控制，中间不可换气，要将一口气均匀地呼出，可演奏得跳跃一些，以体现出同音的重复，否则容易演奏得像一个长音，无法体现八分音符的时值特点。

附　乐理知识：力度标记

力度，即演奏音乐力量的大小，从而表现出音乐不同的声音大小或响度，除节拍的强弱规律中的力度外，在音乐表现中常使用力度记号标记该乐音、乐节、乐句、乐段等单个音或整体音乐的力度表现需要。常用的力度标记如下表所示：

力度术语	缩写形式	中文含义
Piano	p	弱
Mezzo piano	mp	中弱
Pianissimo	pp	很弱
Piano pianissimo	ppp	极弱
Forte	f	强
Mezzo forte	mf	中强
Fortissimo	ff	很强
Forte pianissimo	fff	极强
Crescendo	cresc. 或 ＜	渐强
Diminuendo	dim. 或 ＞	渐弱
Sforzando	sf	突强
Sforzando piano	sfp	强后即弱
Forte piano	fp	强后突弱

第八课

乐曲巩固练习

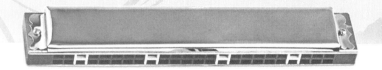

排排坐

佚名 曲

【练习提示】《排排坐》是一首四四拍的儿童歌曲，演奏第6小节的6时注意该音与1音中间隔开两个音孔，演奏时注意6音的音孔位置。

草原上

内蒙古民歌

【练习提示】《草原上》是一首内蒙古民歌,四四拍。乐曲的第4小节与第8小节的第4拍四分休止符处要休止1拍。

国旗国旗真美丽

佚名 曲

【练习提示】《国旗国旗真美丽》为四二拍,四分音符演奏1拍,二分音符演奏2拍。八分音符在四二拍中演奏半拍,两个八分音符演奏1拍,音符上方有连音线的音符要演奏得连贯。

附 乐理知识：速度标记

速度标记是标记乐曲演奏速度的音乐术语，规定了乐曲整体的演奏速度，即每分钟要演奏多少拍。速度标记一般使用意大利文表示，在中国乐曲中也常直接使用中文标记，如中速、慢速、极快等。常用的速度标记如下表所示：

速度	中文含义	每分钟大约演奏的拍数
Grave	庄板	42
Largo	广板	48
Lento	慢板	52
Adagio	柔板	58
Larghetto	小广板	62
Andante	行板	66
Andantino	小行板	80
Moderato	中板	98
Allegretto	小快板	120
Allegro	快板	140
Presto	急板	200
Prestissimo	最急板	230

在音乐的演奏（唱）过程中常需要对音乐作品的速度进行临时的变化处理，如渐慢、渐快等，常用的速度术语与缩写形式如下表所示：

速度术语	缩写形式	中文含义
Ritardando	rit	渐慢
Rallentando	rall	突然渐慢
Accelerando	accel	渐快
Morendo	Mor.	渐消失
a tempo		回原速
Tempo I		回到速度 I

第九课

基础节奏练习一

基础节奏练习是针对不同音符的巩固性练习,分阶段掌握不同音符的时值,同时掌握对气息的控制能力。本节主要练习全音符、二分音符与四分音符。

一、全音符

全音符在简谱中由一个音符加三条增时线组成(X – – –),五线谱中的全音符是一个空心的椭圆形符头(o)。全音符在以四分音符为一拍的乐曲中演奏4拍,在以八分音符为一拍的乐曲中演奏8拍。

练习曲一

臧翔翔 曲

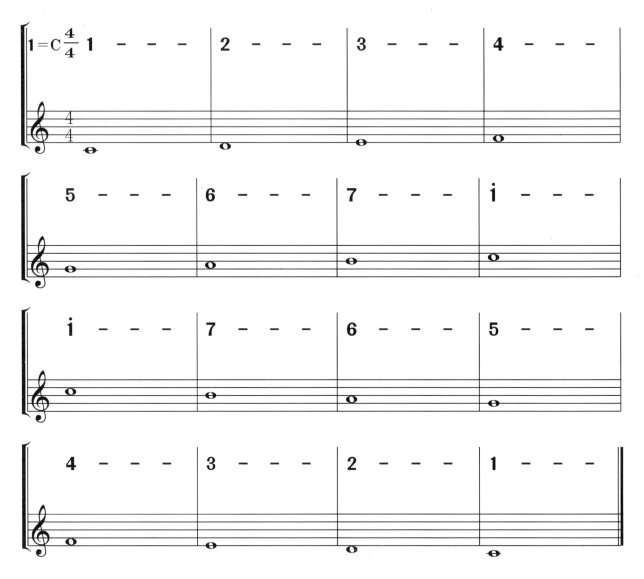

【练习提示】每个音演奏4拍,用鼻子呼吸,在演奏呼气音与吸气音的过程中完成换气。

练习曲二

臧翔翔 曲

二、二分音符

二分音符在简谱中由一个音符加一条增时线组成（X－），五线谱中的二分音符由一个空心的椭圆形符头加符杆组成（𝅗𝅥）。二分音符在以四分音符为一拍的乐曲中演奏2拍，在以八分音符为一拍的乐曲中演奏4拍。

练习曲四

臧翔翔 曲

练习曲五

臧翔翔 曲

练习曲六

臧翔翔 曲

三、四分音符

四分音符在简谱中是一个单独的音符,没有增时线与减时线(X),五线谱中的四分音符由一个黑色实心椭圆形符头加符杆组成(♩)。四分音符在以四分音符为一拍的乐曲中演奏1拍,如2/4、3/4、4/4等,在以八分音符为一拍的乐曲中演奏2拍,如3/8、6/8等。

练习曲七

臧翔翔 曲

练习曲八

臧翔翔 曲

练习曲九

臧翔翔 曲

附 乐理知识：演奏表情标记

音乐中的表情标记指用怎样的情感表现音乐的记号，表情记号常标注于乐曲开始处或乐段开始处，提示表演者用怎样的情绪表现该乐曲或乐段。音乐中的表情记号常用意大利文表示，中国音乐作品中也常直接用中文表述，如深情地、激动地等。常用的音乐表情标记如下表所示：

表情术语	中文释义	表情术语	中文释义
Acarezzevole	深情地	Agitato	激动地
Abbandono	纵情地	Tranquillo	安静地
Amabile	愉快地	Amoroso	柔情地
Animato	活泼地	Appassionato	热情地
Cantabile	如歌地	Con anima	有感情地
Con grozia	优美地	Dolente	哀伤地
Fresco	有朝气地	Giocoso	诙谐地
Sonore	响亮地	Quieto	平静地
Grandioso	雄伟地	Festive	欢庆地

第十课
基础节奏练习二

一、八分音符

八分音符在简谱中由一个音符加一条减时线组成（ X ）；五线谱中的八分音符由一个黑色实心椭圆形符头加符杆和一条符尾组成（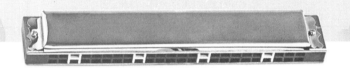）。八分音符在以四分音符为一拍的乐曲中演奏半拍，如2/4、3/4、4/4等，在以八分音符为一拍的乐曲中演奏1拍，如3/8、6/8等。

练习曲一

臧翔翔 曲

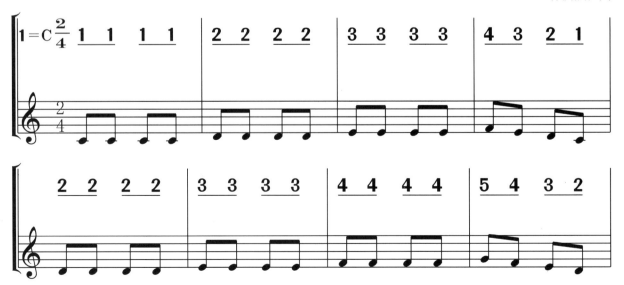

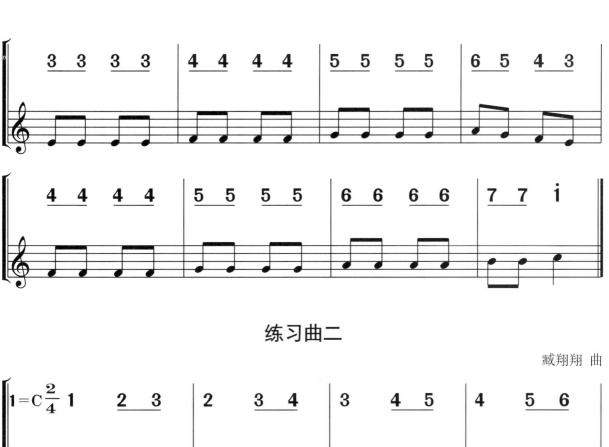

练习曲二

臧翔翔 曲

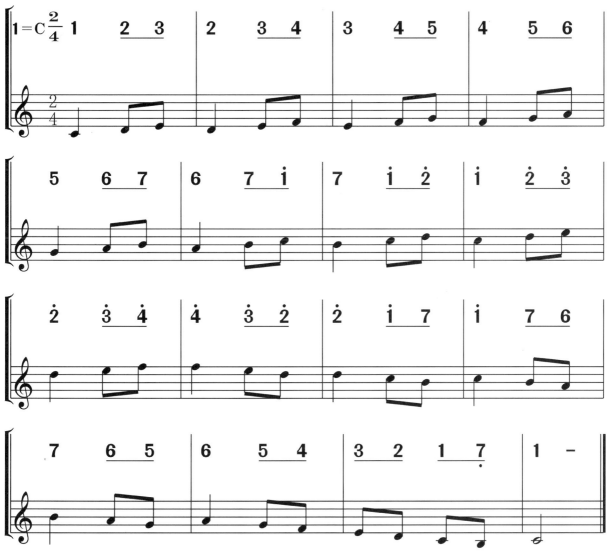

练习曲三

臧翔翔 曲

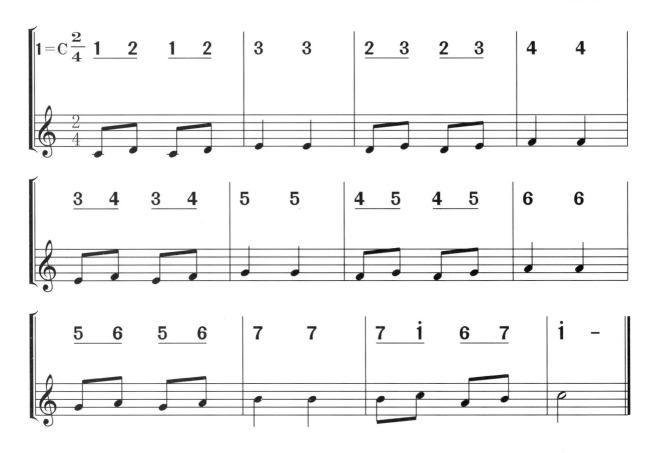

二、节奏综合练习

丰收之歌

丹麦民歌

欢快地

粉刷匠

波兰民歌

第十一课
十六分音符节奏练习

一、十六分音符节奏型

十六分音符在简谱中由一个音符加两条减时线组成（X）；五线谱中的八分音符由一个黑色实心椭圆形符头加符杆和两条符尾组成（♫）。十六分音符在以四分音符为一拍的乐曲中演奏四分之一拍，如2/4、3/4、4/4等，在以八分音符为一拍的乐曲中演奏半拍，如3/8、6/8等。

练习曲一

臧翔翔 曲

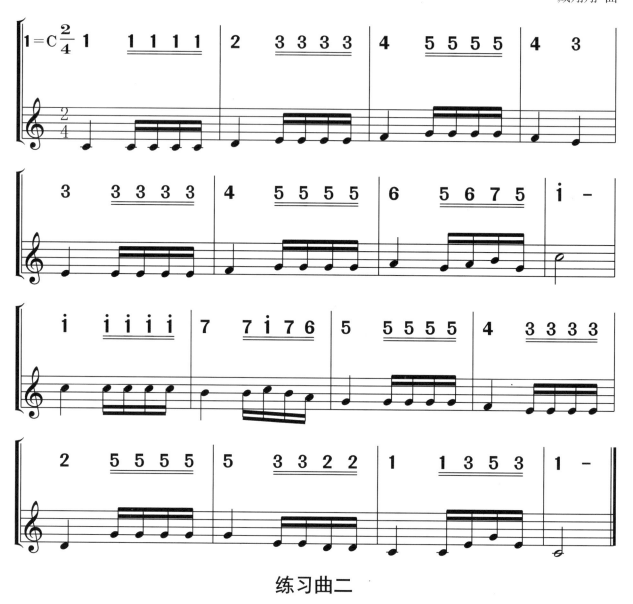

练习曲二

臧翔翔 曲

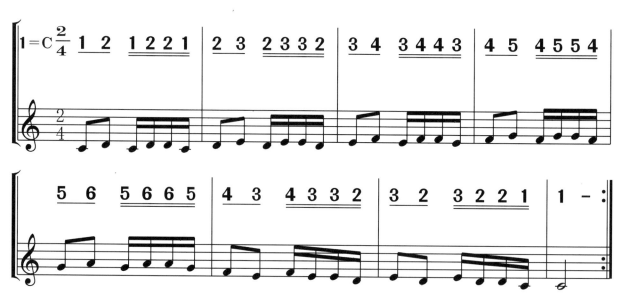

练习曲三

臧翔翔 曲

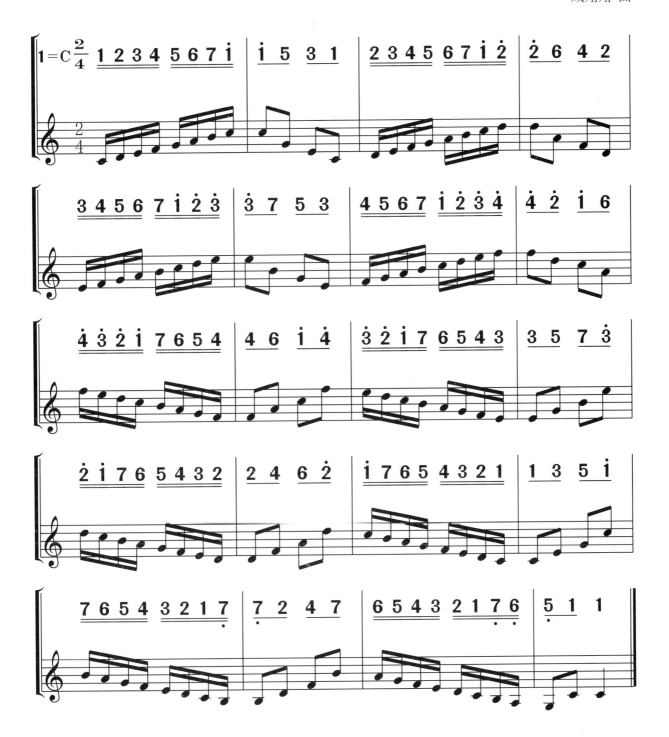

二、节奏综合练习

假如你要认识我

施光南 曲

中速 活泼 热情地

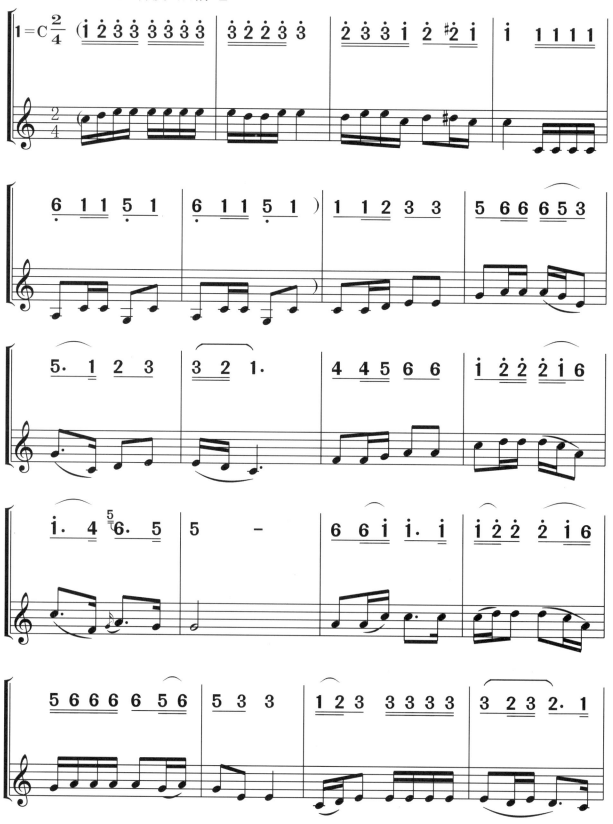

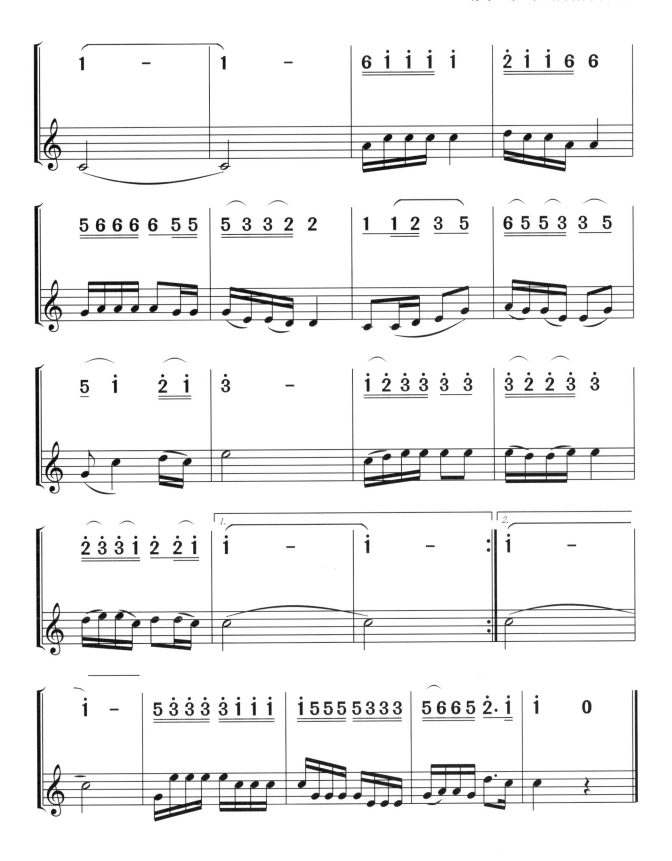

难忘今宵

王 酩 曲

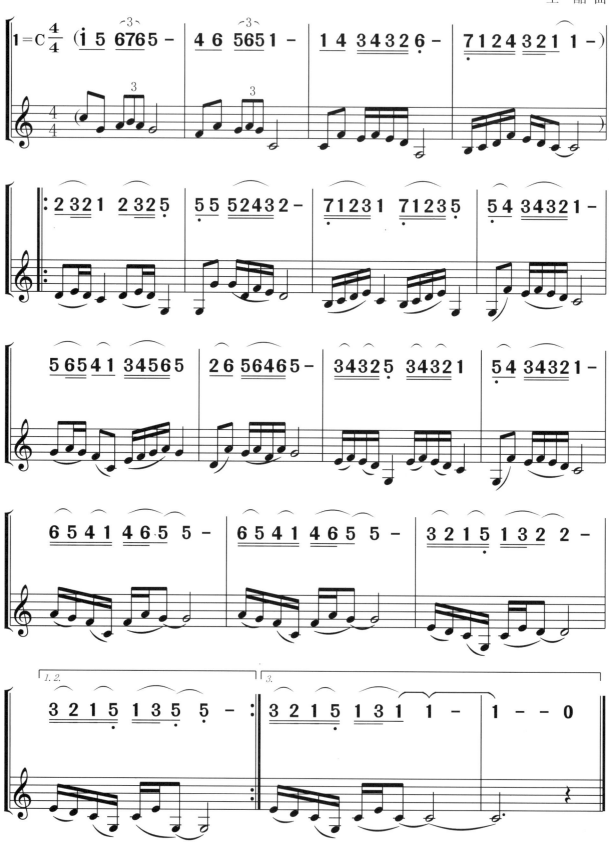

第十二课
乐曲巩固练习

人们叫我唐老鸭

美国儿歌

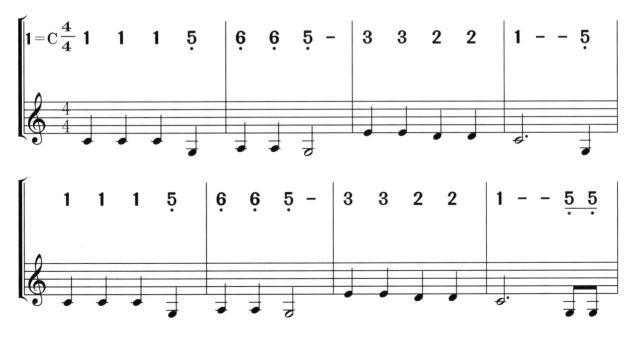

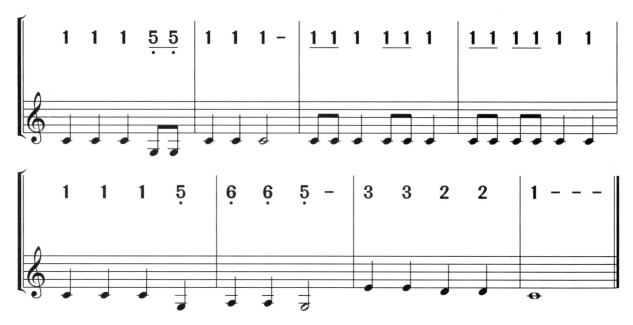

【练习提示】《人们叫我唐老鸭》有较多的同音反复,如第9小节至第13小节有五小节需要用呼气音演奏,对气息的控制有一定的要求,练习时可用鼻子辅助换气,或在演奏中吸气时嘴唇微微离开口琴一些距离,以免将吸气音奏响。

在动物园里

波兰儿歌

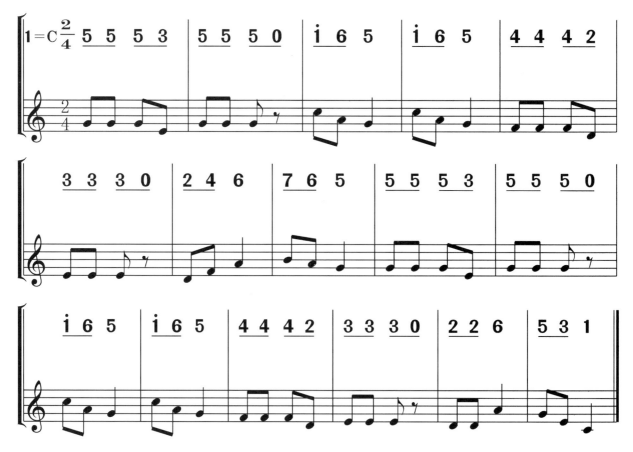

第十二课 乐曲巩固练习

【练习提示】《在动物园里》是一首针对八分音符的练习，乐曲中的八分音符演奏半拍，八分休止符要休止半拍。

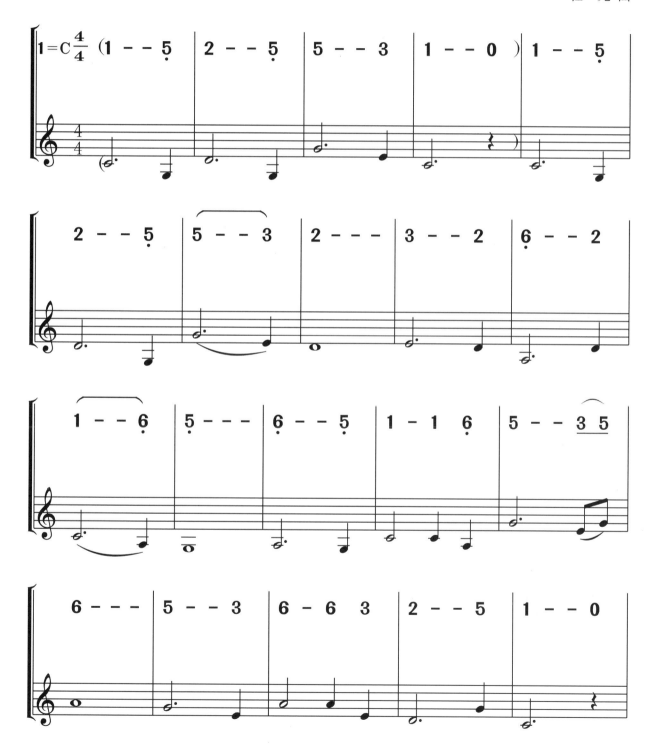

渔光曲

任 光 曲

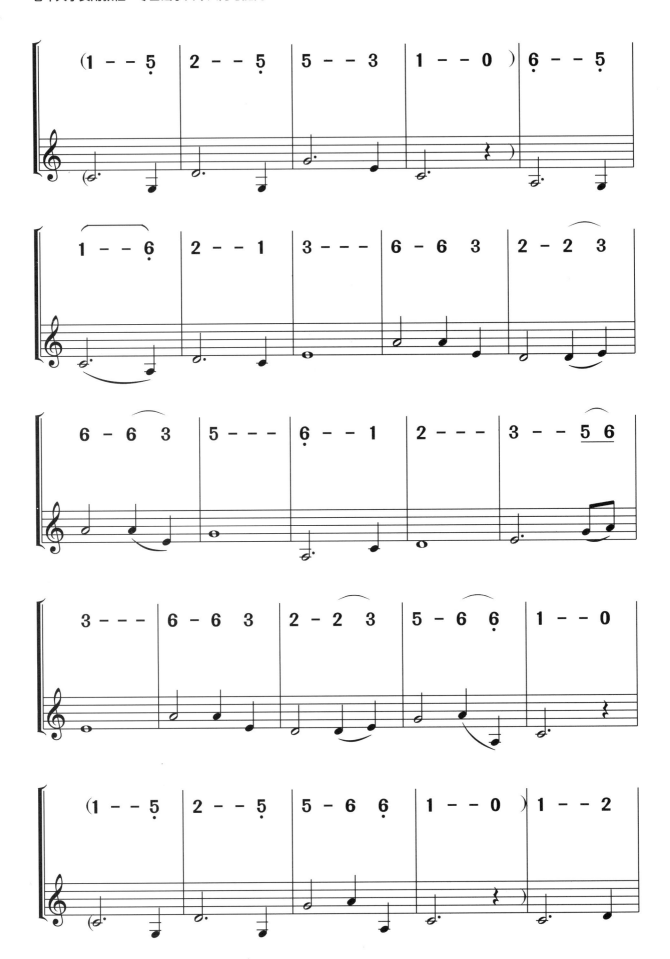

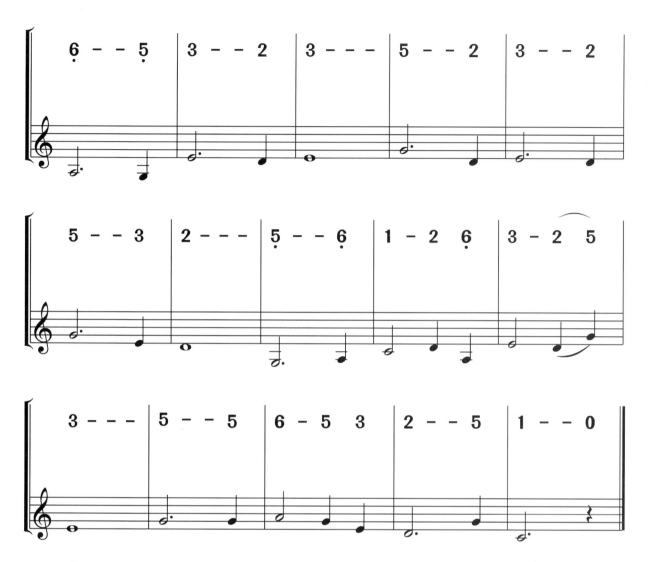

【练习提示】《渔光曲》是一首经典歌曲，作曲家任光运用民族五声调式创作，乐曲较为悠长，节奏工整。因乐曲速度较慢，练习时注意气息的控制。

第十三课
附点节奏练习

一、附点节奏型

五线谱中的附点是标注于音符符头右上角的黑色圆点，表示增加附点前音符一半的时值。简谱中的附点是标注于简谱音符右下角的黑色圆点。附点音符读法是：附点+音符的时值（或音符时值+附点）。如四分音符加附点读作：附点四分音符或四分附点音符。十六分音符加附点读作：附点十六分音符或十六分附点音符。

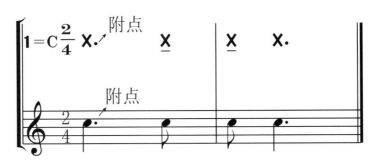

附点表示增加附点前音符一半的时值，如四分附点音符的时值等于一个四分音符+一个八分音符的时值之和。二分附点音符等于一个二分音符+

一个四分音符的时值之和。

$$X. = X + \underline{X}$$

在简谱中，全音符与二分音符不用附点，用增时线。

有附点的休止符读作"附点休止符"。五线谱中将附点标注于休止符的右上角，在简谱中将附点标注于休止符的右下角，表示增加休止符休止的时值。如四分附点休止符休止的时值为：一个四分休止加一个八分休止的时值。

在五线谱中无论该小节有几拍，整小节休止均使用"全休止符"。

二、乐曲练习

练习曲一

臧翔翔 曲

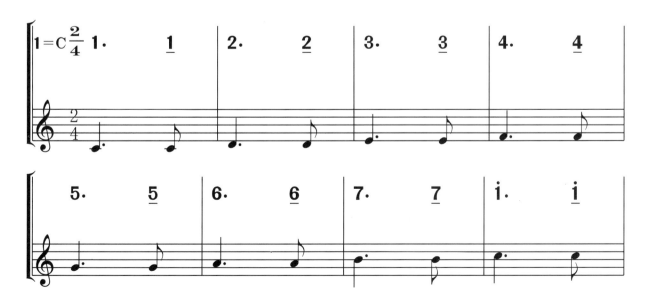

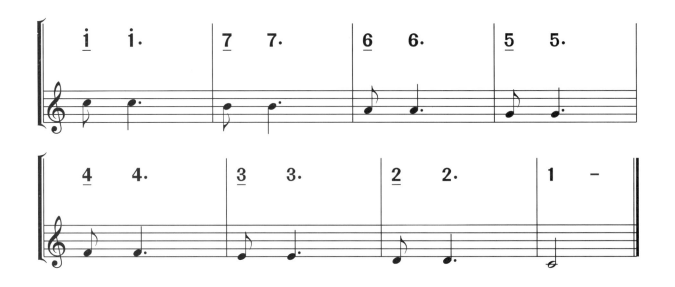

练习曲二

臧翔翔 曲

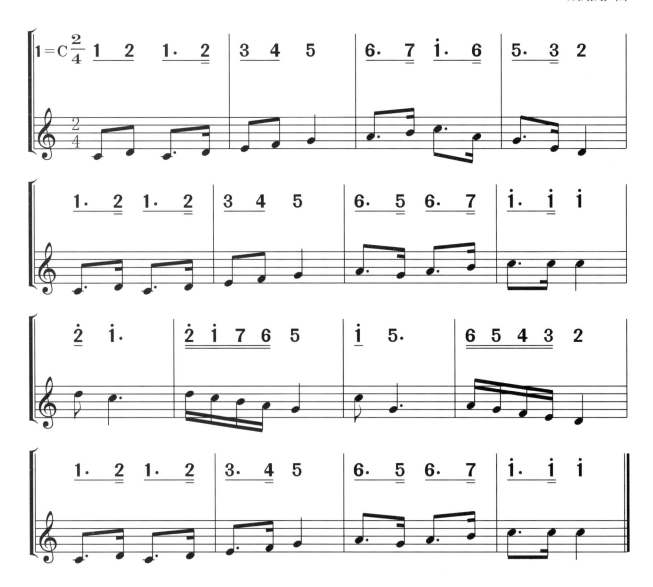

草原上升起不落的太阳

美丽其格 曲

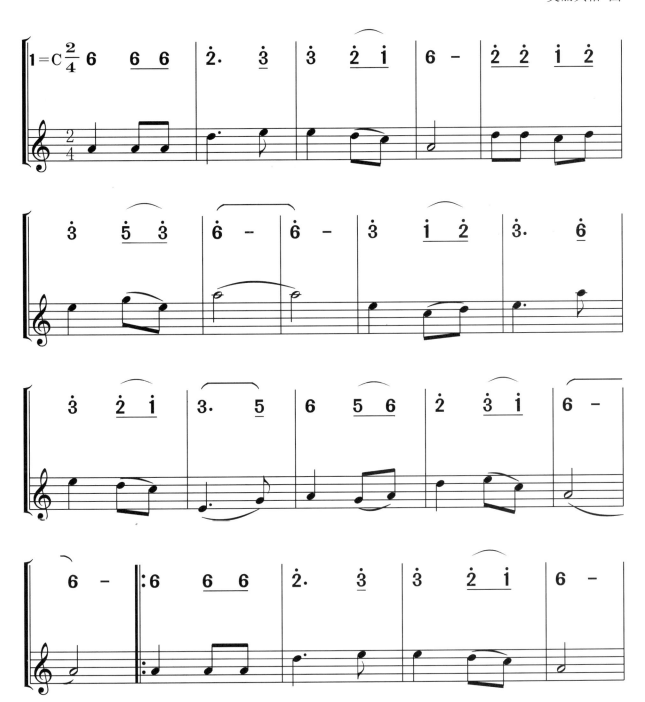

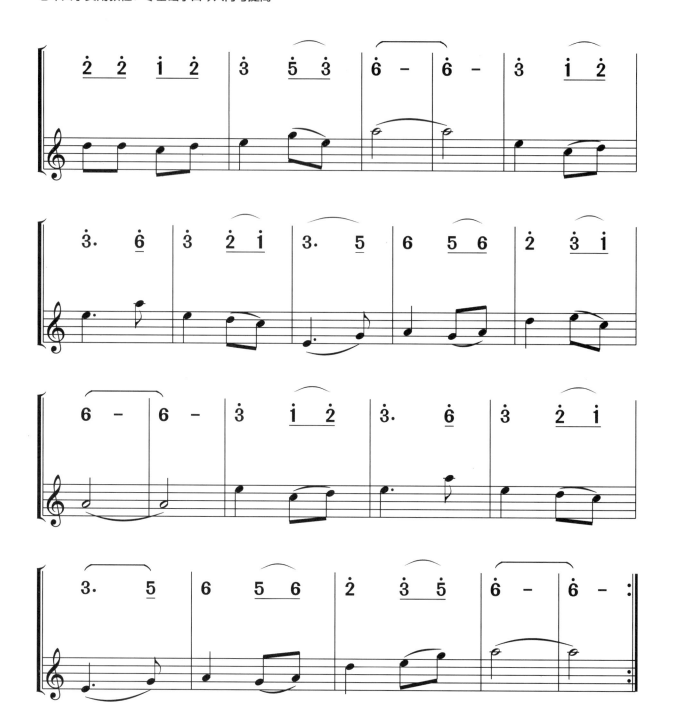

第十四课

切分节奏练习

一、切分节奏型

音乐中的小节强拍称为"节拍重音"。当一拍被划分为两个部分后,强拍中的第一个音为强拍强位,第二个音为强拍弱位;弱拍中的第一个音为弱拍强位,第二个音为弱拍弱位。当一拍被划分为四个部分后,强拍中的第一个音与第三个音为强位、次强位,第二个音与第四个音为强拍弱位;弱拍中的第一个音与第三个音为弱拍强位、弱拍次强位,第二个音与第四个音为弱拍弱位。一个音由弱拍或弱位延续到下一个强拍或强位音时,改变了原有节拍的强弱规律,构成了切分节奏。切分节奏中的强位音称为"切分重音"。

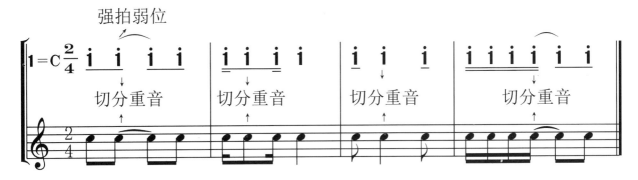

常见的切分节奏有小节内切分与跨小节切分两种类型。

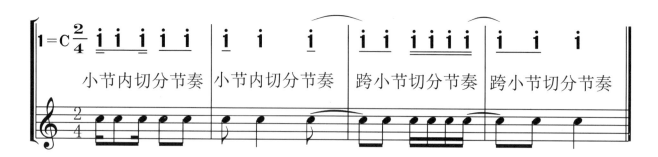

二、乐曲练习

练习曲一

臧翔翔 曲

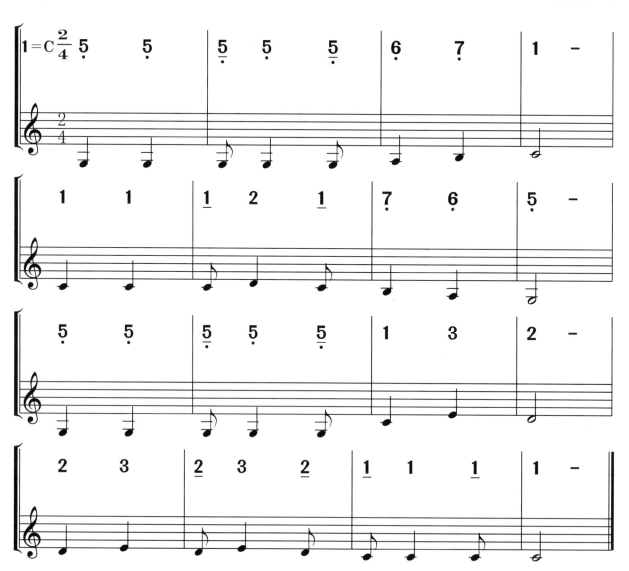

练习曲二

臧翔翔 曲

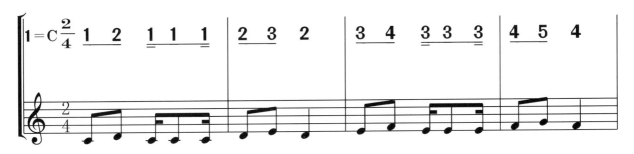

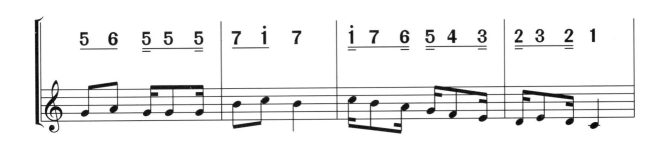

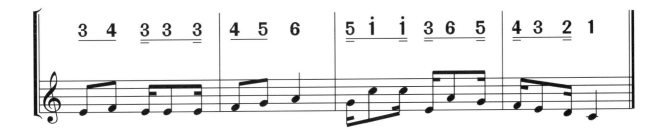

中国人民解放军进行曲

郑律成 曲

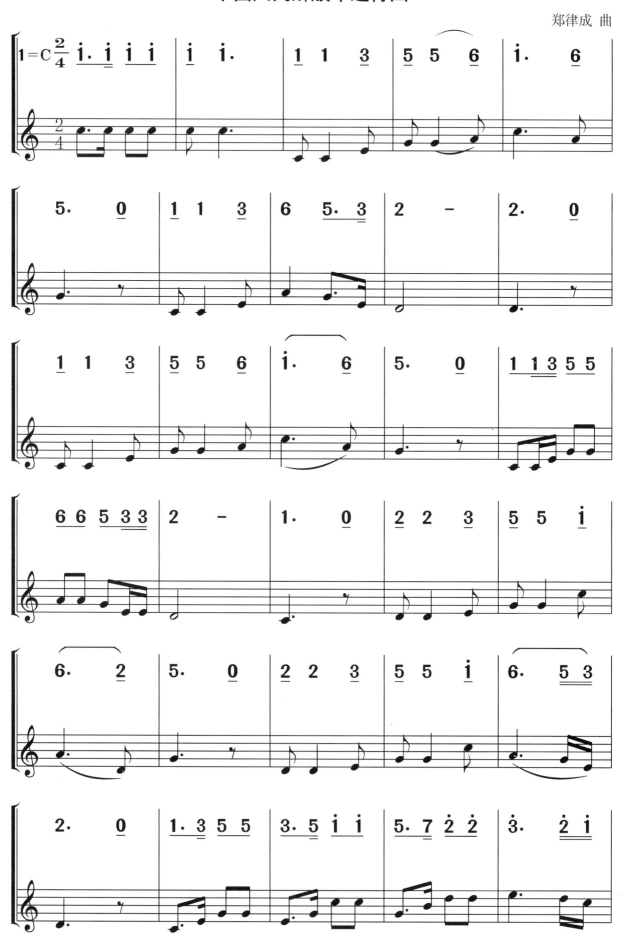

第十四课 切分节奏练习

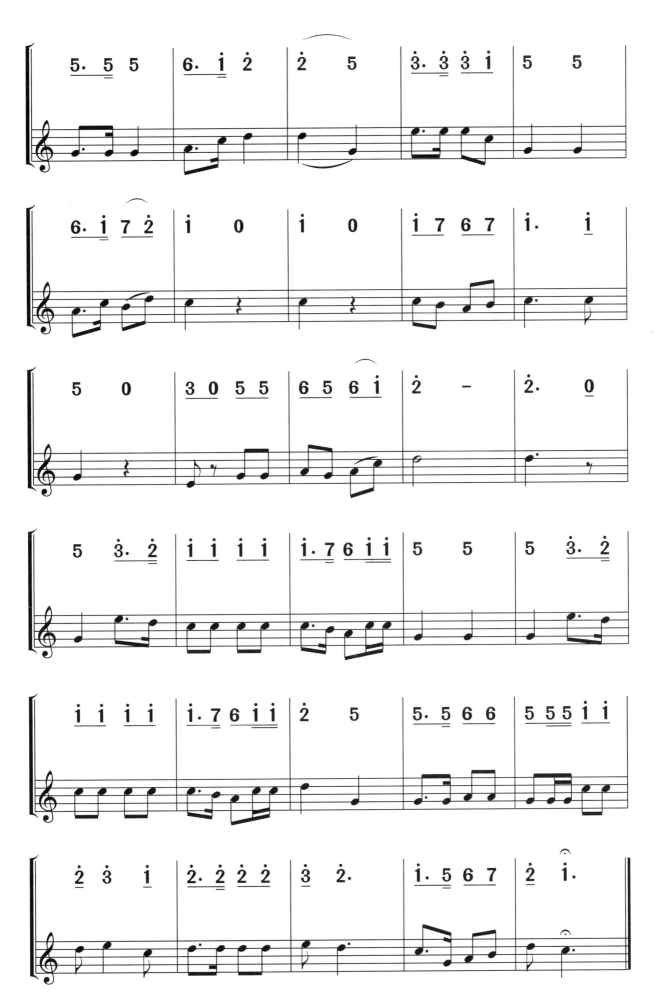

牧童

捷克民歌

活泼地

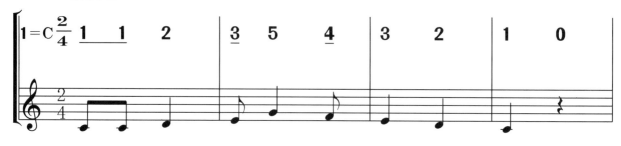
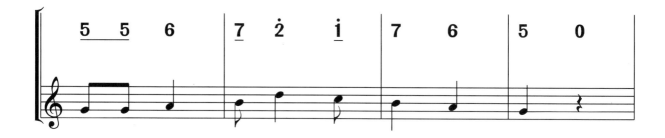
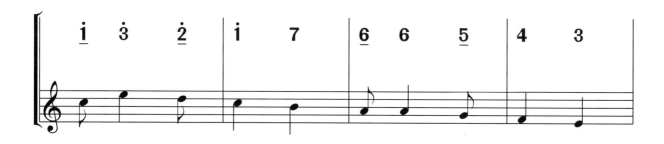
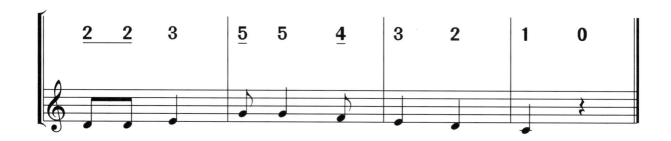

第十五课

乐曲巩固练习

花好月圆

刀 寒 曲

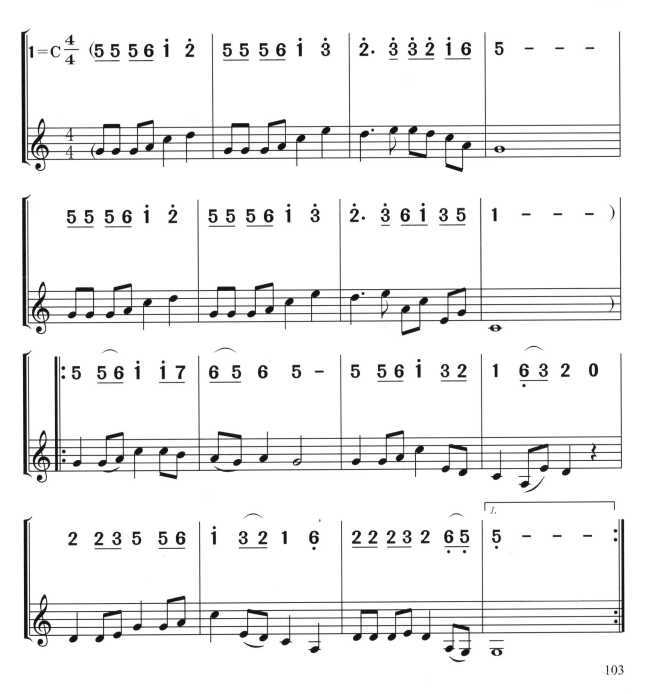

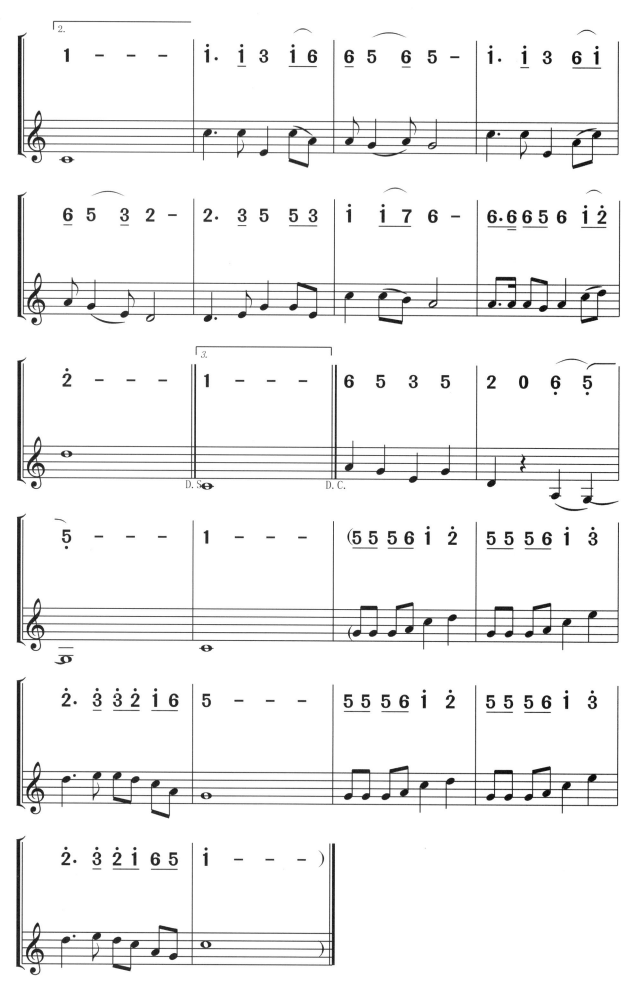

杜宁山崖

爱尔兰民歌

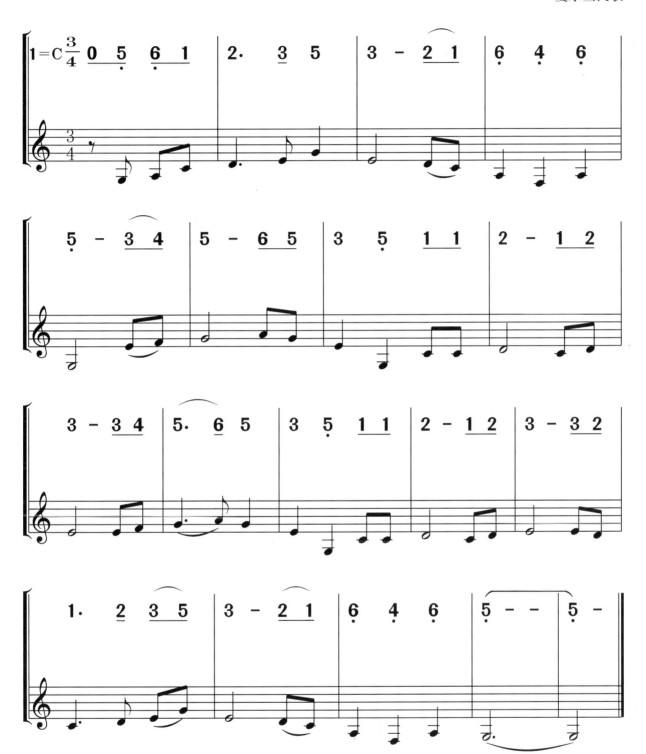

提高篇

第十六课
三连音节奏练习

一、三连音节奏型

音符时值一般以偶数形式均分。当单位拍内的音符以非偶数形式划分时称为音符时值的特殊划分。音符时值的特殊划分用连音表示,有三个音的连音称为"三连音",五个音的连音称为"五连音",其他连音如:六连音、七连音等。如一个四分音符可以均分为两个八分音符,把均分为两部分的八分音符平均分成三个部分称为"三连音"。

三连音在三个音符上方用连线加"3"表示。三连音可以是任意时值的三个音的连接,常见的三连音有三个四分音符的连音、三个八分音符的连音、三个十六分音符的连音等。

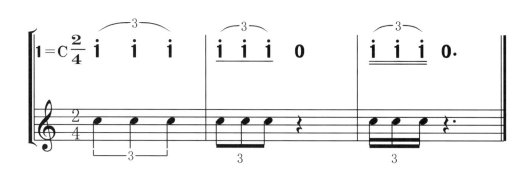

三连音时值等于其中两个音符的时值之和，如三个八分音符组成的三连音时值与两个八分音符的时值相同。

二、乐曲练习

练习曲一

臧翔翔 曲

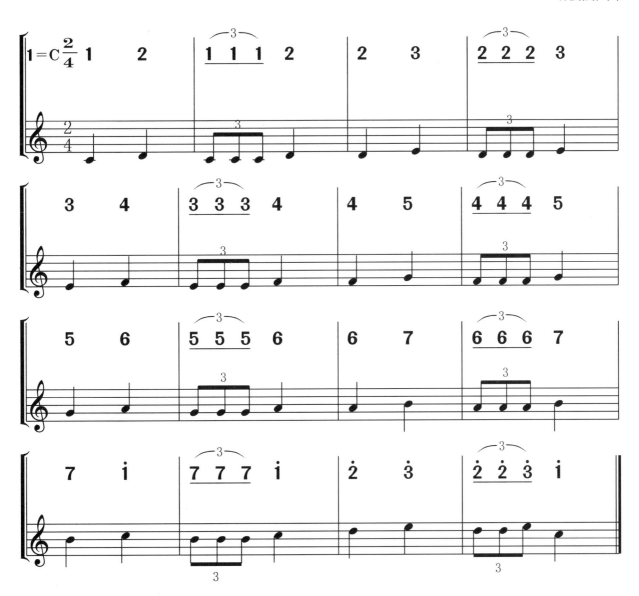

练习曲二

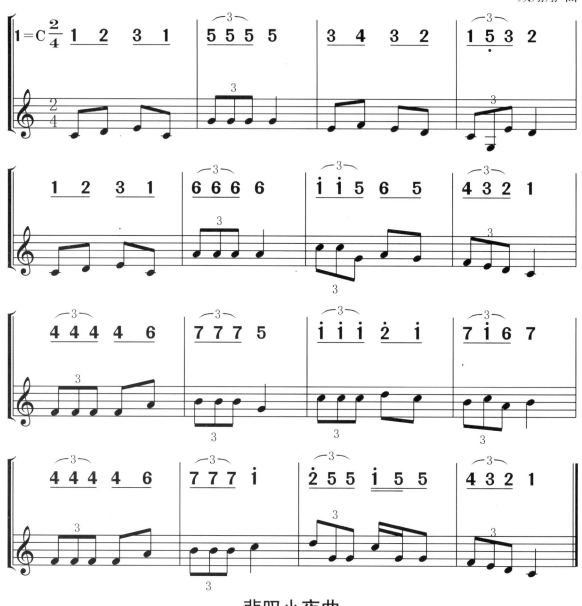

悲叹小夜曲

第十六课 三连音节奏练习

感恩的心

陈志远 曲

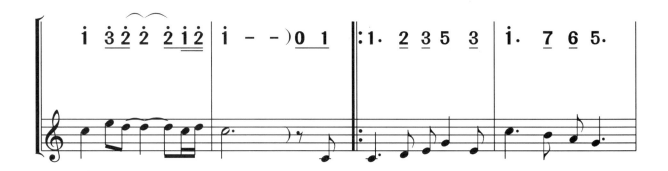
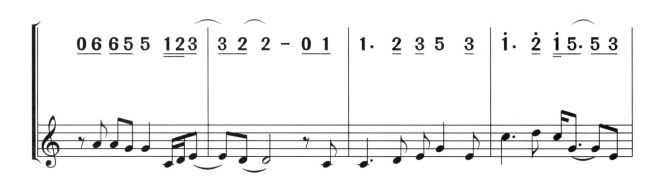
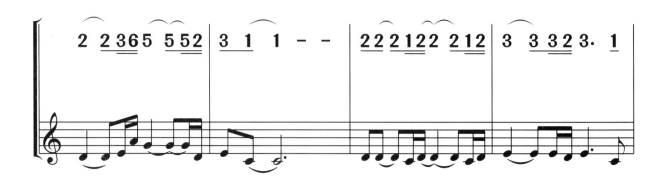

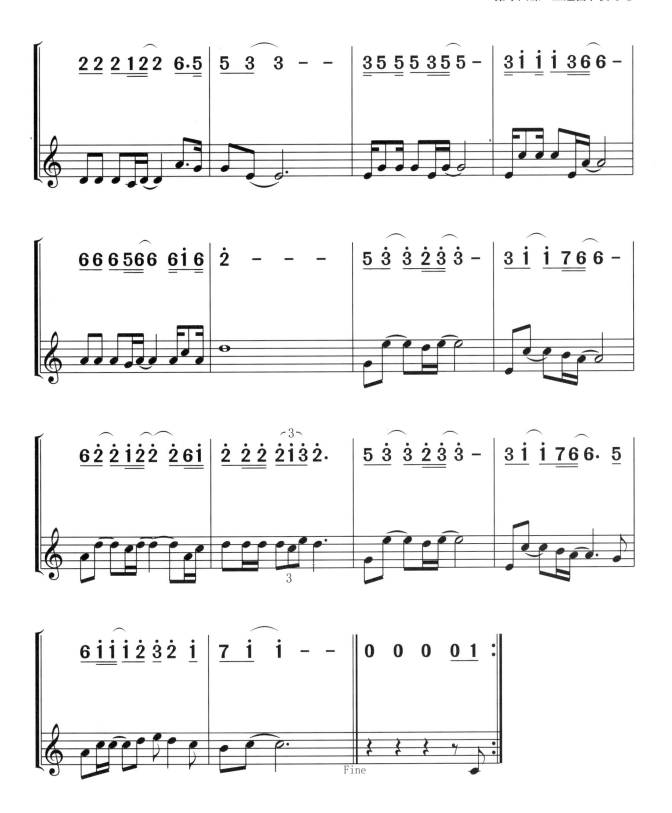

第十六课 三连音节奏练习

第十七课

手震音练习

一、手震音

　　手震音是在演奏口琴的同时利用双手快速地开合震动产生的振音演奏效果，让演奏的音乐声音如锯齿般波动。手震音常在抒情性歌曲中运用，演奏记号为"Vib."标注于音符上方。手震音符号虚线内的音符要运用手震音演奏技巧演奏。

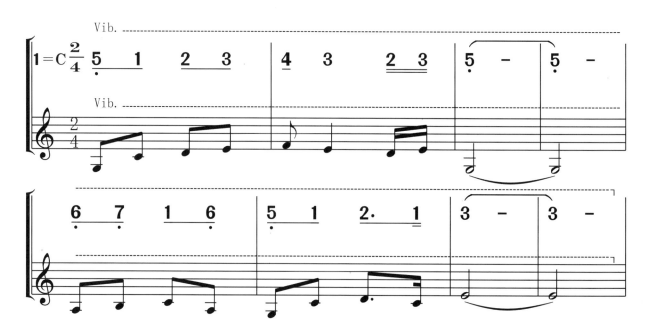

二、演奏要领

演奏手震音要将口琴的中间左侧放置于拇指与食指中间，其余手指自然并拢。右手握住左手四根手指的手背，右手拇指与左手拇指方向一致。演奏时右手均匀地开合煽动，发出"呜汪"的声音效果，演奏时右手开合煽动手指的频率要均匀，手腕不可分离。

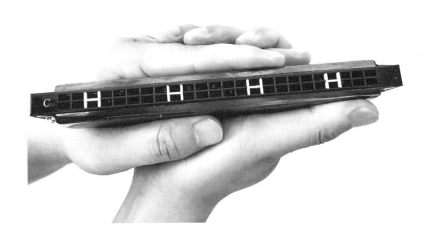

三、乐曲练习

练习曲一

臧翔翔 曲

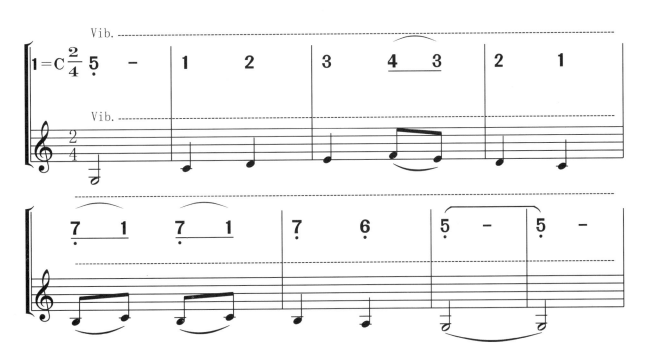

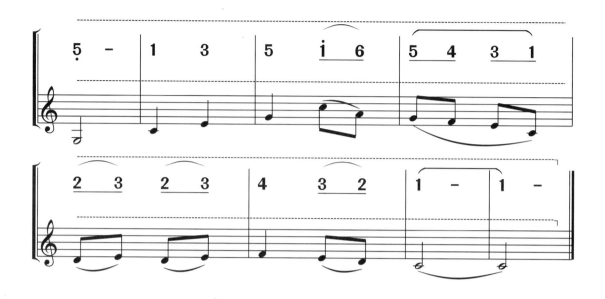

练习曲二

臧翔翔 曲

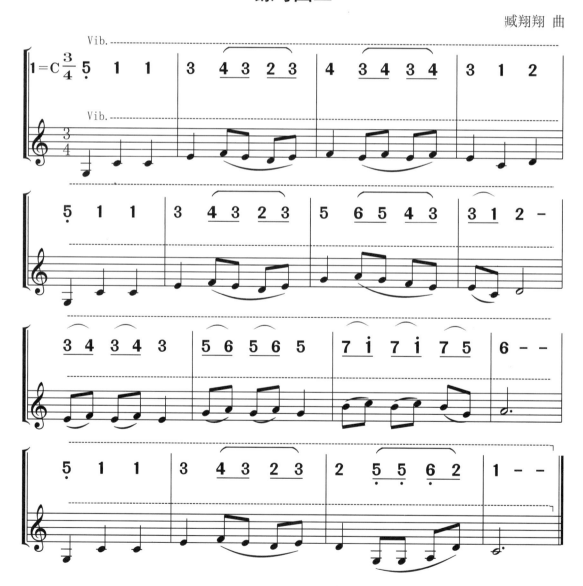

知道不知道

陕西民歌

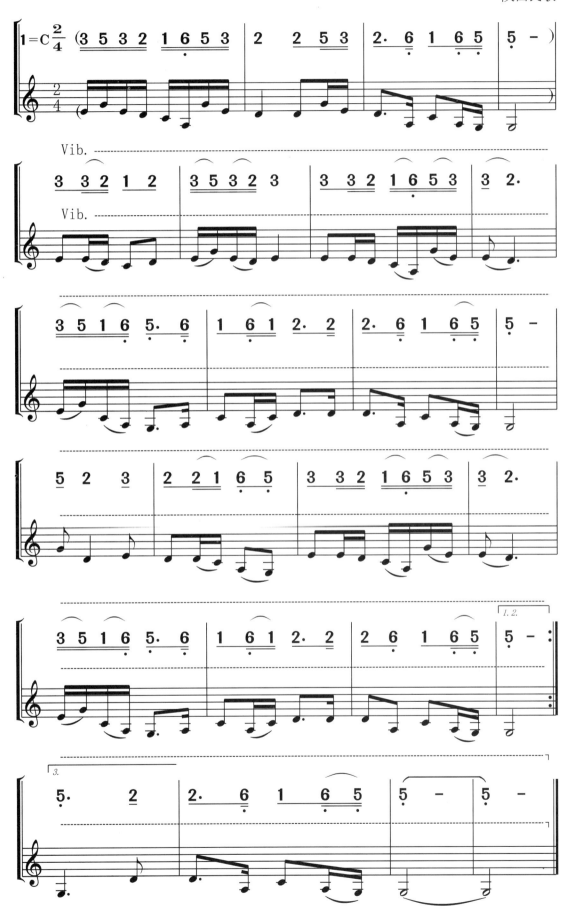

雪绒花

[美]理查德·罗杰斯 曲

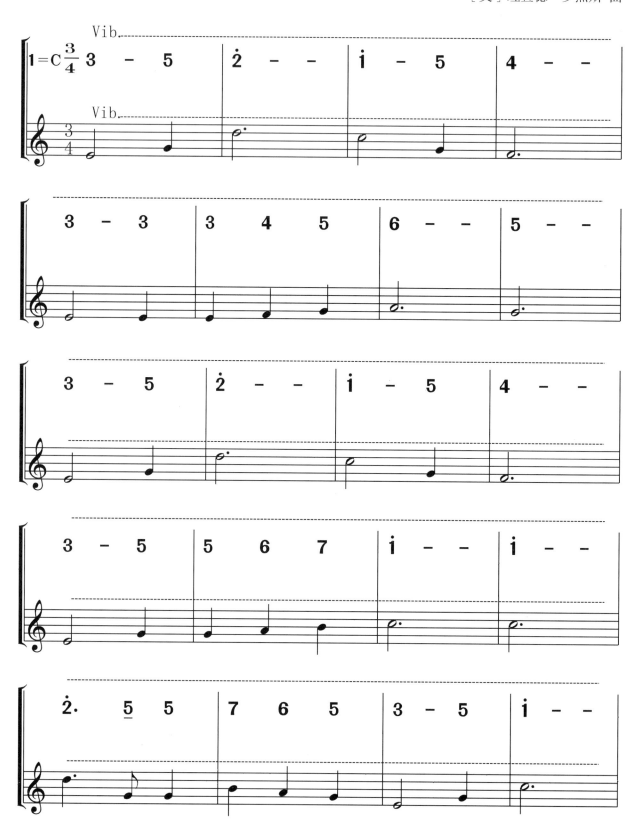

第十七课 手震音练习

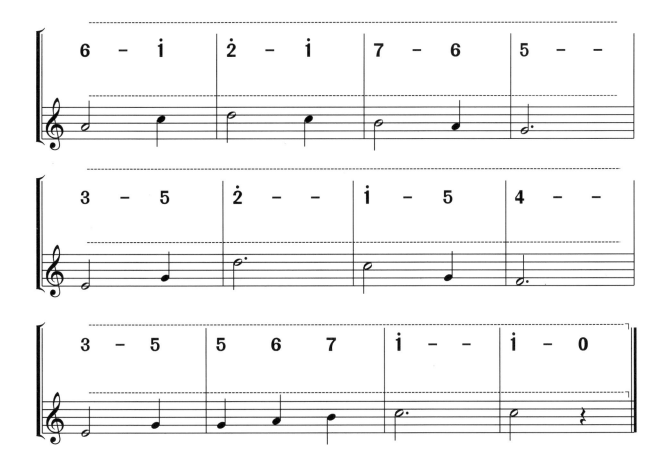

第十八课

舌震音练习

一、舌震音

　　口琴的舌震音奏法也称"曼陀铃"奏法，是模仿弹拨乐器演奏效果的演奏技巧。舌震音奏法的符号为"M. ……"，标注于音符上方。舌震音符号虚线下的旋律要运用舌震音奏法演奏。

　　舌震音演奏技巧是只吹奏口琴的单音孔，即口琴的上格音孔，下格音孔用嘴唇盖住，也可以含三孔吹奏，演奏三度音的效果。

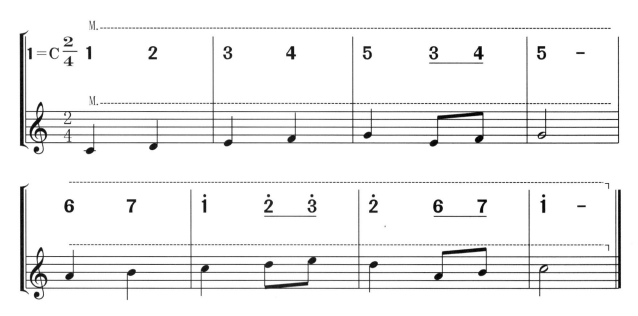

二、演奏要领

舌震音有两种演奏方式：一种是含住单个音孔后用舌尖快速地上下运动，发出"噜噜噜……"的声音，演奏时舌尖要放松，舌尖的震动要快速而均匀；另一种是含住一个音孔后用舌尖快速地做左右摆动，发出"噜噜噜"的声音。两种演奏方式要注意舌头不能触碰到琴格。

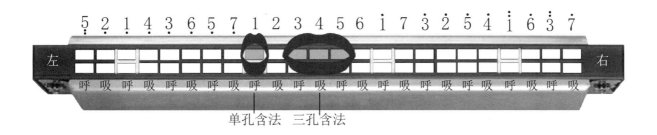

三、乐曲练习

练习曲一

臧翔翔 曲

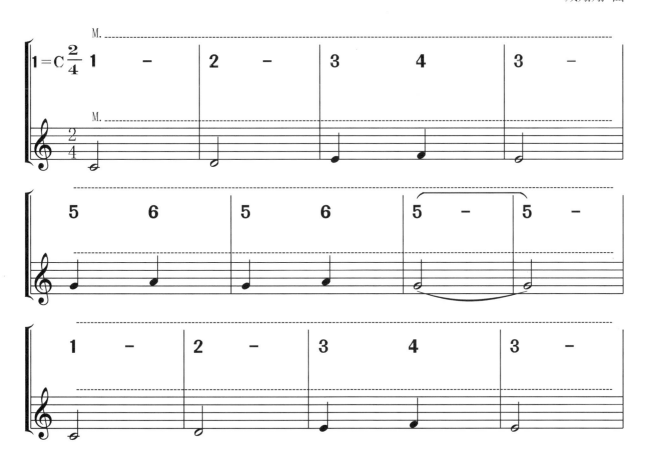

练习曲二

臧翔翔 曲

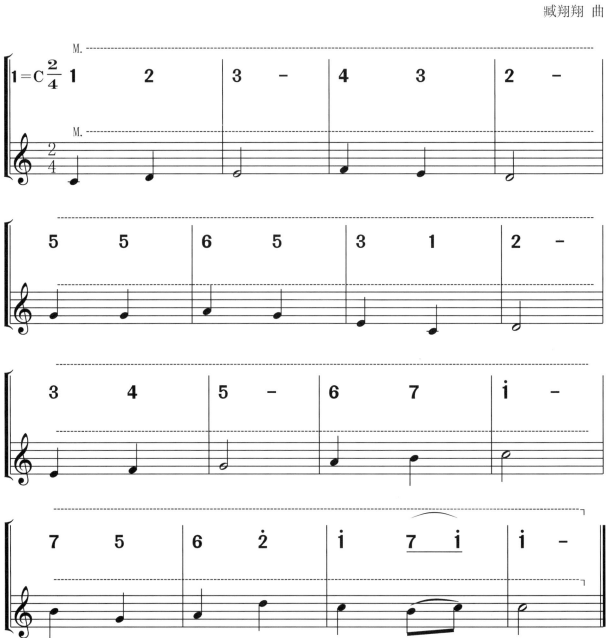

小兔乖乖

传统儿歌

小杜鹃

波兰民歌

第十九课

小提琴奏法练习

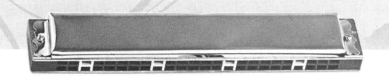

一、小提琴奏法

　　小提琴奏法是运用口琴模仿小提琴揉弦的演奏方法，小提琴奏法在乐谱上方标注"Vio......"符号，虚线内的音符要运用小提琴奏法演奏。小提琴奏法的特点是通过手的辅助让气流进入吹孔后与簧片发生作用产生的波动效果，从而模仿小提琴揉弦的声音。

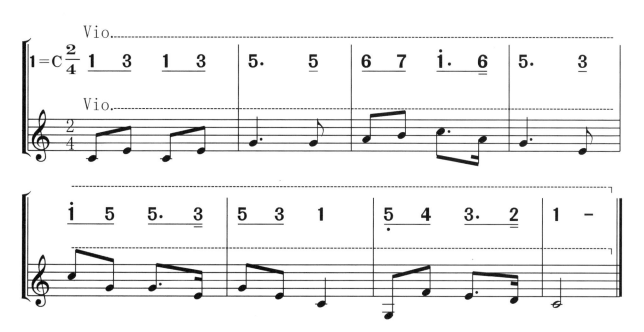

二、演奏要领

小提琴奏法的演奏方法是含住上方音孔（琴格的上格），下方音孔用嘴唇盖住。吹奏的同时用右手均匀地上下或者左右摇动口琴，产生小提琴揉弦的效果。注意右手摇动口琴时嘴唇不可离开口琴，且小提琴奏法只能演奏单音效果。

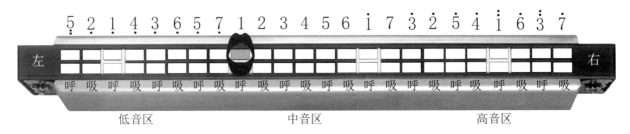

三、乐曲练习

练习曲一

臧翔翔 曲

练习曲二

臧翔翔 曲

沂蒙山小调

山东民歌

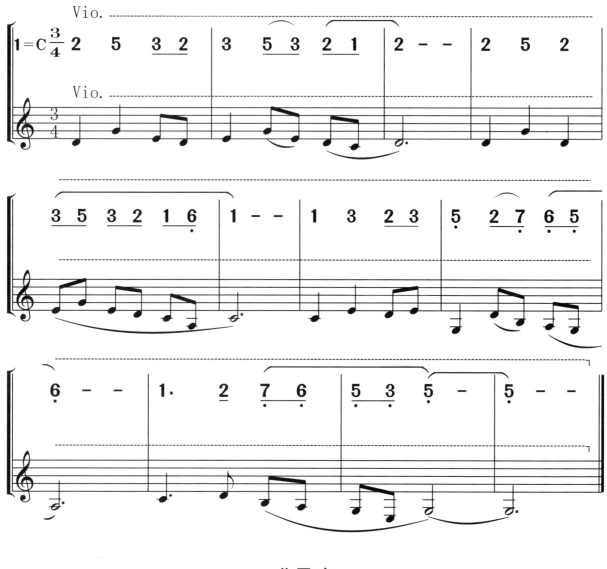

北风吹

张鲁 马可 曲

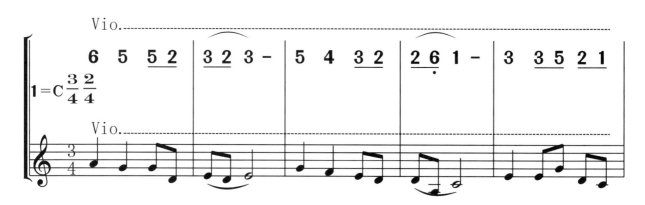

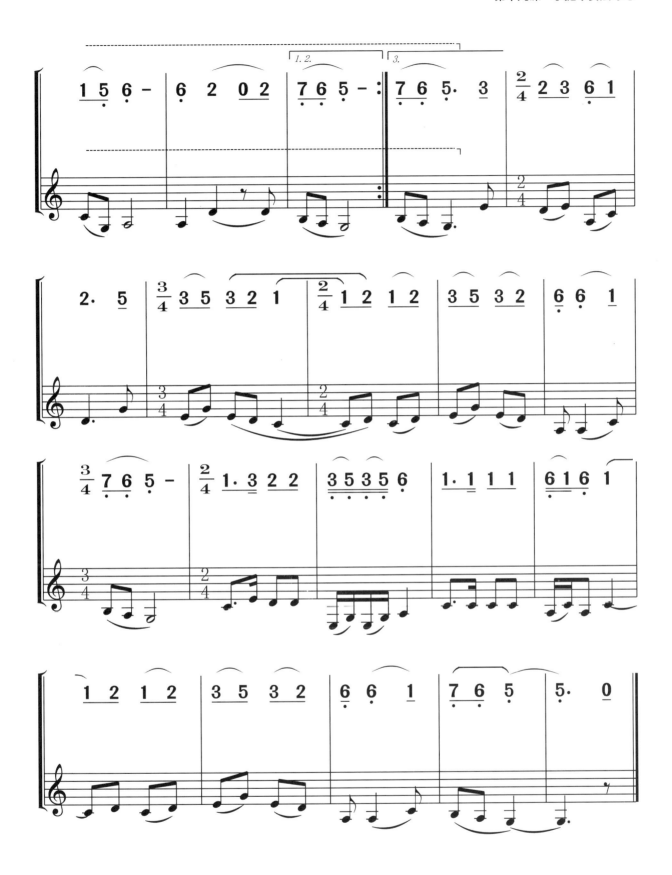

第二十课

小军鼓奏法练习

一、小军鼓奏法

口琴的小军鼓奏法也称"花舌奏法",是利用口琴模仿中国花鼓或小军鼓演奏特点的一种演奏技巧。小军鼓奏法在音符上方标注"R"。

小军鼓奏法只用于演奏呼气音,吸气音不能使用小军鼓奏法。

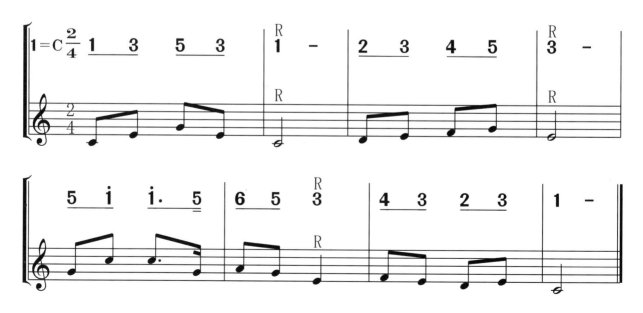

二、演奏要领

　　用旧式单音口琴含法演奏小军鼓奏法时嘴稍微张大一些含三个音孔，舌尖放松微微向上顶到上颚，气息快速从喉咙向外冲击舌头，使舌头上下快速颤动，发出"嘟儿、嘟儿……"的声音。

三、乐曲练习

练习曲一

臧翔翔 曲

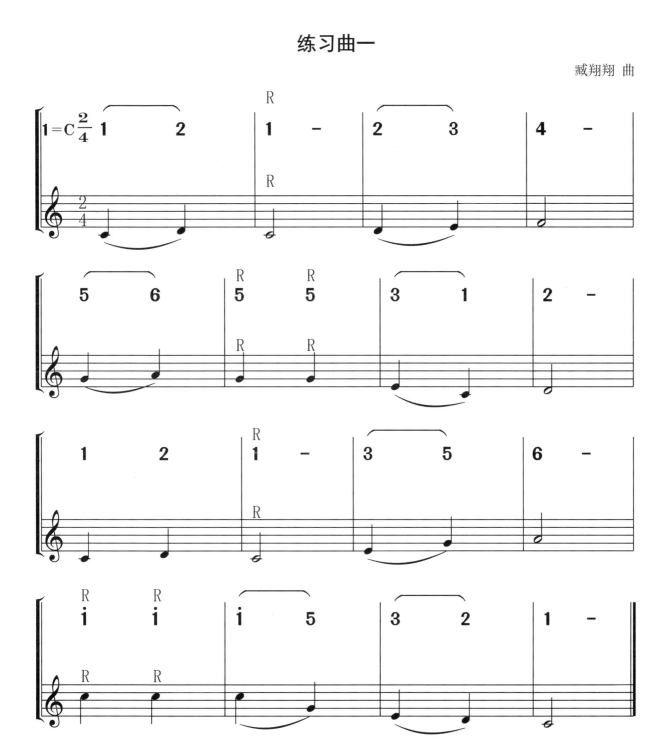

练习曲二

臧翔翔 曲

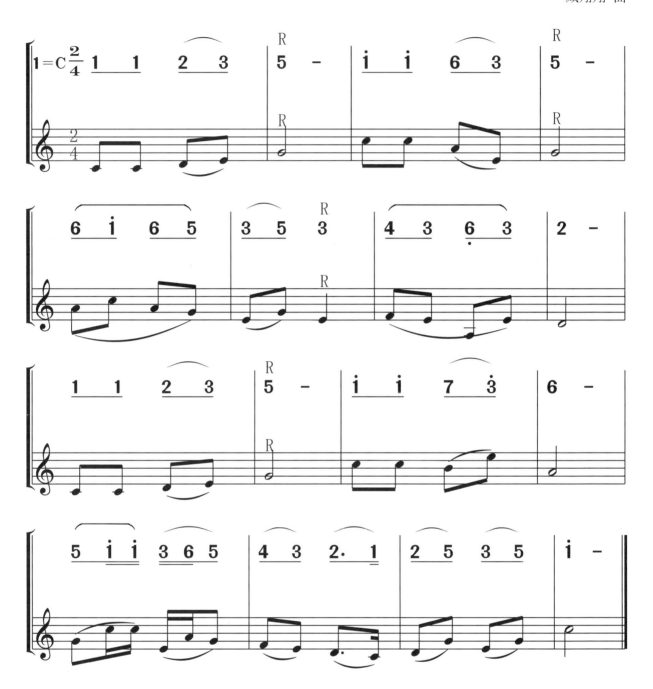

小毛驴

中国民歌

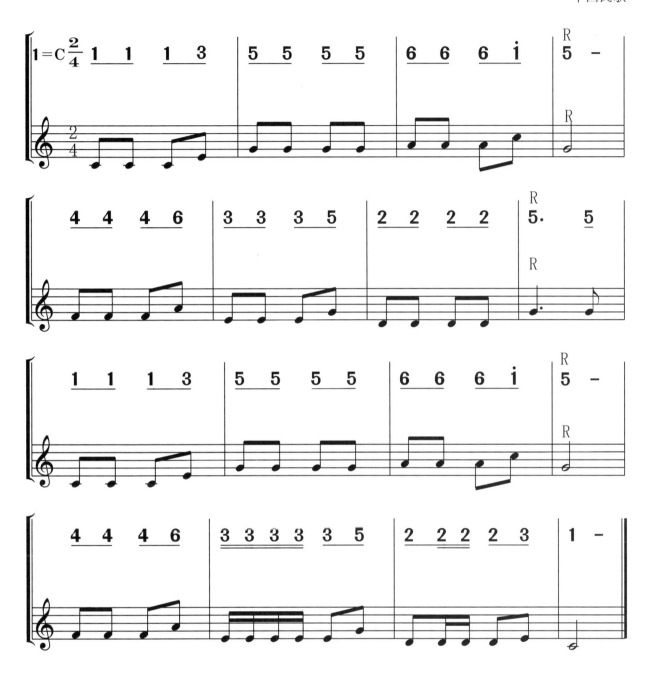

彩云追月

广东民歌

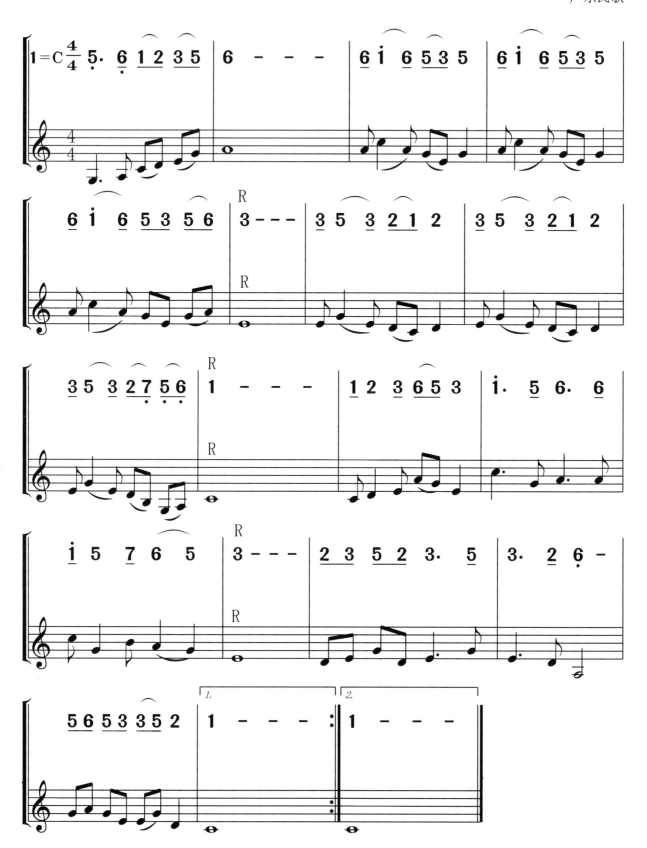

第二十一课
倚音练习

一、倚音

一个或多个音符依附于主要音左上角或右上角的装饰性的小音符称为"倚音"。倚音在主要音左上角称为"前倚音",倚音在主要音右上角称为"后倚音"。

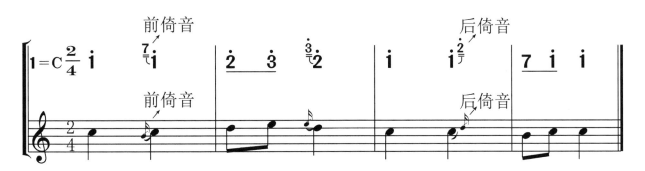

倚音有长倚音与短倚音两种类型,长倚音与主要音相距二度,时值不大于四分音符。短倚音是最常用的倚音,由一个或多个音构成,时值不大于八分音符,一般为十六分音符,由一个音构成的倚音称为"单倚音",由两个以上音构成的倚音称为"复倚音"。

二、演奏要领

倚音演奏的时值记在主要音中，倚音与主要音之和为主要音的演奏时值。

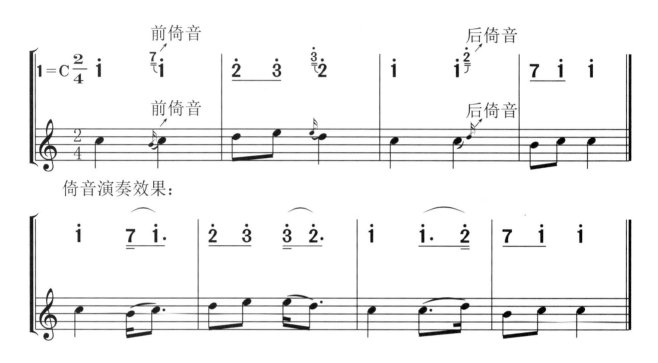

三、乐曲练习

练习曲一

臧翔翔 曲

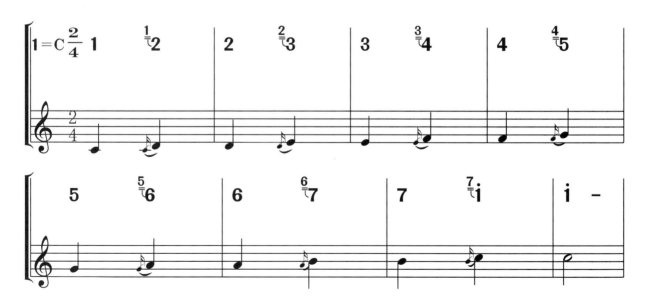

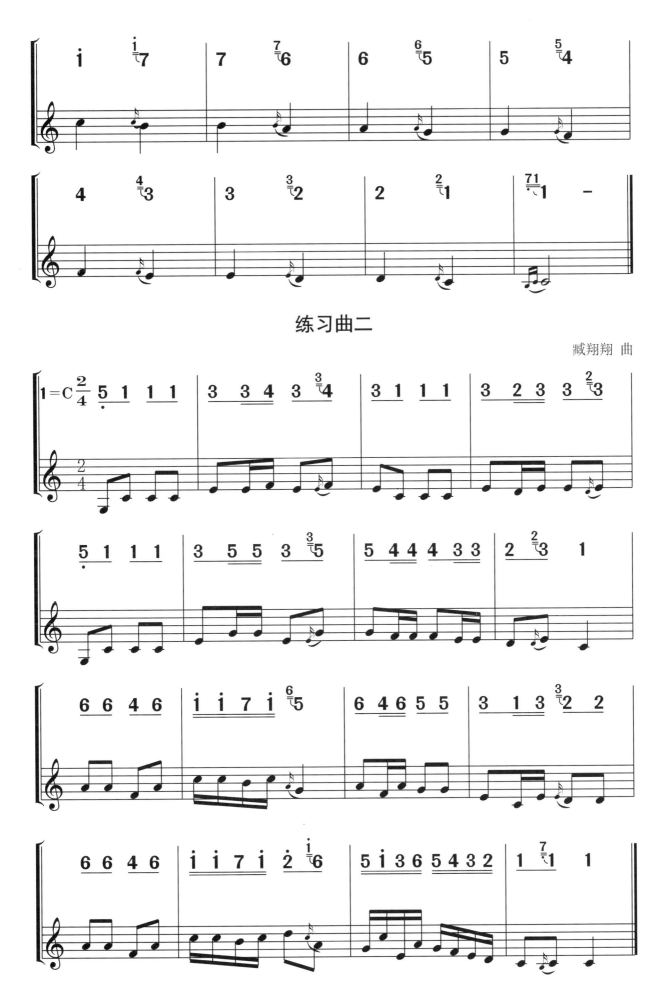

映山红

傅庚辰 曲

唱歌要数刘三姐

广西民歌

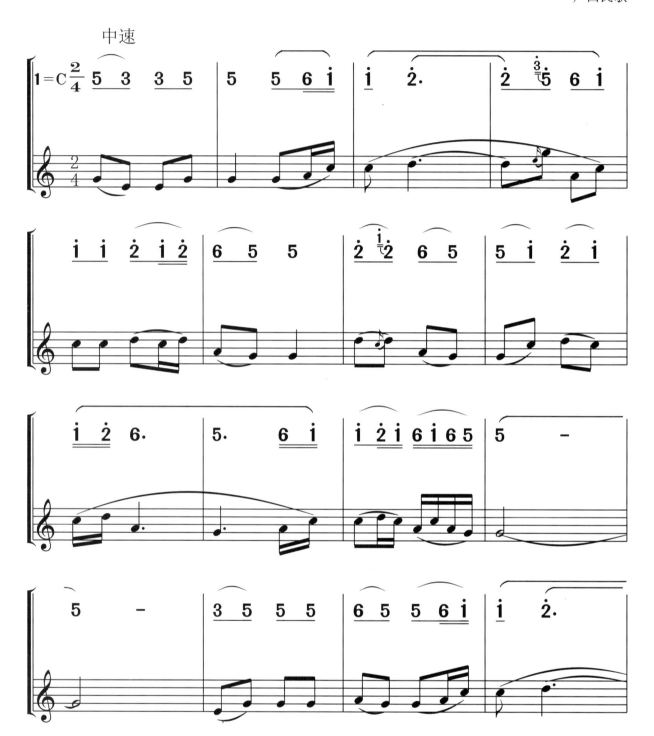

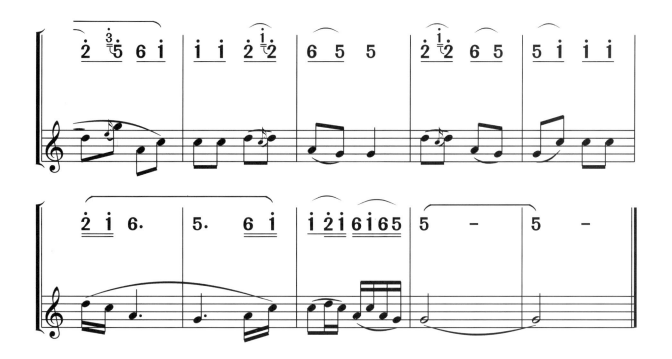

第二十二课
波音练习

一、波音

由主要音向上方或下方二度音快速地交替并回到主要音称为"波音"。向上二度交替称为"上波音",向下二度交替称为"下波音"。

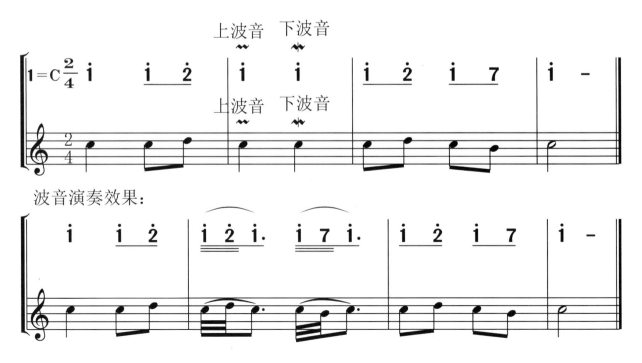

波音演奏效果:

二、乐曲练习

练习曲一

臧翔翔 曲

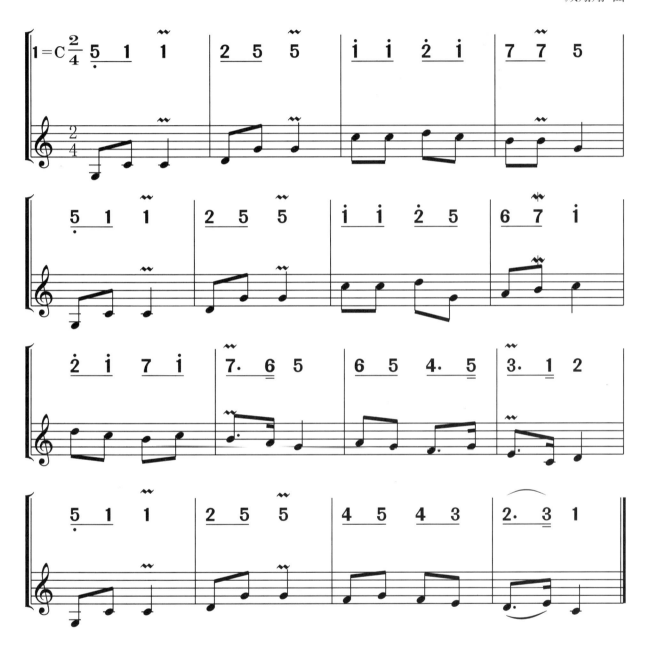

练习曲二

臧翔翔 曲

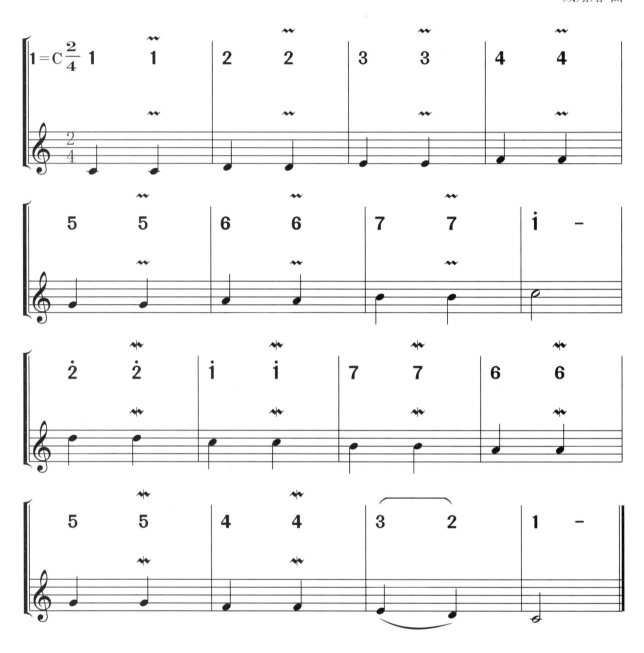

打靶归来

王永泉 曲

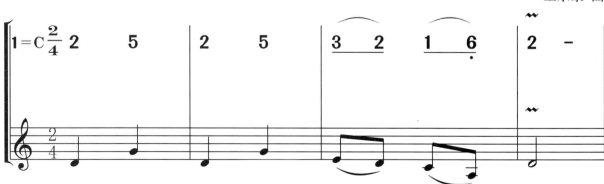

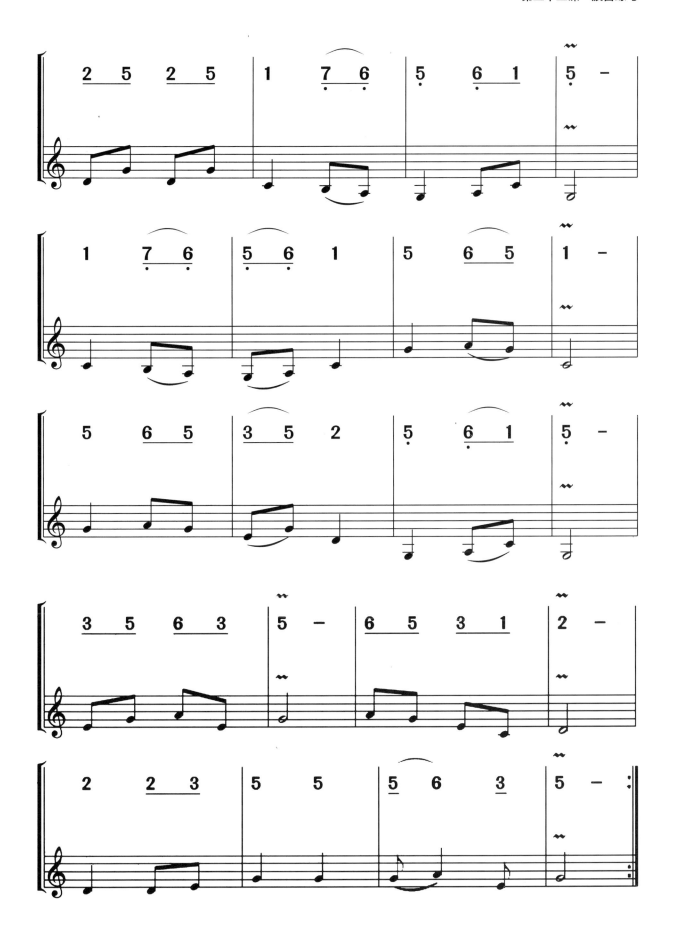

社会主义好

李焕之 曲

稍快 满怀热情地

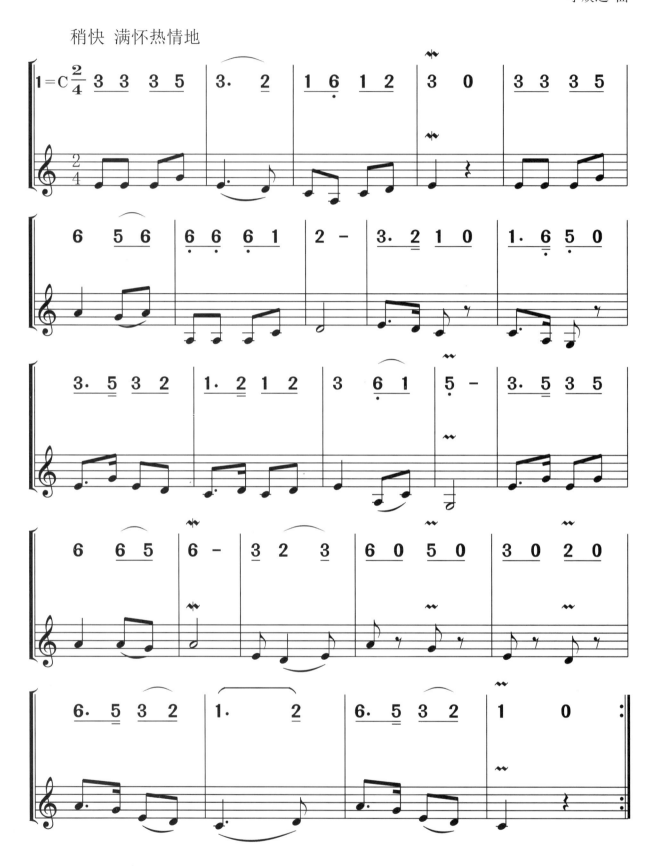

第二十三课

琶音练习

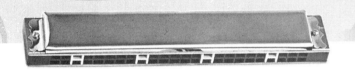

一、琶音

 琶音是将柱式和弦中的音按顺序先后奏响的音响效果。从下而上为上琶音，口琴一般使用上琶音演奏效果；从上而下为下琶音。琶音中的各音要快速连贯地奏出，琶音符号是在和弦的左侧标注"∮"波浪线。口琴演奏中的琶音标记是在单个音符的左侧标注琶音演奏符号，演奏一个八度，由低音向高音快速吹奏。口琴演奏琶音效果时，运用新式口琴含法从左到右快速拉到主旋律音停止，至时值奏满。

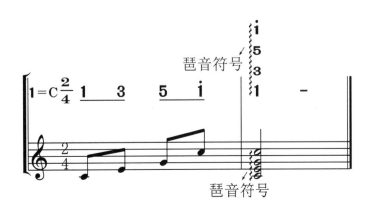

二、演奏要领

琶音的演奏分有伴奏与无伴奏两种方式，有伴奏琶音在音符下方标有"∧"伴奏符号，音符左侧标有"⌇"琶音符号。有伴奏琶音演奏方法是：舌头先不盖住琴格，快速滑至主旋律音上，盖住琴格。无伴奏琶音奏法在音符下方没有标记或标有"○"符号，在音符左侧标有"⌇"琶音符号，表示不用伴奏。无伴奏琶音的演奏方法是：舌头盖住琴格，从左到右快速滑至主旋律音，至音符时值奏满，这种奏法常用于抒情乐曲的演奏中。此外还有一种较为快速便捷的琶音演奏方式，舌头不盖住琴格，也不加伴奏，用新式口琴含法快速地从左到右拉动，产生琶音演奏的效果。

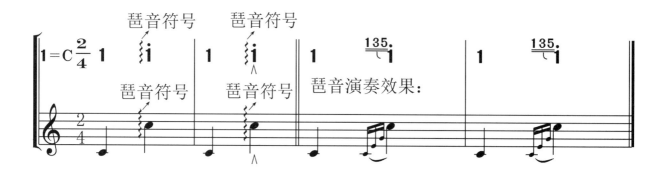

三、乐曲练习

练习曲一

臧翔翔 曲

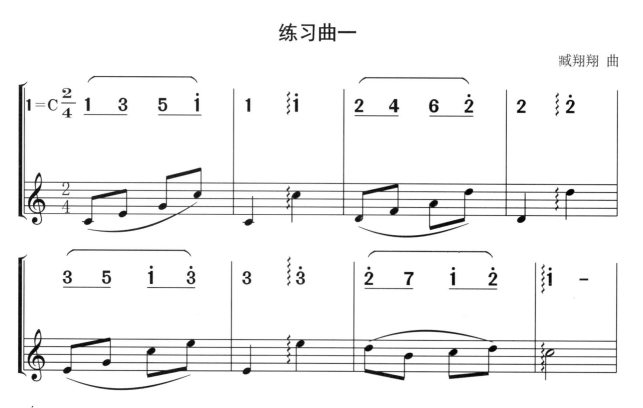

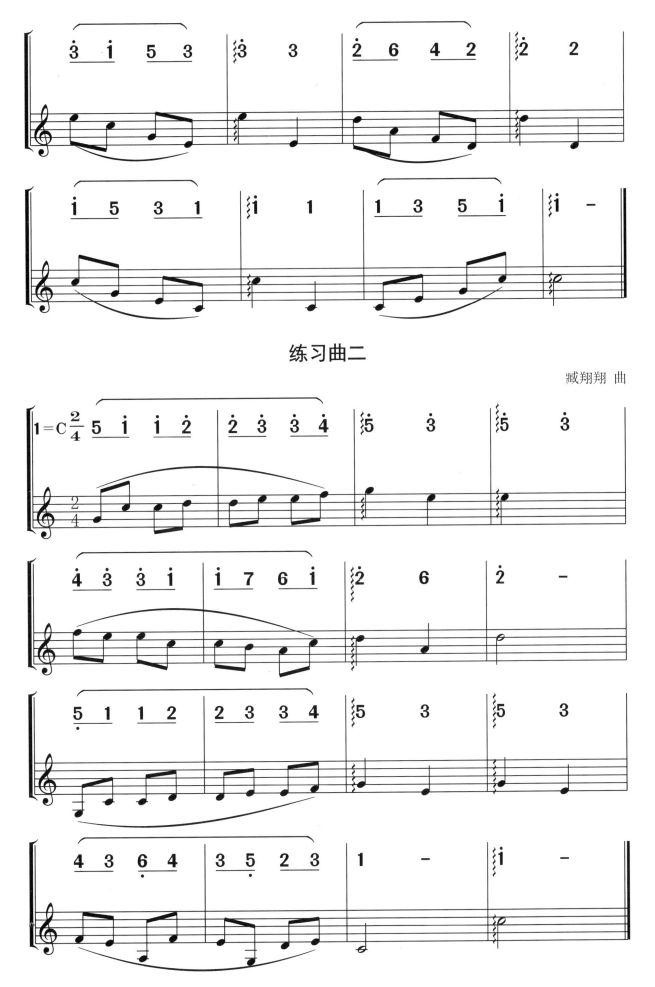

练习曲二

夕阳红

张丕基 曲

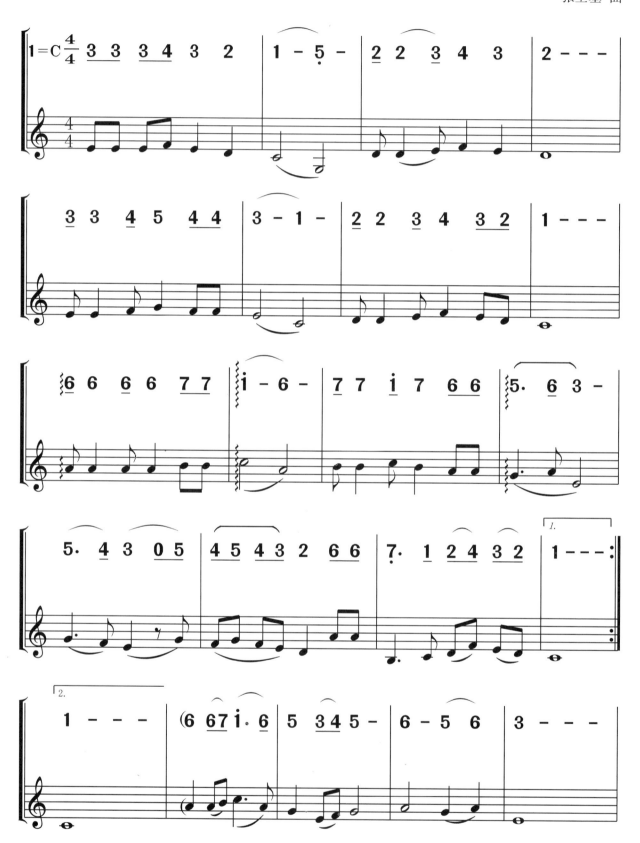

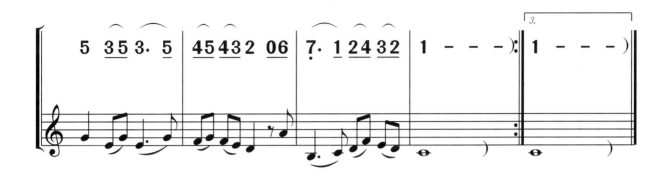

纺织姑娘

俄罗斯民歌

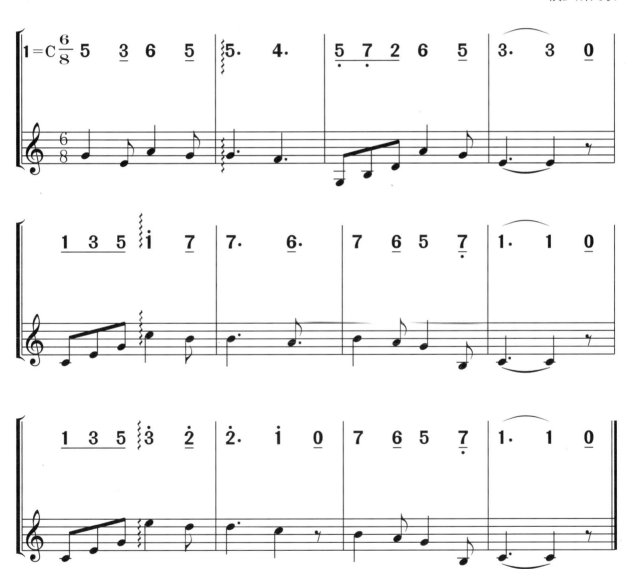

第二十四课
断音（咳音）奏法练习

一、断音（咳音）

口琴演奏中的断音奏法也称为咳音奏法，是将音符演奏得具有跳跃性，特别是同音反复或三连音的演奏中常使用该演奏法。口琴演奏中的断音（咳音）奏法没有演奏符号，在遇到同音反复或三连音时运用断音（咳音）奏法。

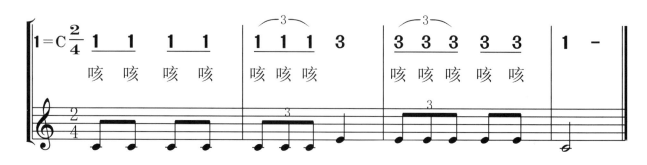

二、演奏要领

断音（咳音）奏法主要通过气息与喉咙的控制而完成的演奏效果，演奏方法是吸气或吹气时喉咙发出"咳"的动作，但是不能出声，只是把气流快速地"切断"，需要注意的是，演奏断音（咳音）时不运用伴奏技巧。

三、乐曲练习

练习曲一

臧翔翔 曲

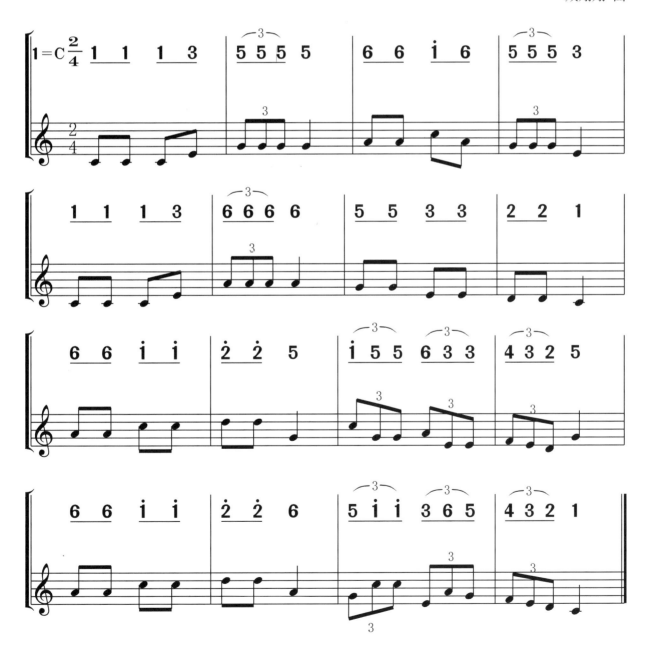

练习曲二

臧翔翔 曲

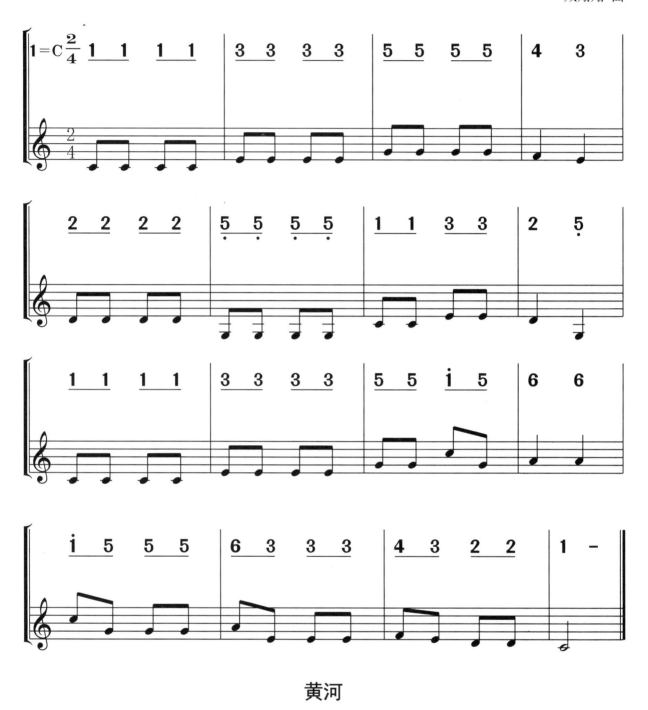

黄河

王酩 曲

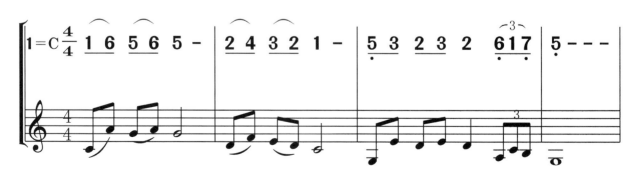

第二十四课 断音（咳音）奏法练习

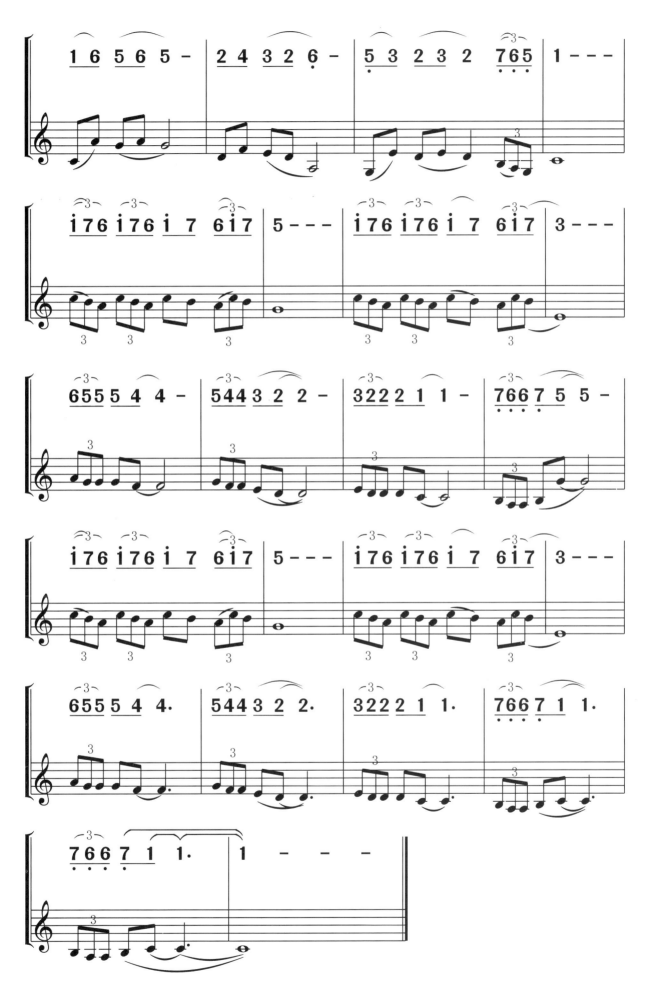

大刀进行曲

麦 新 曲

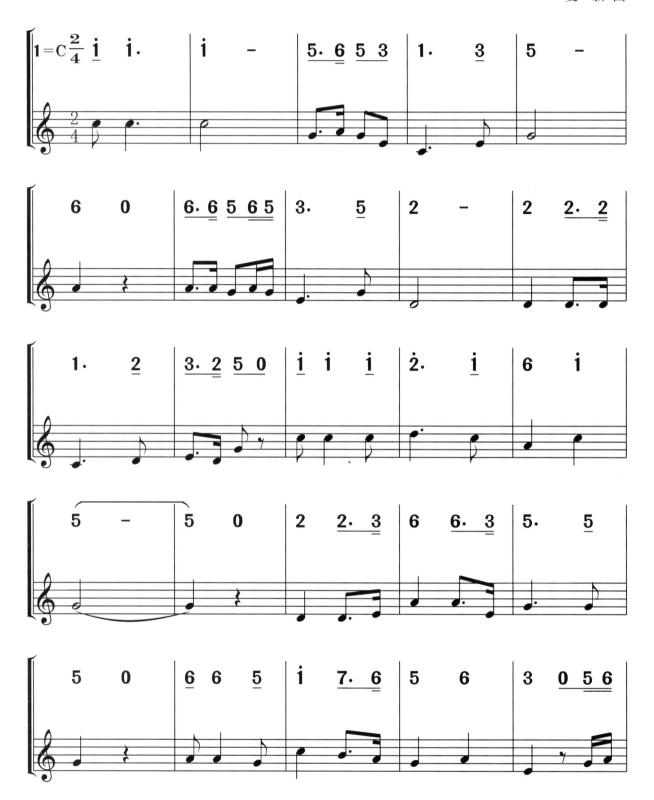

第二十四课 断音（咳音）奏法练习

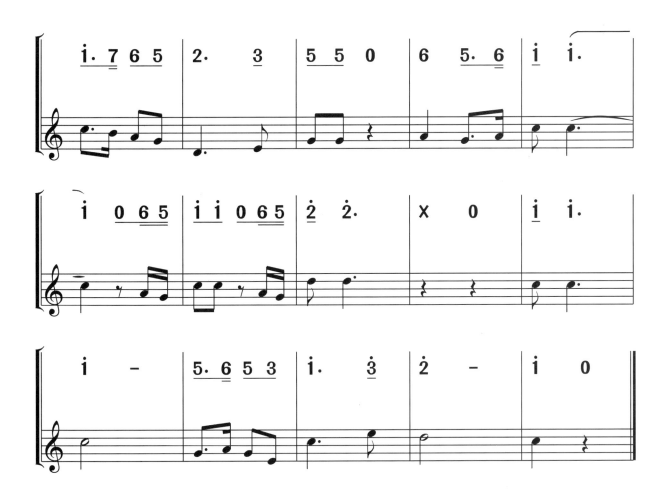

第二十五课
后拍伴奏复音奏法练习

一、复音奏法

复音奏法是在新式单音奏法基础上与舌头配合运用的口琴和弦伴奏技巧，也称"低音伴奏"演奏法。复音奏法分"后拍伴奏"与"正拍伴奏"两种类型。演奏方法是口含七孔，用舌头盖住左侧六音孔，当吹响一个音时将舌头迅速抬起后盖上，产生伴奏效果。舌头开合的过程中演奏的主旋律不可中断。复音演奏符号标记为"∧"，标注于音符下方。音符下方有几个复音"∧"符号就需要演奏几次复音效果。若音符下方没有"∧"标记或标有"○"标记表示不运用复音伴奏法（若没有"○"也没有"∧"，表示吹奏单音）。有时乐谱中"○"也会省略，只在音符下方标注"∧"符号，表示该音符用复音伴奏法吹奏，不使用复音效果时将音孔用舌头盖住不发音。

二、后拍伴奏复音奏法

后拍伴奏复音奏法指每小节中的强拍处演奏单音，在弱拍处用复音伴奏法演奏。如在三拍子节奏中的"○∧∧"，第1拍强拍演奏单音，第2拍与第3拍弱拍用复音奏法演奏。

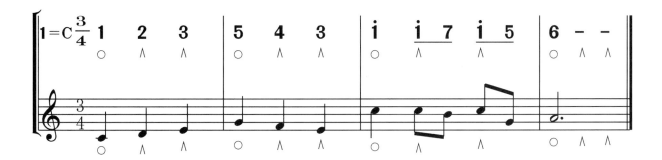

实际演奏效果：

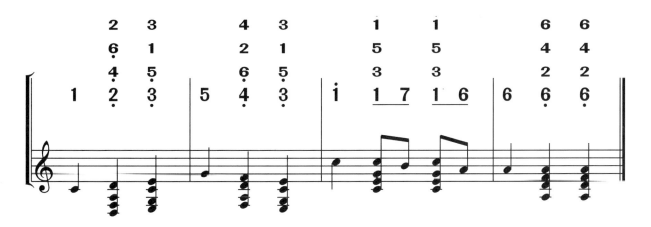

三、演奏要领

后拍伴奏技巧的演奏方法是先吹奏旋律音的强拍，后在旋律音的弱拍或次强拍、强拍弱位等处加入复音伴奏。复音演奏符号标记在旋律下方，表示该音要运用复音伴奏技巧。

四、乐曲练习

练习曲一

臧翔翔 曲

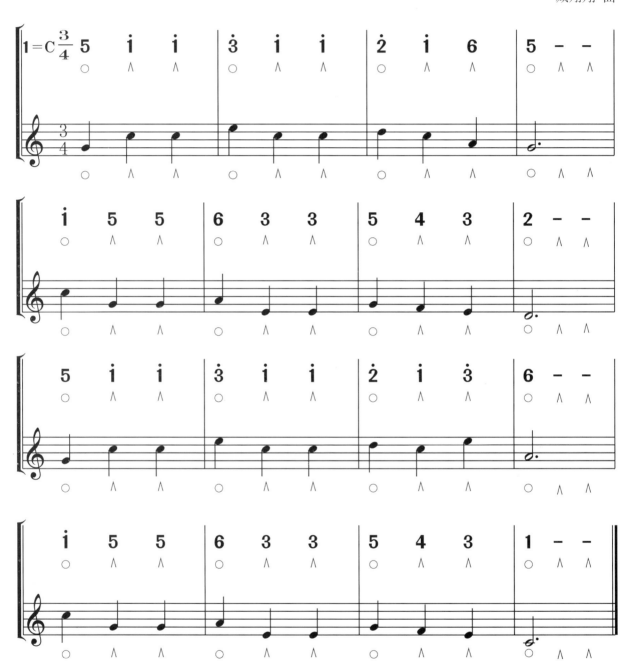

练习曲二

臧翔翔 曲

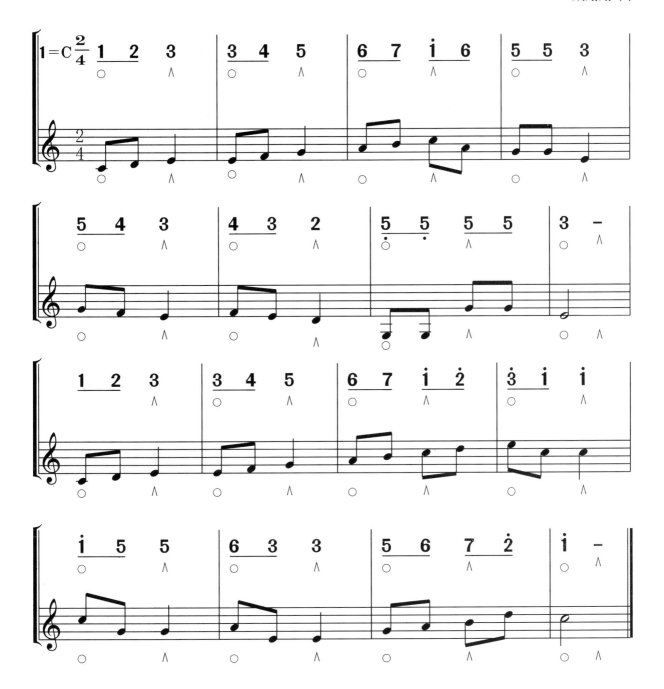

上学歌

段培福 曲

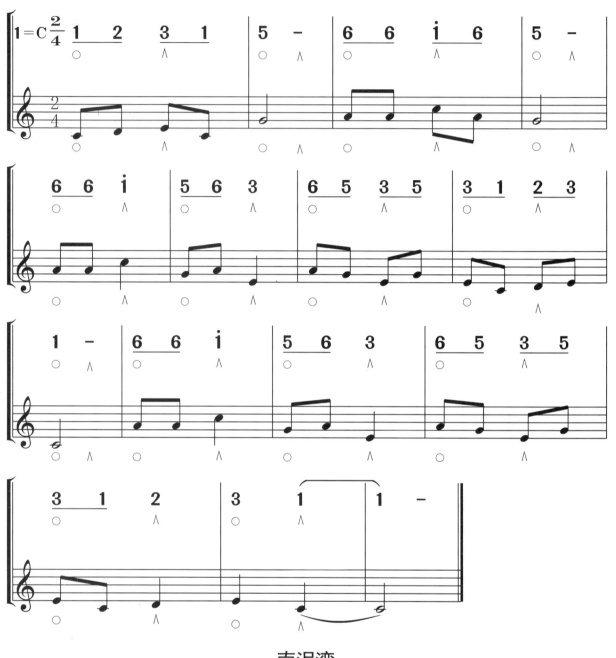

南泥湾

马 可 曲

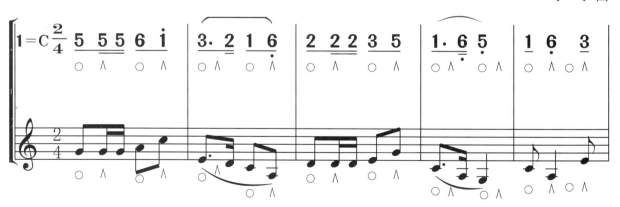

第二十五课 后拍伴奏复音奏法练习

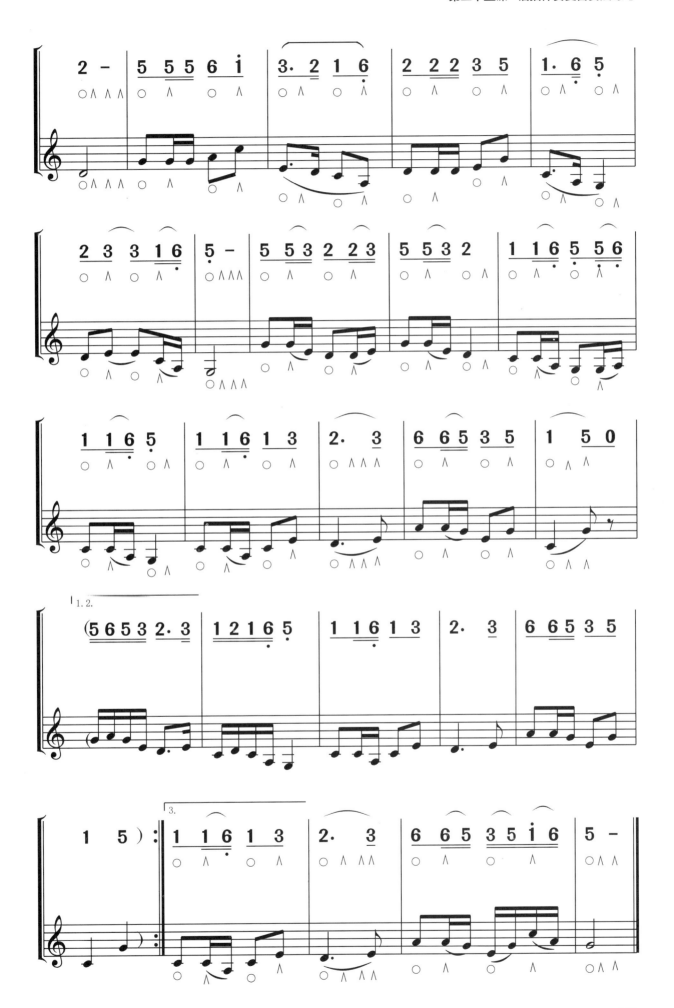

附　乐理知识：和弦

三个或三个以上的音按三度关系叠加称为"和弦"。三个音按三度关系叠加称为"原位三和弦"。

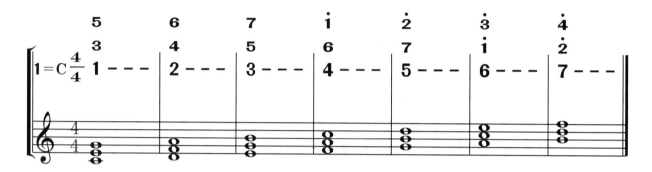

在原位三和弦中，从下到上和弦音依次的名称为：根音、三音、五音。根据三和弦中两音之间音程性质的不同，三和弦分为大三和弦、小三和弦、增三和弦、减三和弦等四种和弦形式。

大三和弦：根音与三音之间为大三度，三音与五音之间为小三度；

小三和弦：根音与三音之间为小三度，三音与五音之间为大三度；

增三和弦：根音与三音之间为大三度，三音与五音之间为大三度；

减三和弦：根音与三音之间为小三度，三音与五音之间为小三度。

第二十六课

正拍伴奏复音奏法练习

一、正拍伴奏复音奏法

正拍伴奏复音奏法指每小节中的强拍处演奏复音和弦伴奏，在弱拍处用单音奏法演奏的和声伴奏效果。如在三拍子节奏中的"∧○○"，第1拍强拍演奏复音和弦伴奏，第2拍与第3拍弱拍用单音奏法演奏。

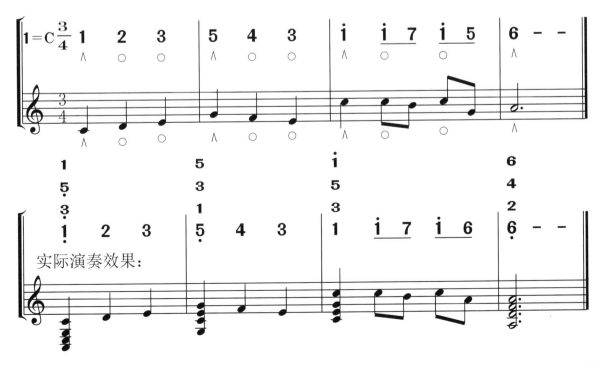

二、演奏要领

正拍伴奏与后拍伴奏的吹奏方法相同，区别在于伴奏的位置不同，正拍伴奏是先吹奏强拍处有和声伴奏的旋律音再吹奏弱拍处旋律单音，复音演奏符号与后拍伴奏相同。

三、乐曲练习

练习曲一

臧翔翔 曲

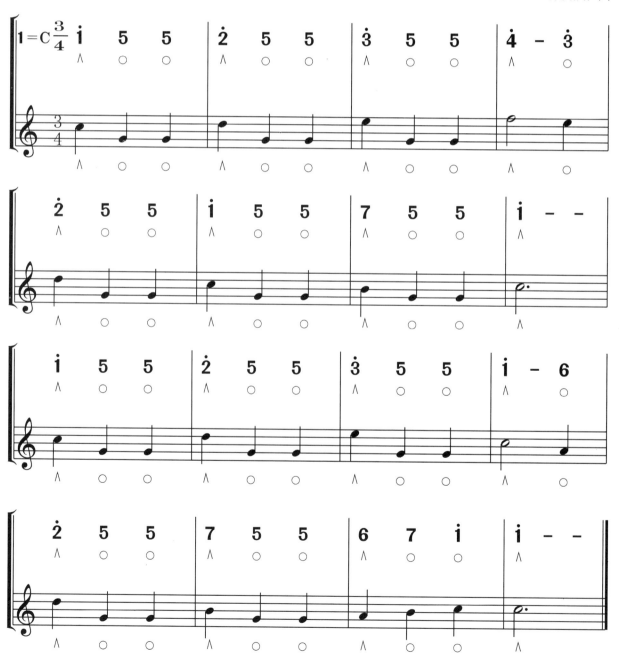

练习曲二

臧翔翔 曲

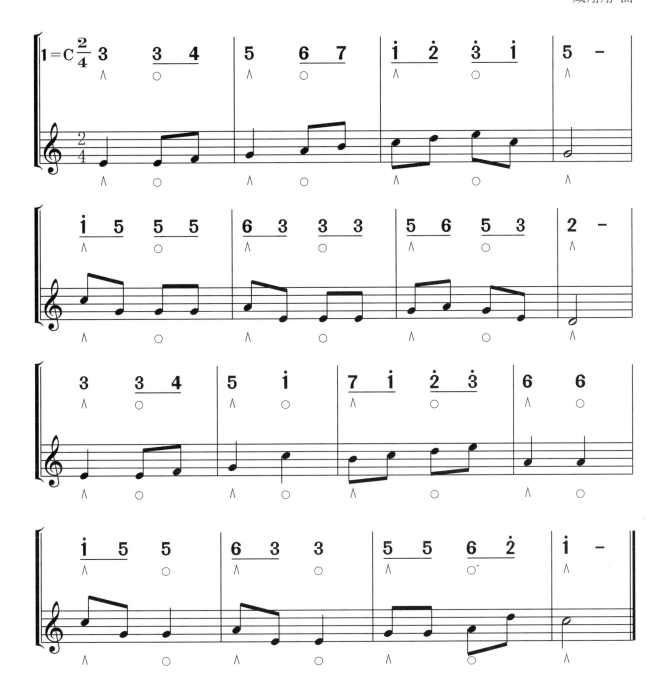

蜜蜂做工

德国童谣

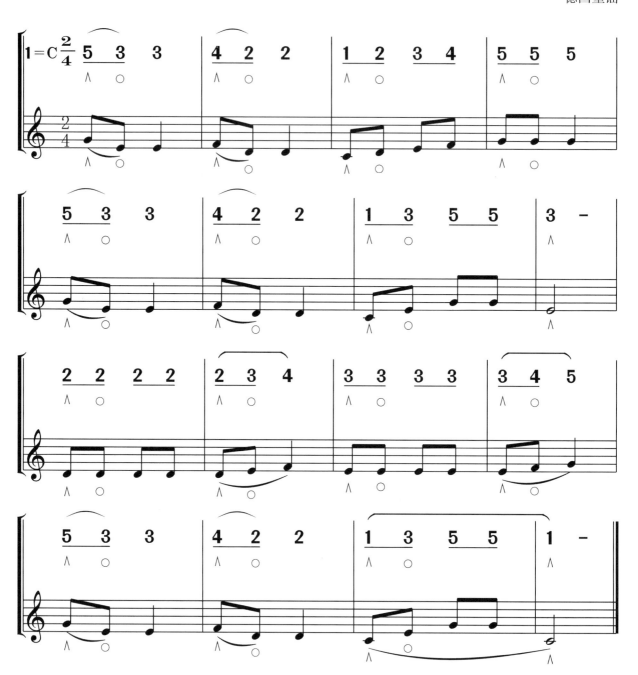

第二十七课

空气伴奏法练习

一、空气伴奏法

空气伴奏法也称为"和弦奏法",用新式含琴的方法将含住的音孔全部吹响从而产生的和弦音效果,空气伴奏法常用于音乐的结尾处。空气伴奏在音符下方标注"∧〰〰"符号。

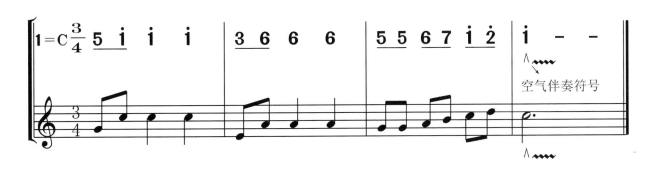

二、演奏要领

空气伴奏法的演奏方法是用新式含琴法含住口琴七个音孔，舌头不盖住音孔同时吹响，此时旋律与旋律以下的音会同时发音，产生和弦伴奏效果。

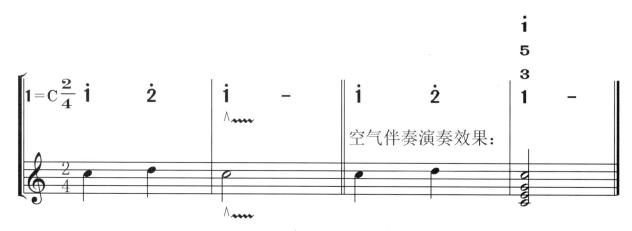

空气伴奏演奏效果：

三、乐曲练习

练习曲一

臧翔翔 曲

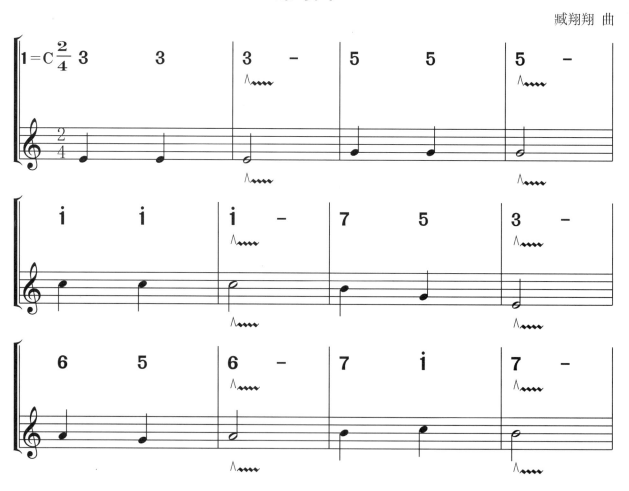

练习曲二

臧翔翔 曲

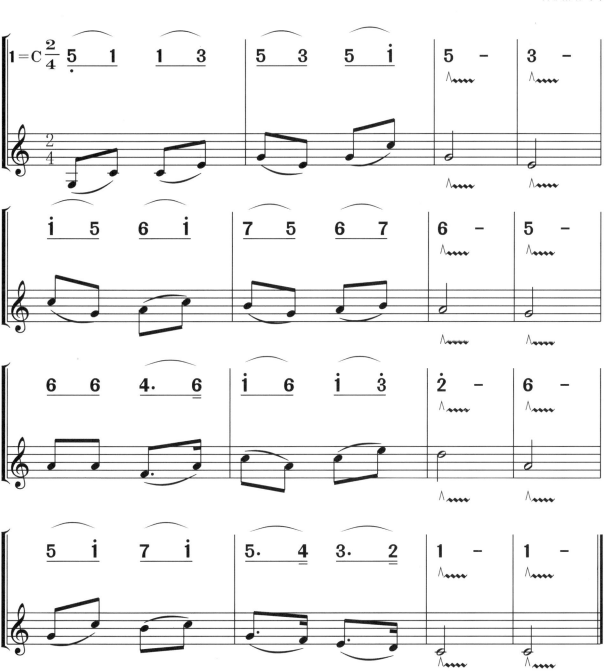

长城谣

刘雪庵 曲

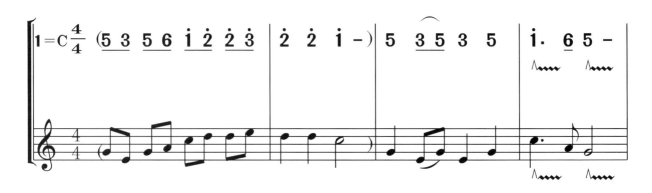

同一首歌

孟卫东 曲

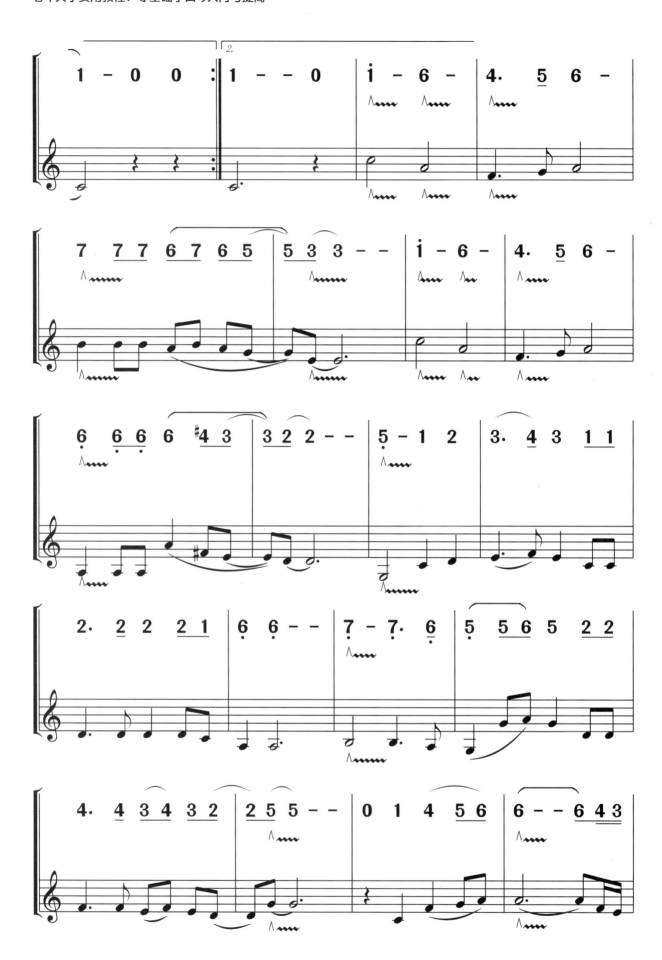

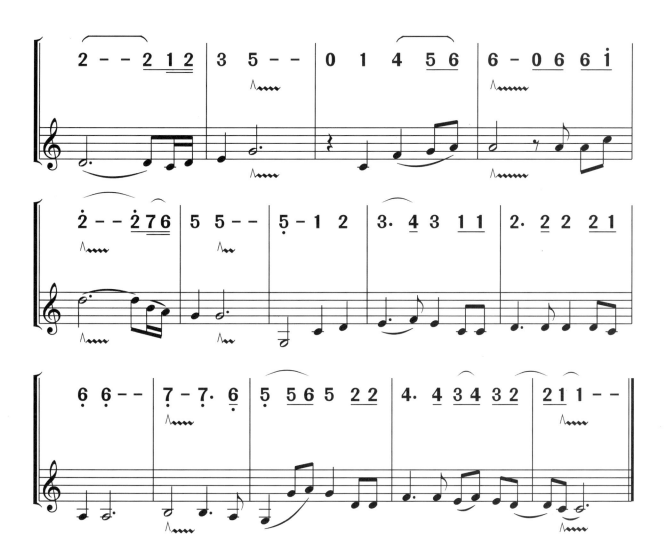

第二十八课

三度和音奏法练习

一、三度音程

在音乐中，两音之间的距离关系称为"音程"，音程分为旋律音程与和声音程两种类型。两音之间为横向关系则为"旋律音程"，高的音为冠音，低的音为根音，旋律音程从前向后先后唱谱。旋律音程是构成乐曲旋律的基础。两音之间为纵向关系则为"和声音程"，和声音程从下向上依次唱谱，口琴演奏和声音程时两个音同时奏响。和声音程是构成和弦的基础。

音程的名称根据音程的度数和音数确定，音程的度数由音程的级数确定。每一个音为一个音级，音级的数量决定了音程的度数，如音程中两音间包含几个音级，音程便为几度。如do音到re音包含do、re两个音级，度数为二度；do音到mi音包含do、re、mi三个音级，度数为三度。

二、三度和音奏法

口琴演奏中的三度和音指演奏的音为三度音程，演奏的相邻两个距离三度的音程同时发音，由于口琴结构的限制，口含三孔演奏的音程有时不一定是三度音程，但在口琴演奏中统称为"三度音程"，如"5（sol）1（do）为四度音程，6（la）7（si）为二度音程"。三度和音中的5（sol）7（si）与6（la）1（do）因分别为吸气音与呼气音，因此无法演奏和音效果。

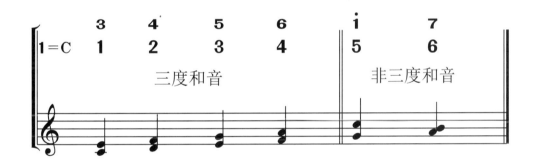

三、演奏要领

三度和音奏法采用旧式单音口琴含法，但是嘴唇稍微张大一些，含住口琴的三个音孔，舌头不盖住琴格，演奏时同时奏响三度音程。

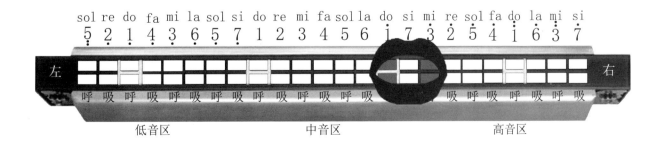

四、乐曲练习

练习曲一

臧翔翔 曲

练习曲二

臧翔翔 曲

大海啊故乡

王立平 曲

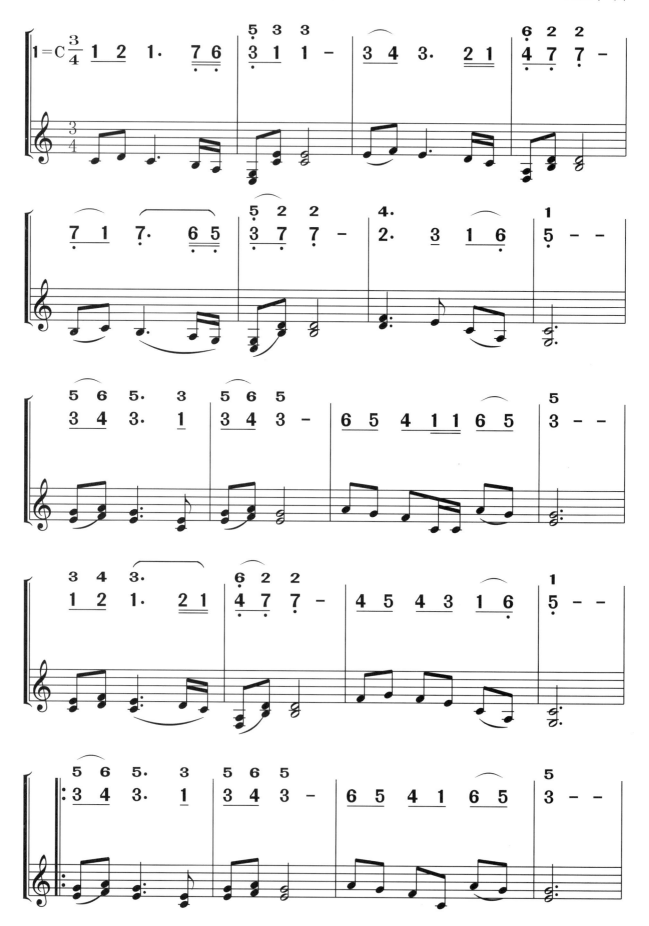

第二十八课 三度和音奏法练习

梦驼铃

谭健常 曲

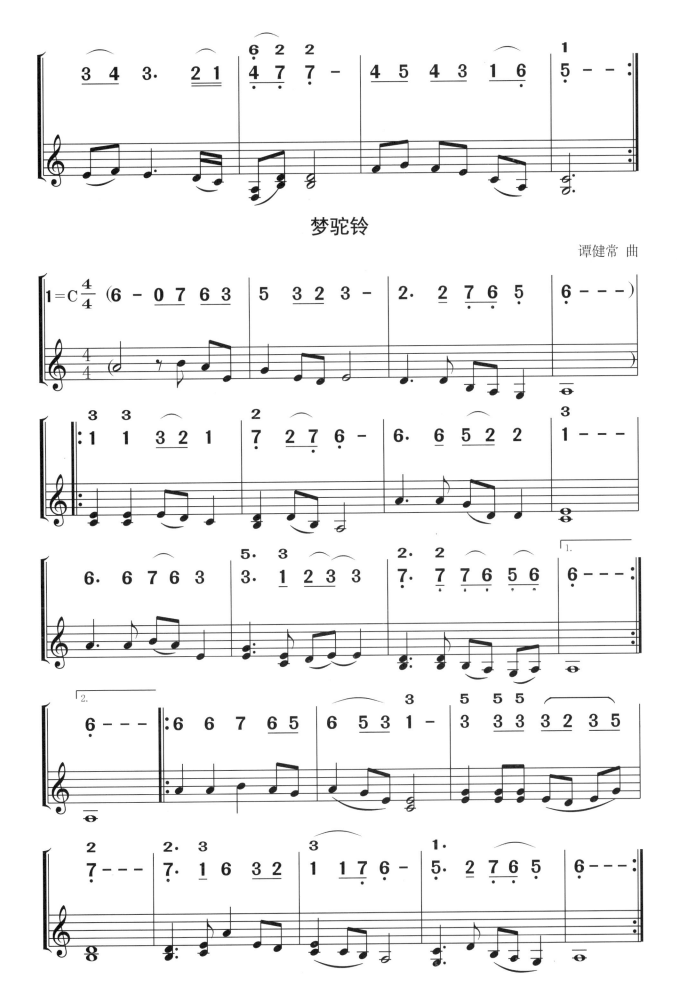

第二十九课

三度提琴奏法练习

一、三度提琴奏法

口琴的提琴奏法技巧是演奏口琴上格音孔，三度提琴奏法则是吹奏口琴上格音孔中的三个音孔。三度提琴奏法标记为"Sh."或"三度提琴奏法......"，表示虚线下方的音符要运用三度提琴奏法演奏。

实际演奏效果：

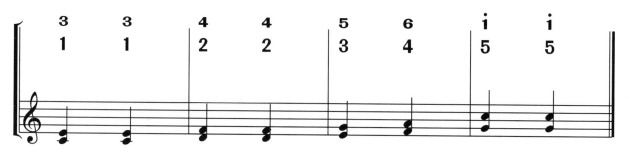

二、演奏要领

三度提琴奏法的演奏方法是用嘴唇含住口琴上格三个音孔,演奏方法与提琴奏法相同,右手均匀地摇动口琴即可。

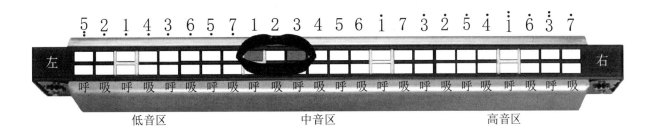

三、乐曲练习

练习曲一

臧翔翔 曲

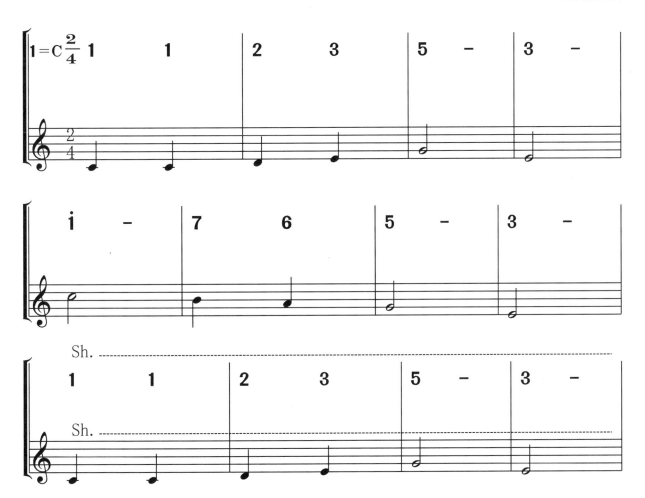

练习曲二

臧翔翔 曲

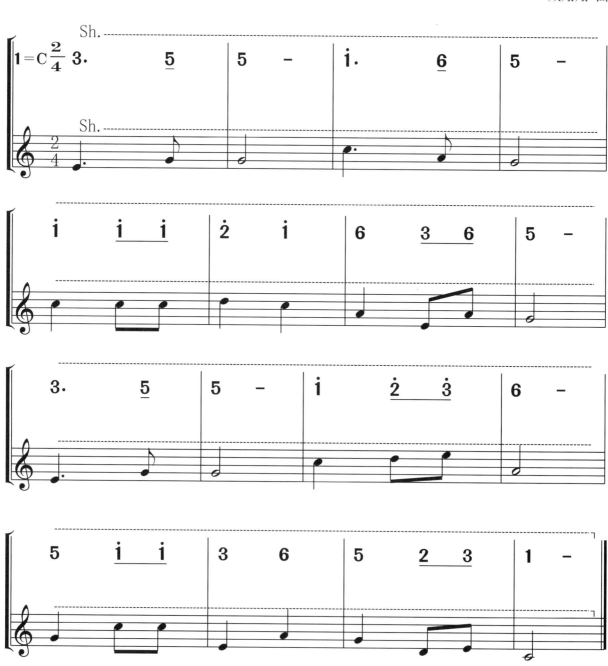

猎人

捷克民歌

校园月亮明

印尼民歌

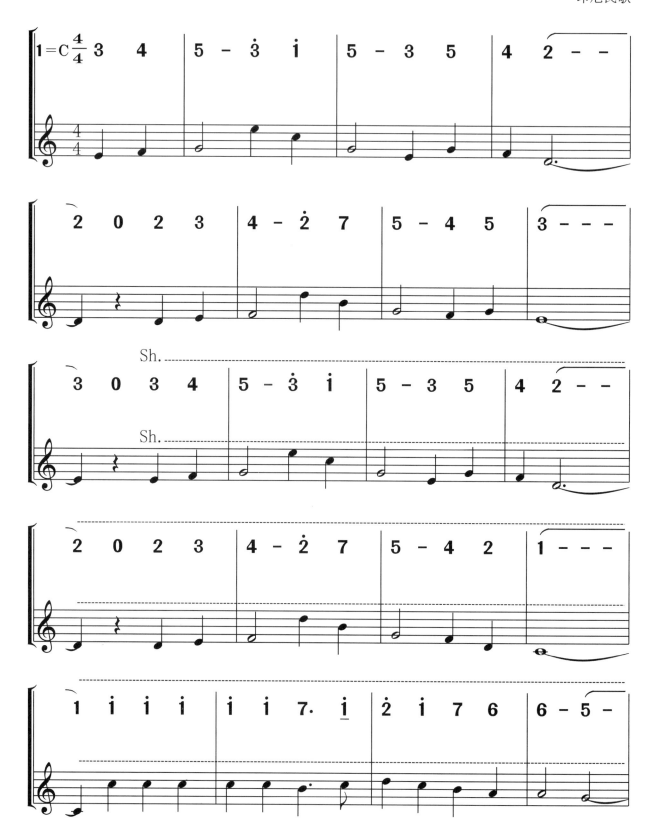

第二十九课 三度提琴奏法练习

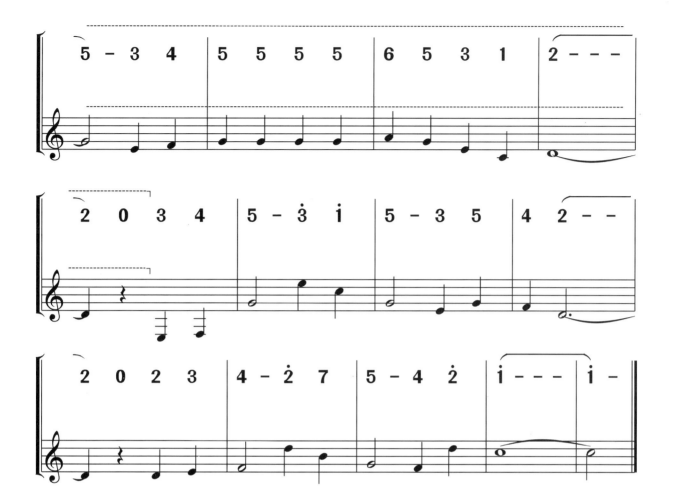

第三十课

五度和音奏法练习

一、五度音程

五度音程包含纯五度音程、减五度音程、倍减五度音程、增五度音程、倍增五度音程等，口琴演奏中的五度音程指两音之间的音程关系为"纯五度"，包含了五个基本音级，其中包含有一个半音。

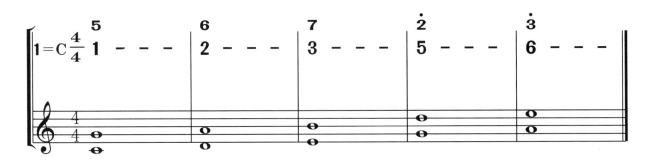

二、五度和音奏法

口琴演奏中的五度音程称为"五度和音",指音程距离为五度的两个音同时发音的演奏效果。五度和音奏法的口琴含法与三度和音奏法相同,但由于口琴发音原理与结构的限制,有时吹奏的音程并非五度音程,而是四度音程或六度音程,在口琴演奏中统称为五度和音。

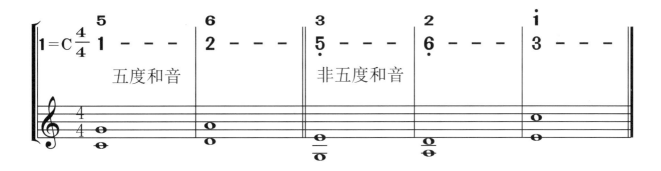

三、演奏要领

五度和音奏法的演奏方法是口含五格音孔,用舌头盖住中间的三个音孔,让左侧第一孔与右侧第五孔发音。

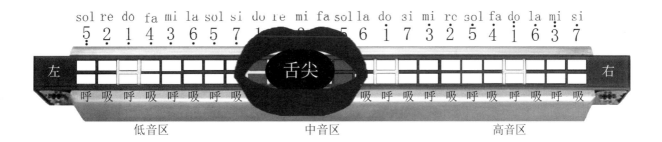

四、乐曲练习

练习曲一

臧翔翔 曲

练习曲二

臧翔翔 曲

月亮河

[美] 曼契尼 曲

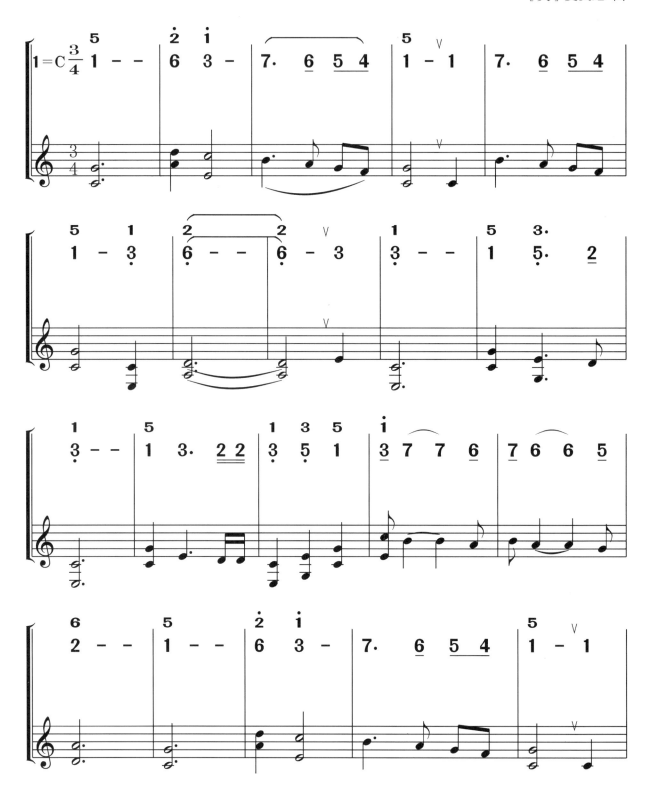

第三十课 五度和音奏法练习

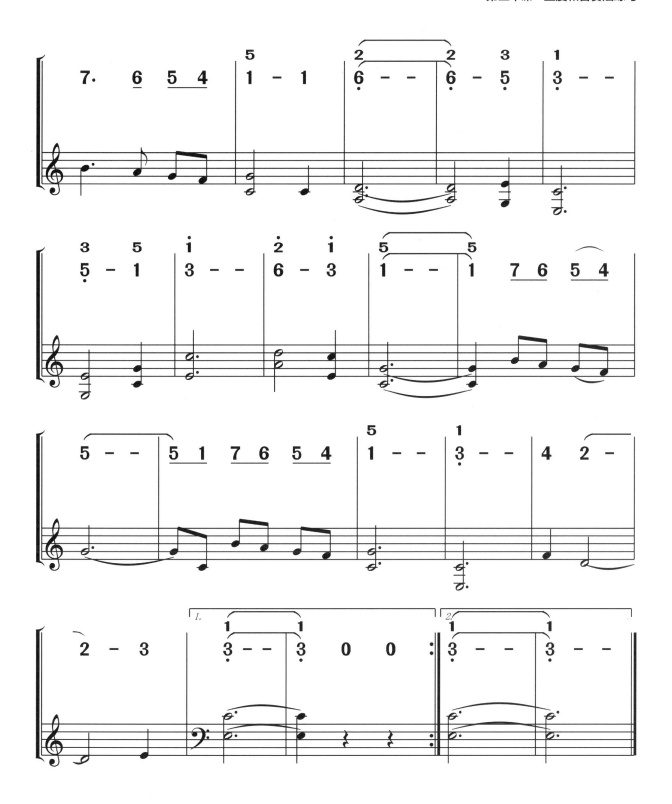

一帘幽梦

刘家昌 曲

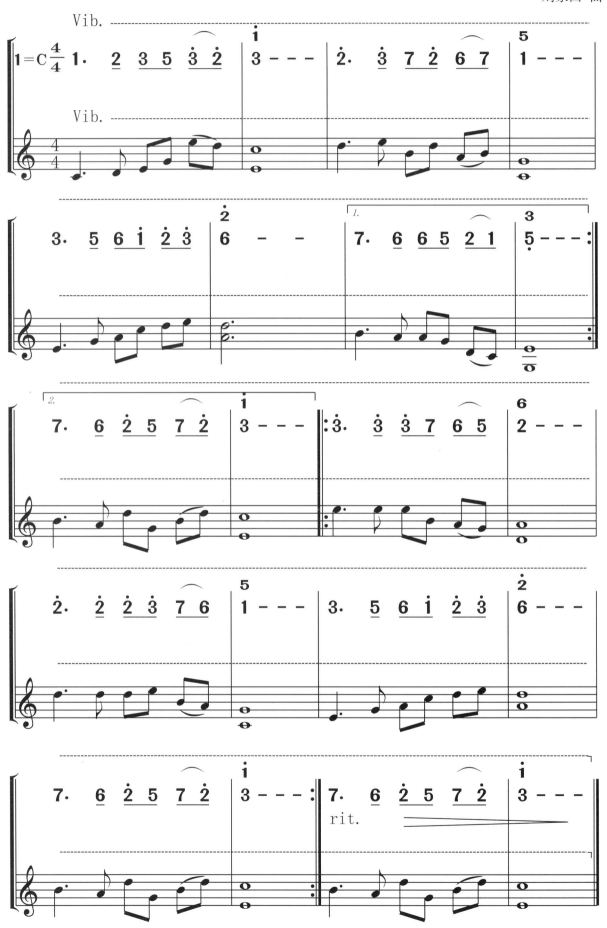

口琴曲目精选篇

一、口琴流行歌曲选编

雪落下的声音

陆 虎 曲

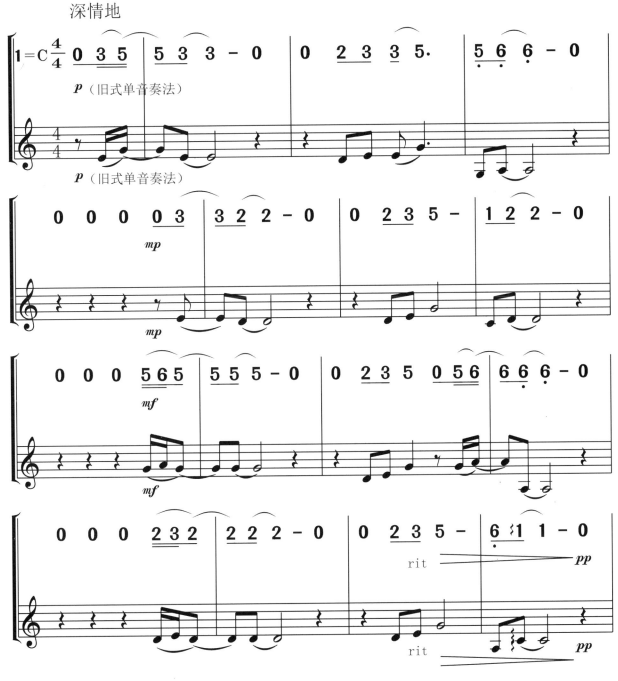

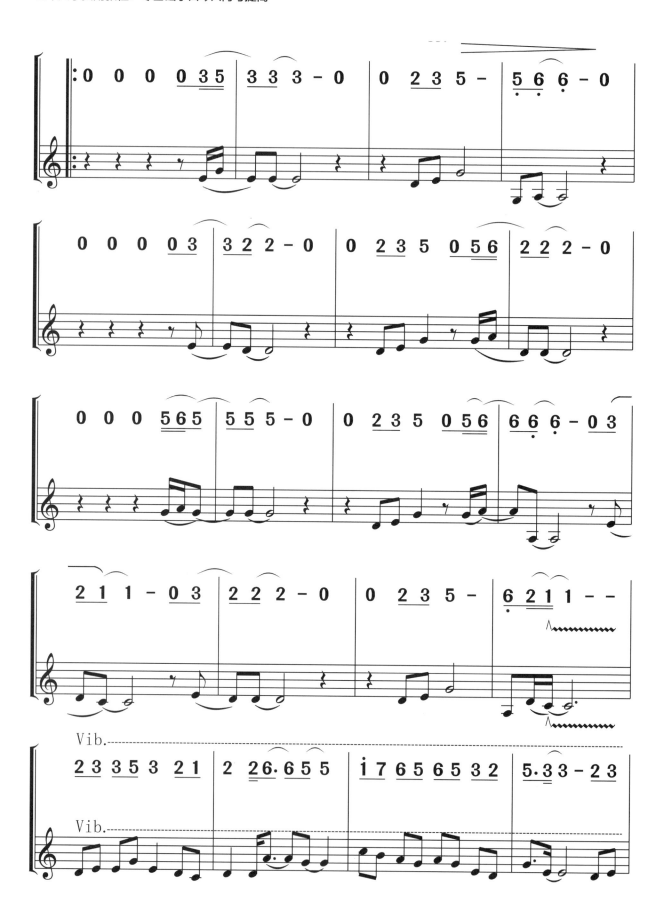

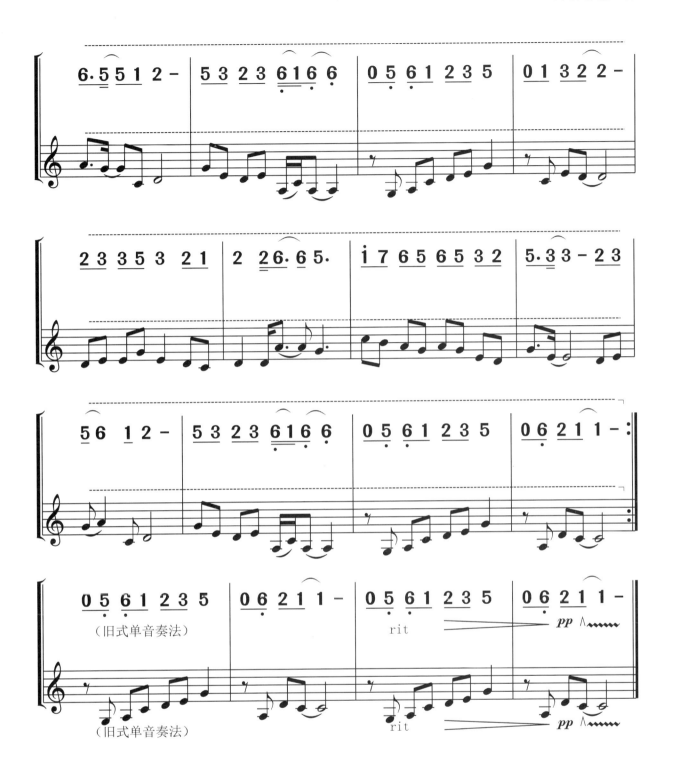

爸爸妈妈

李荣浩 曲

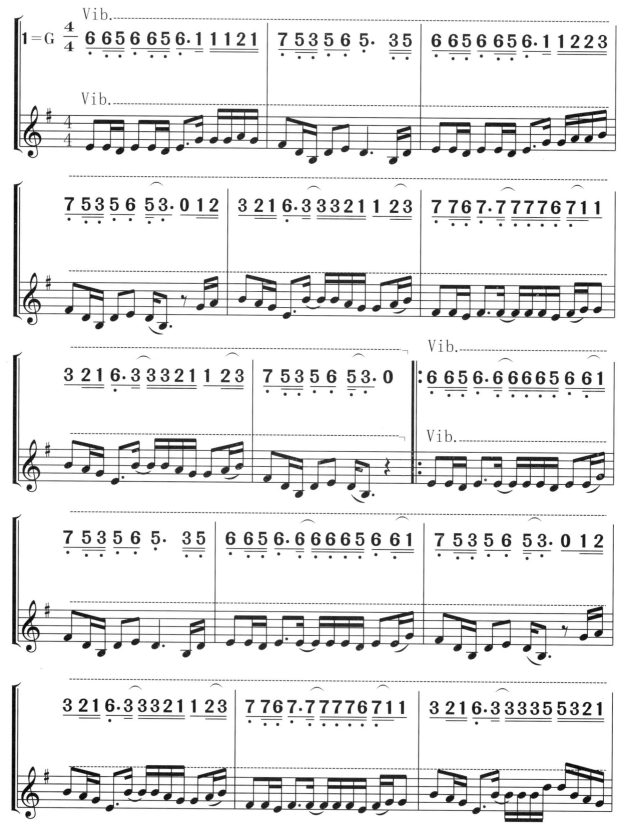

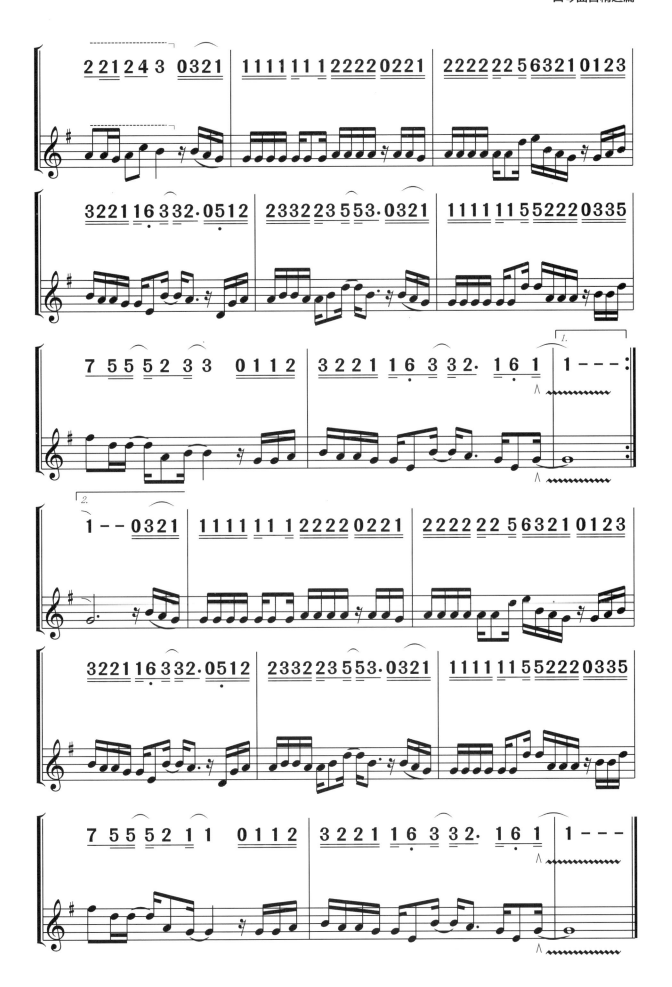

城里的月光

陈佳明 曲

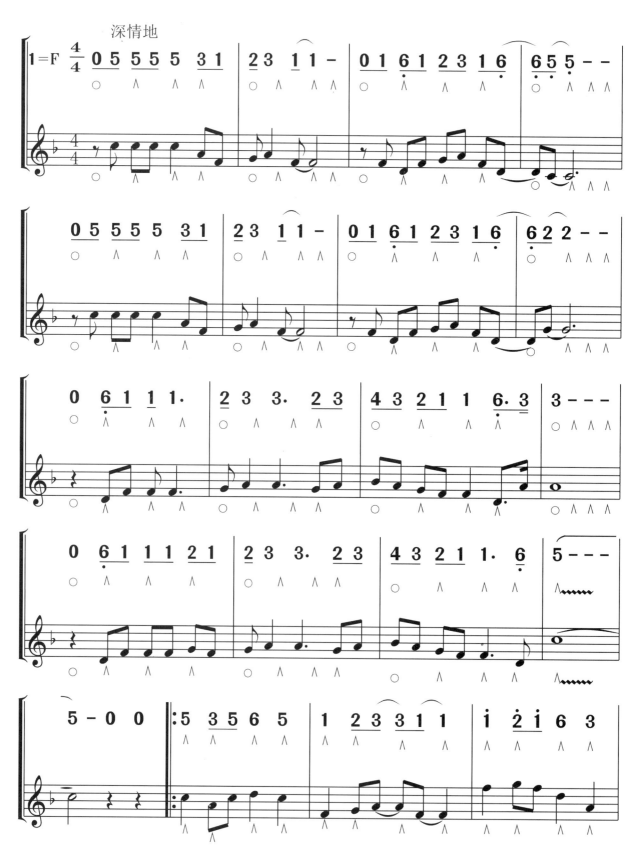

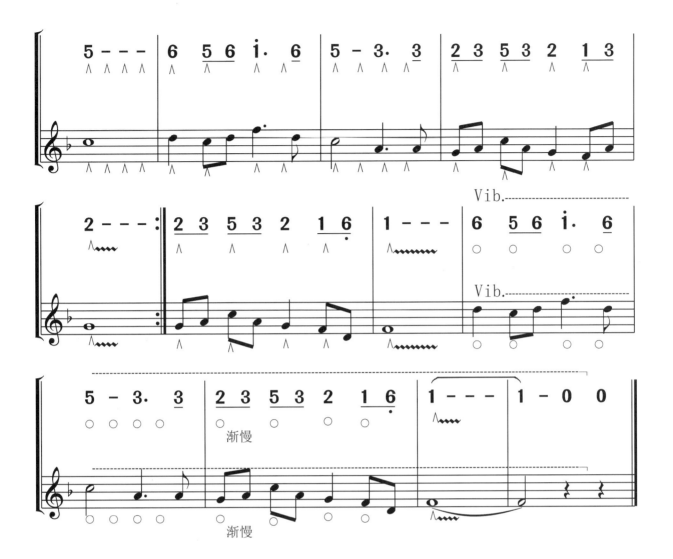

风吹麦浪

李健 曲

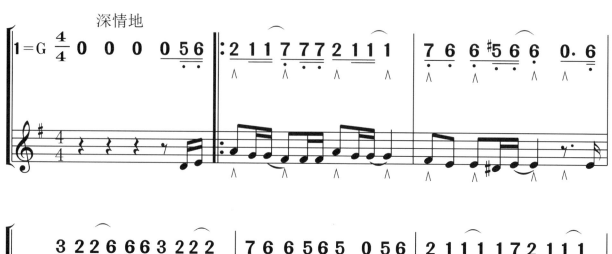
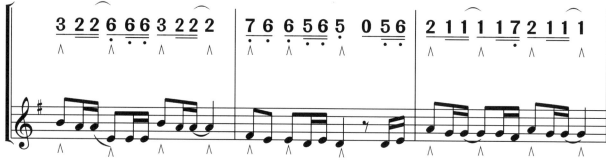
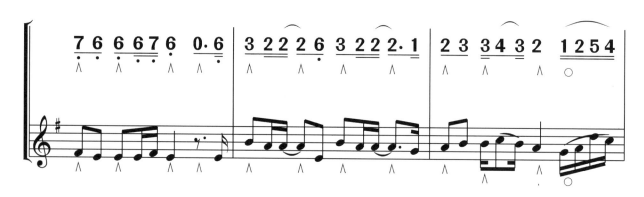
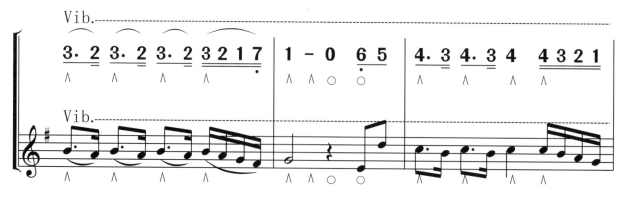

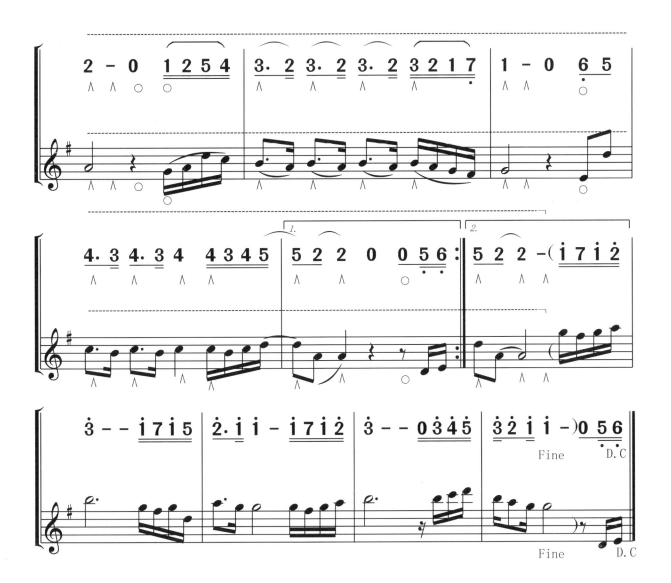

画心

藤原育郎 曲

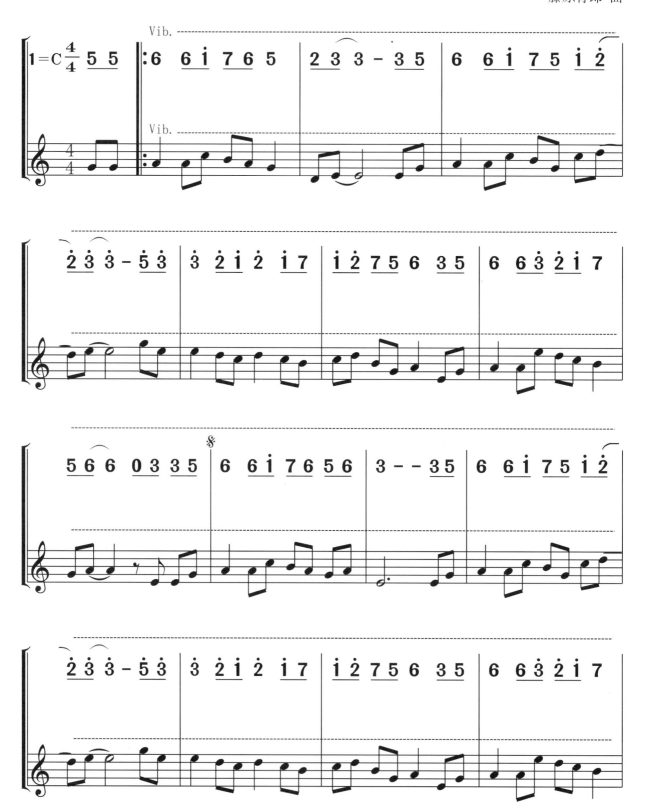

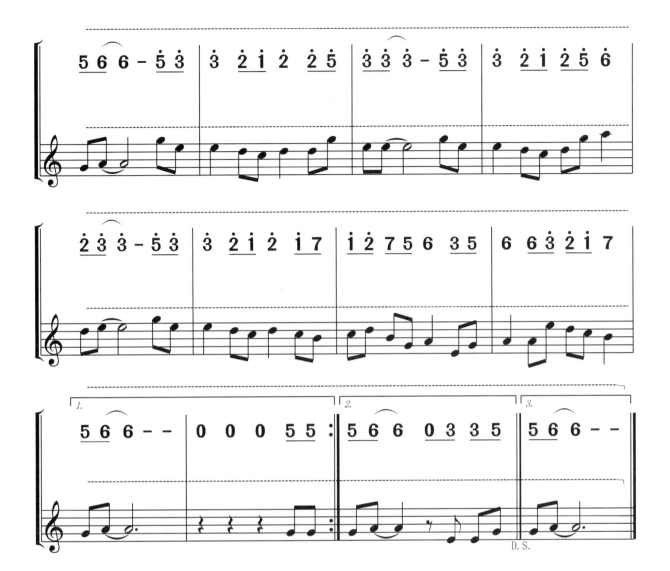

时间都去哪儿了

董冬冬 曲

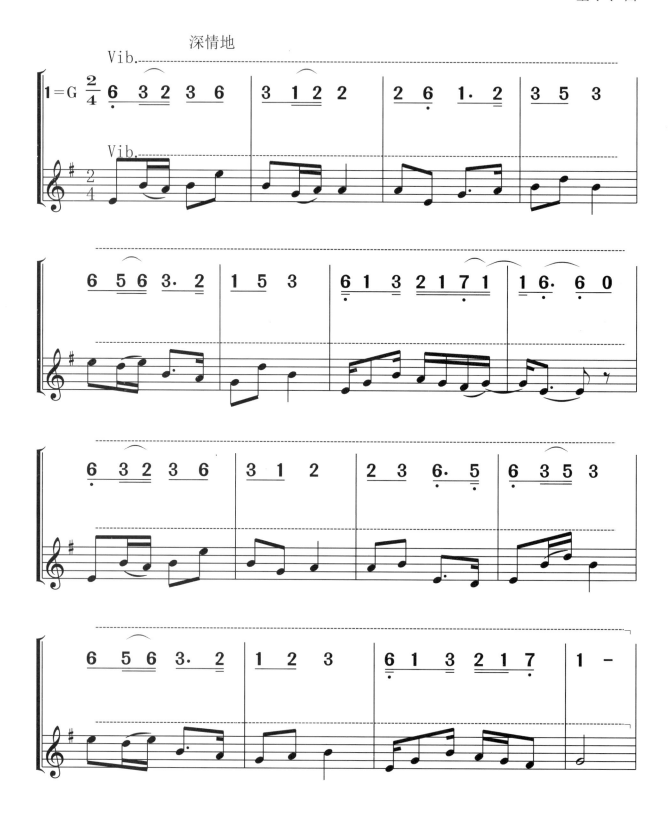

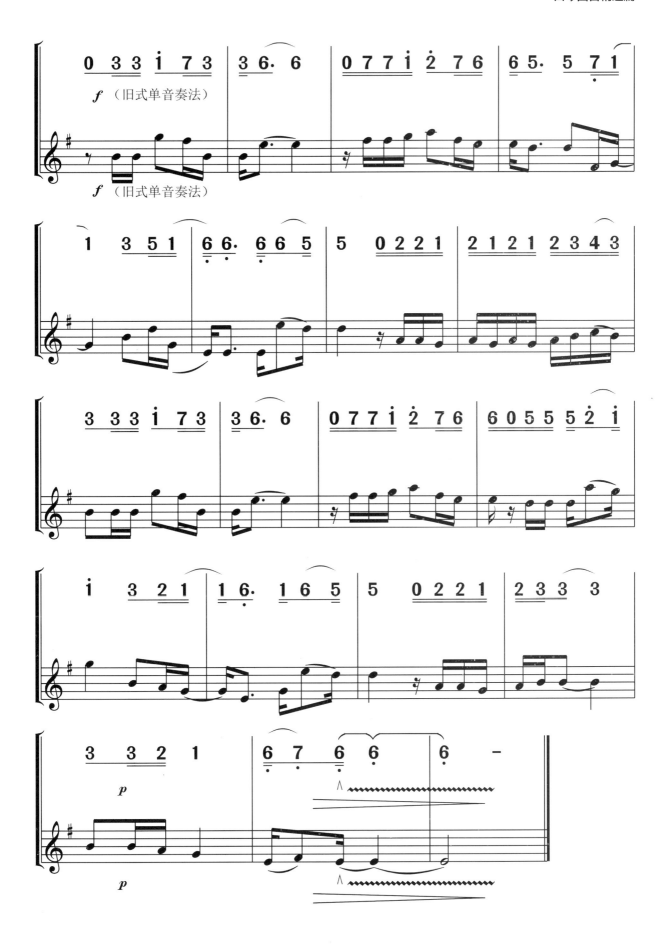

萱草花

Akiyama Sayuri 曲

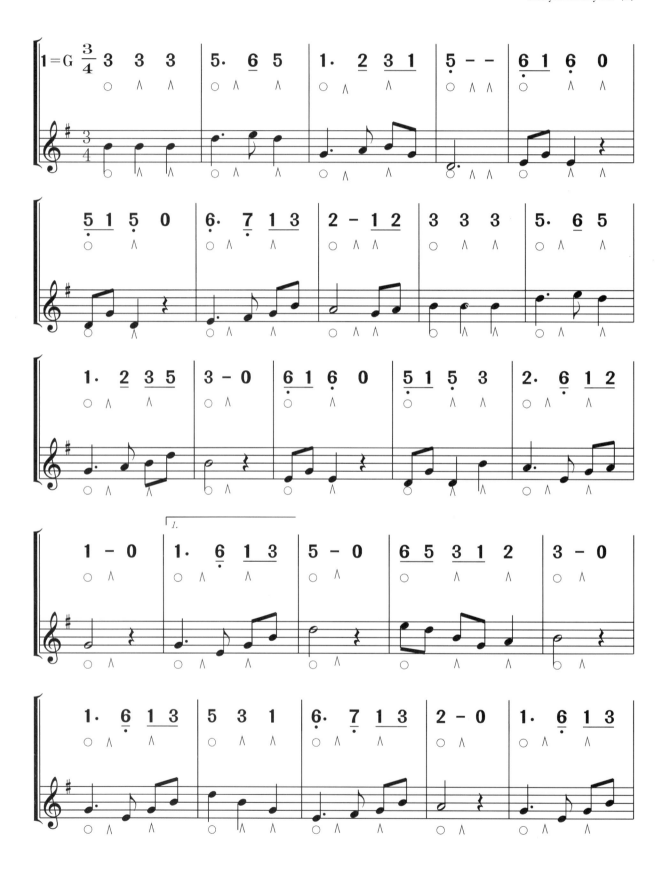

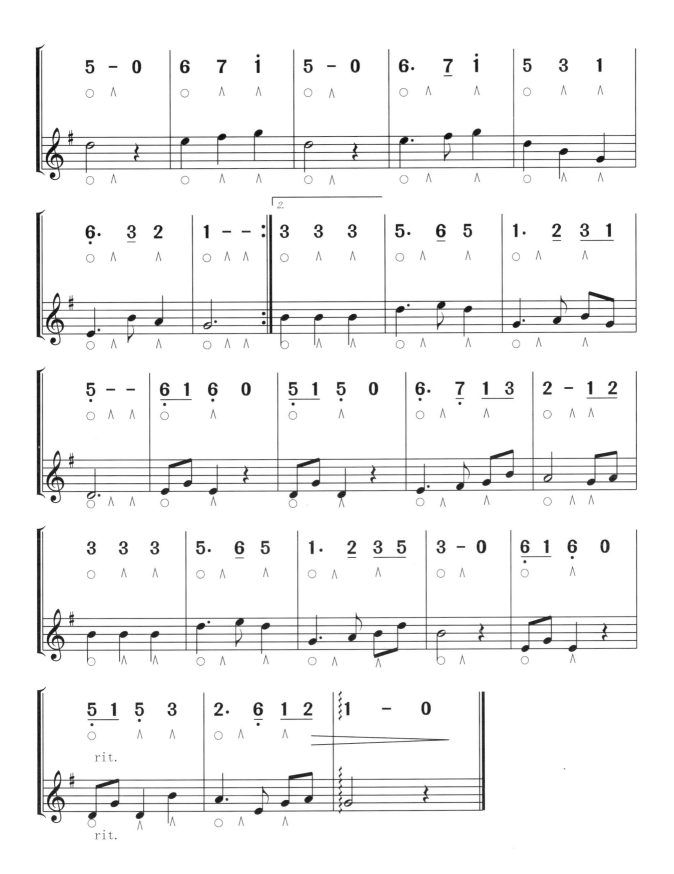

因为爱情

小 柯 曲

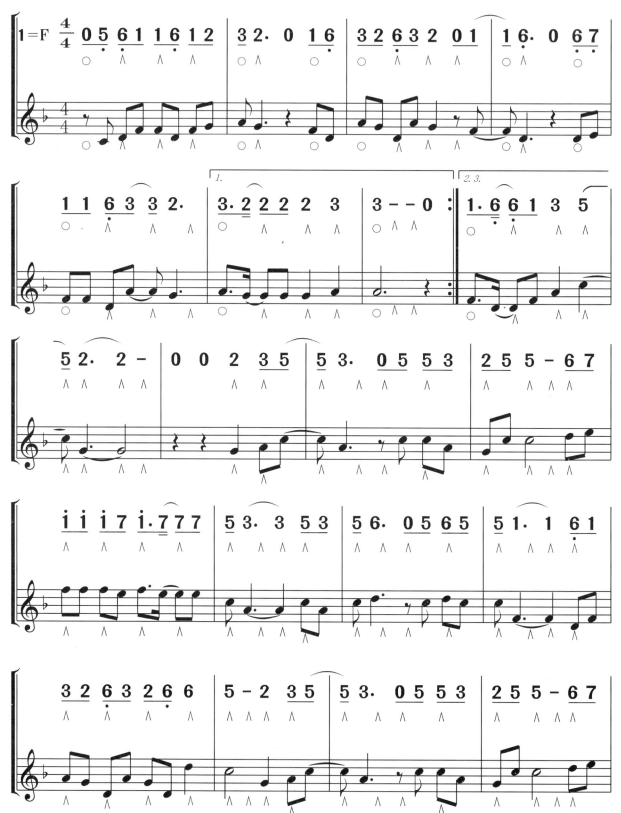

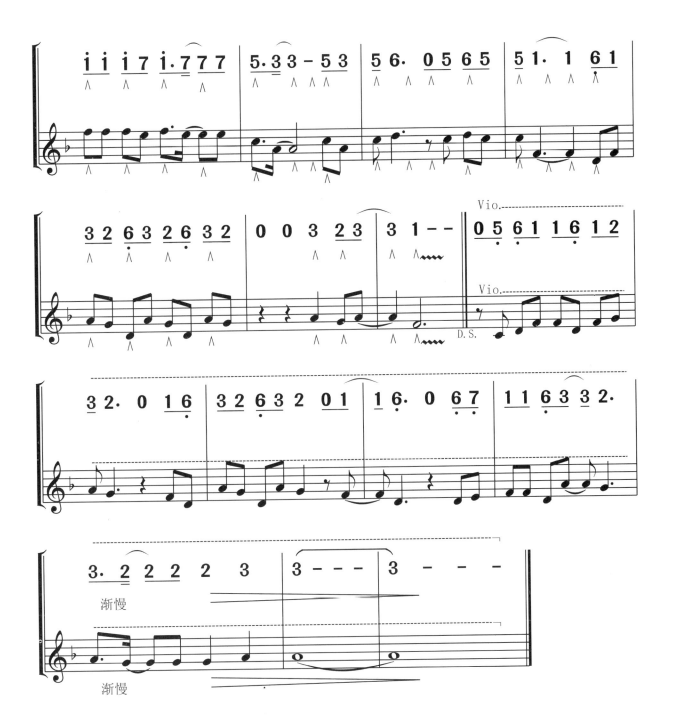

这世界那么多人

Akiyama Sayuri 曲

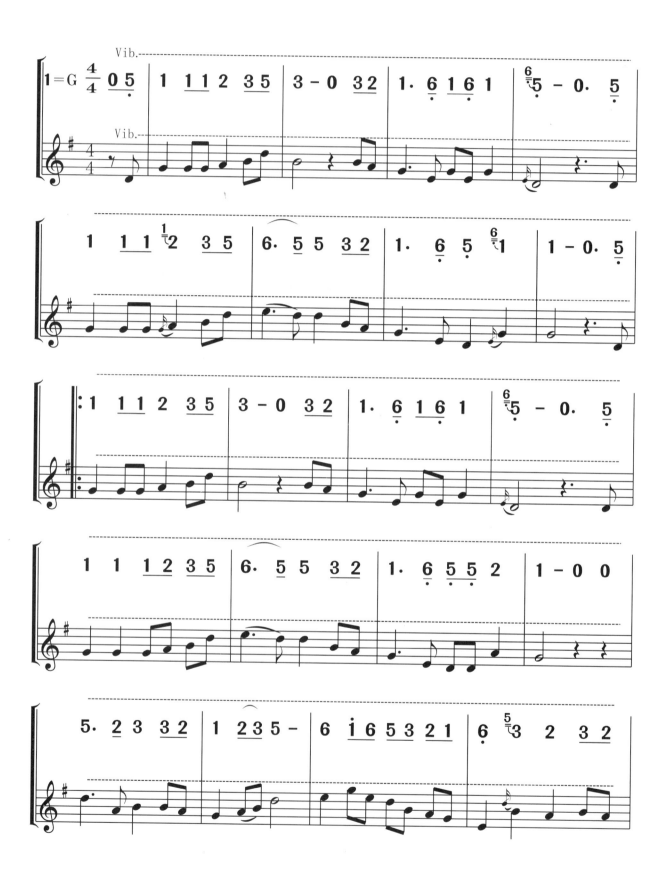

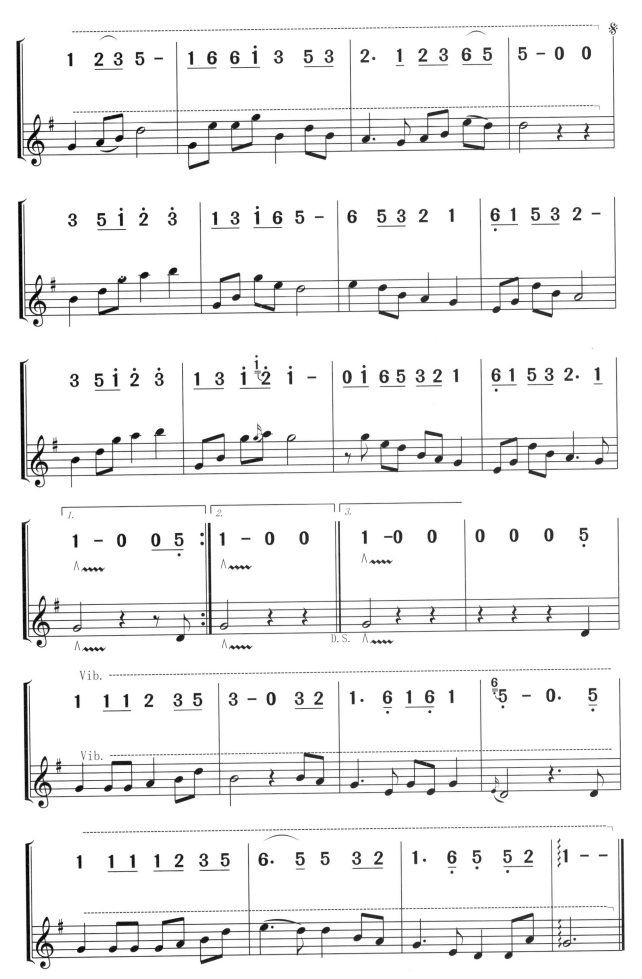

二、口琴经典老歌选编

光阴的故事

罗大佑 曲

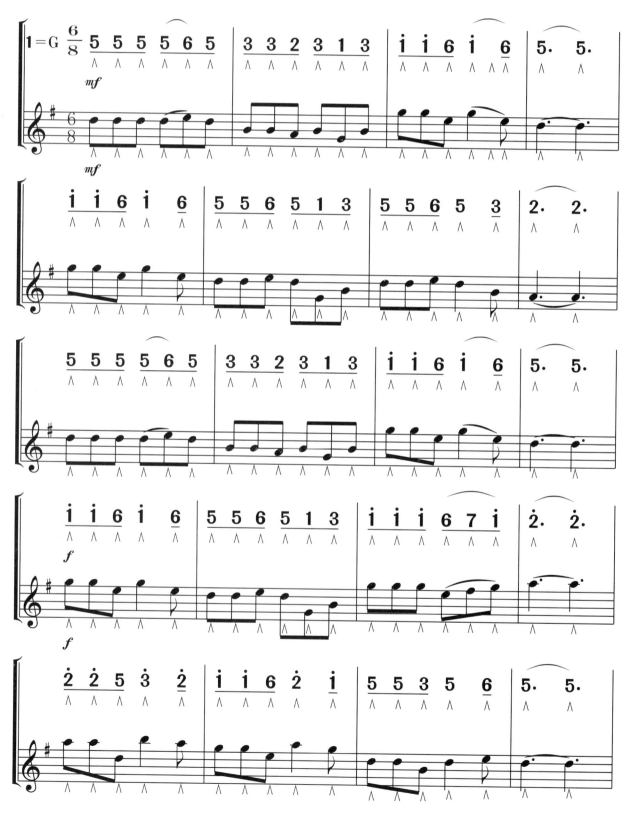

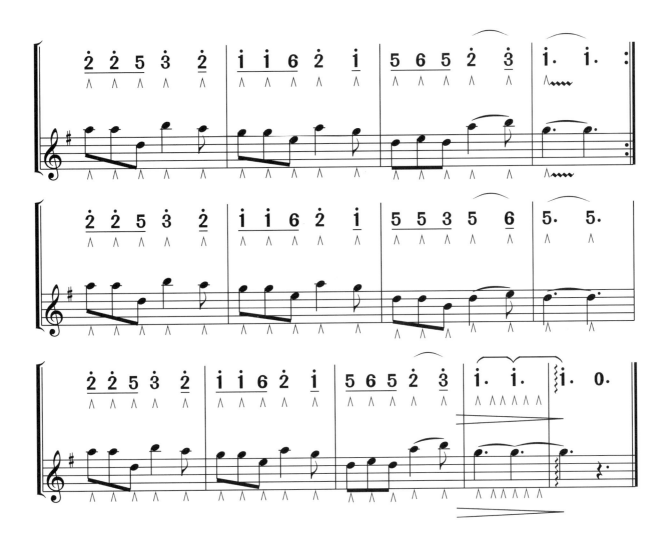

漫步人生路

中岛美雪 曲

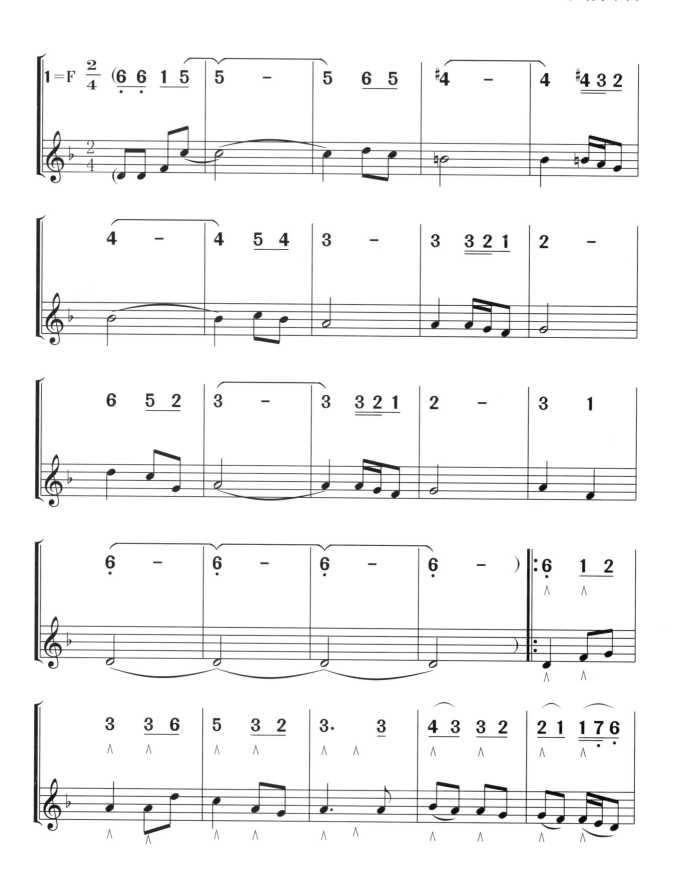

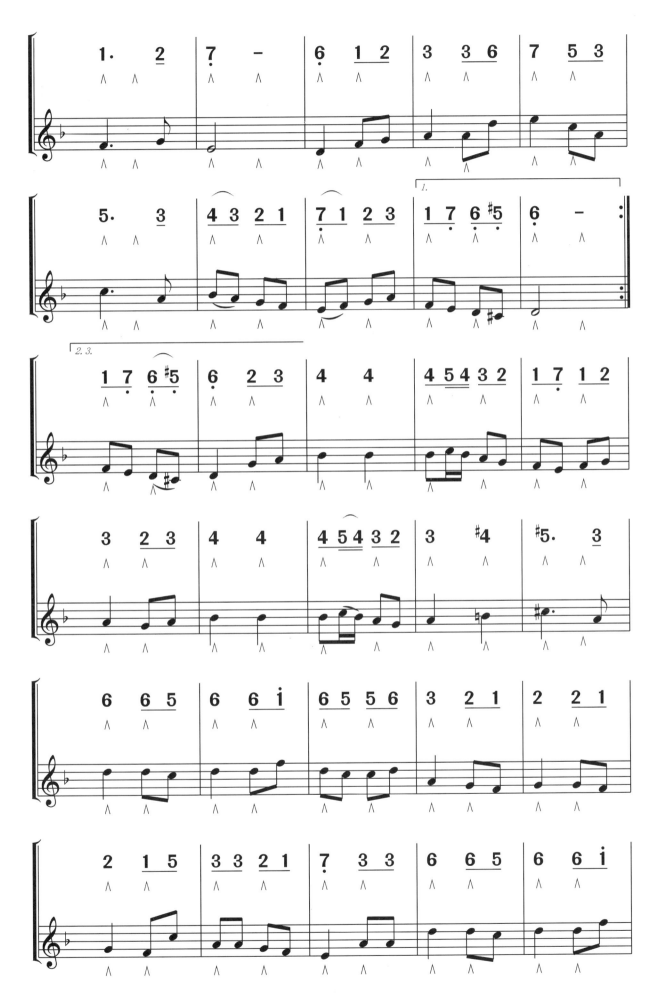

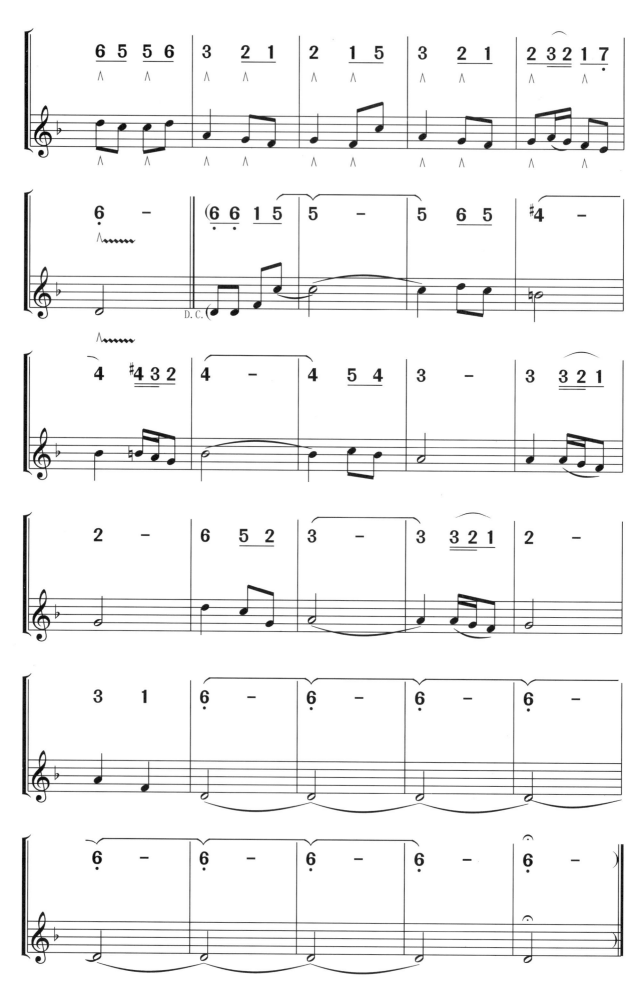

梅花三弄

陈志远 曲

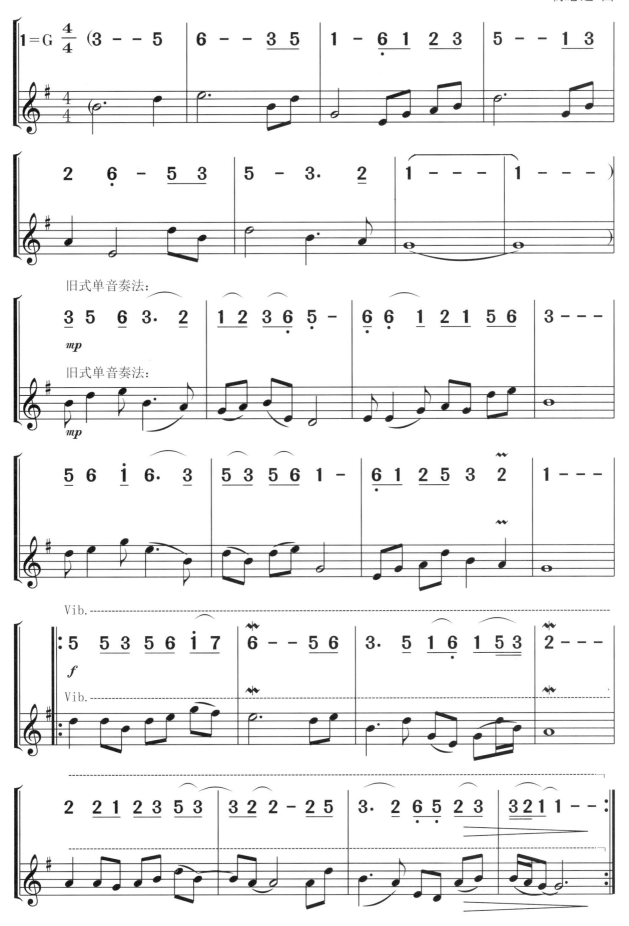

梦里水乡

周 迪 曲

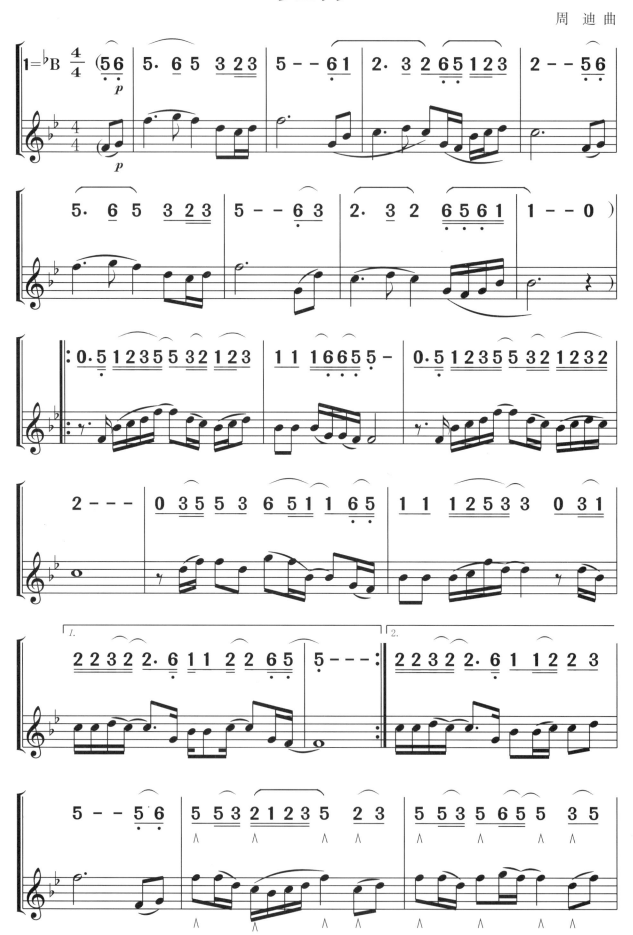

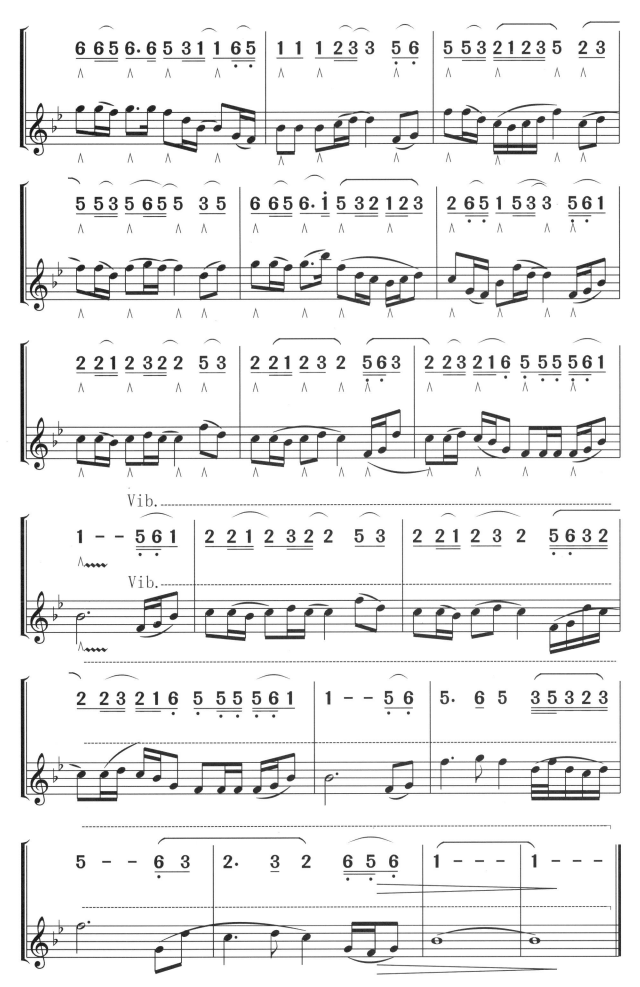

女儿情

杨洁 曲

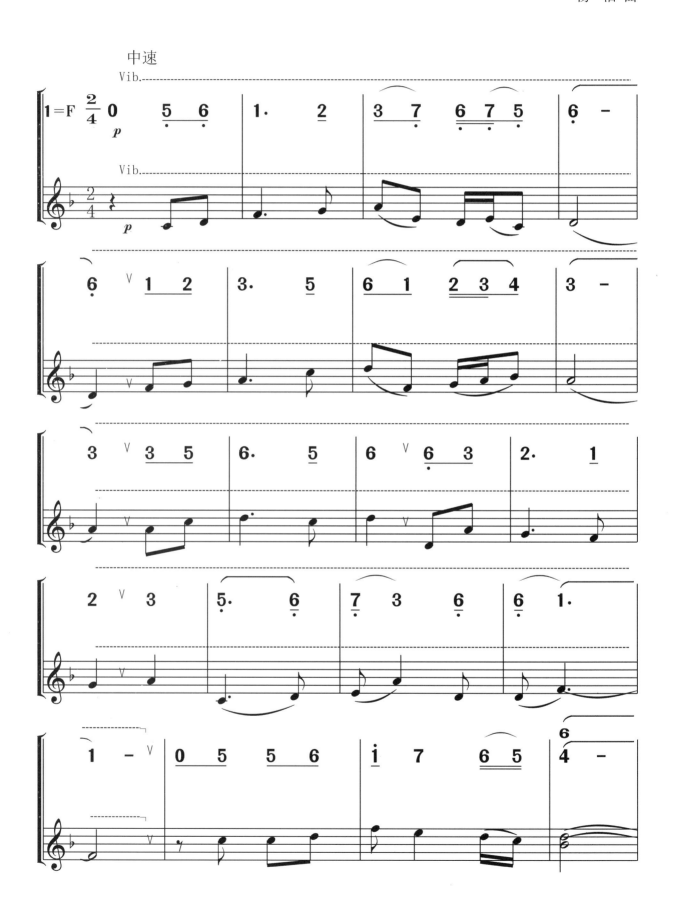

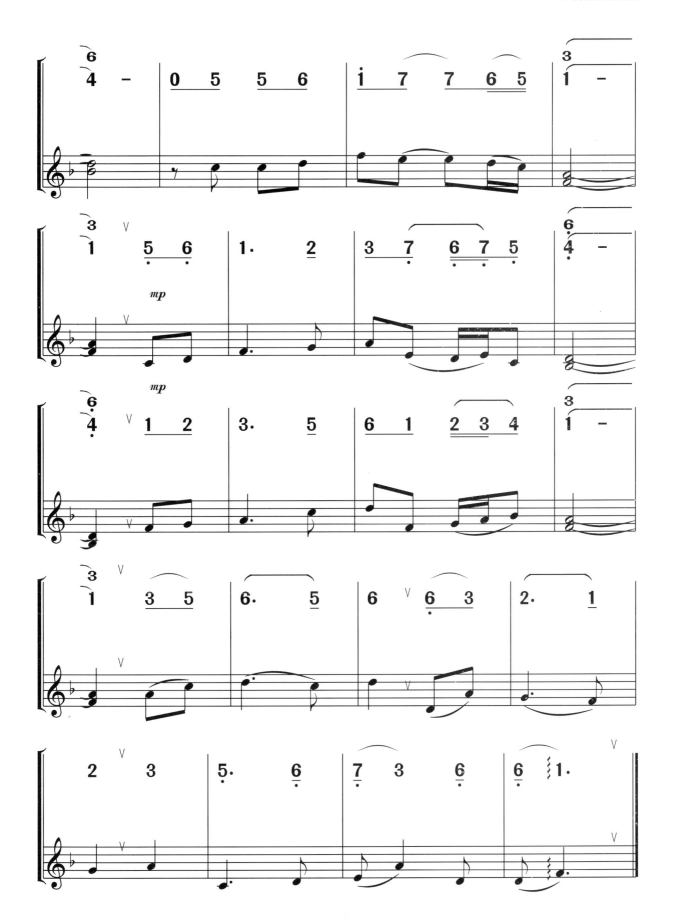

女人花

陈耀川 曲

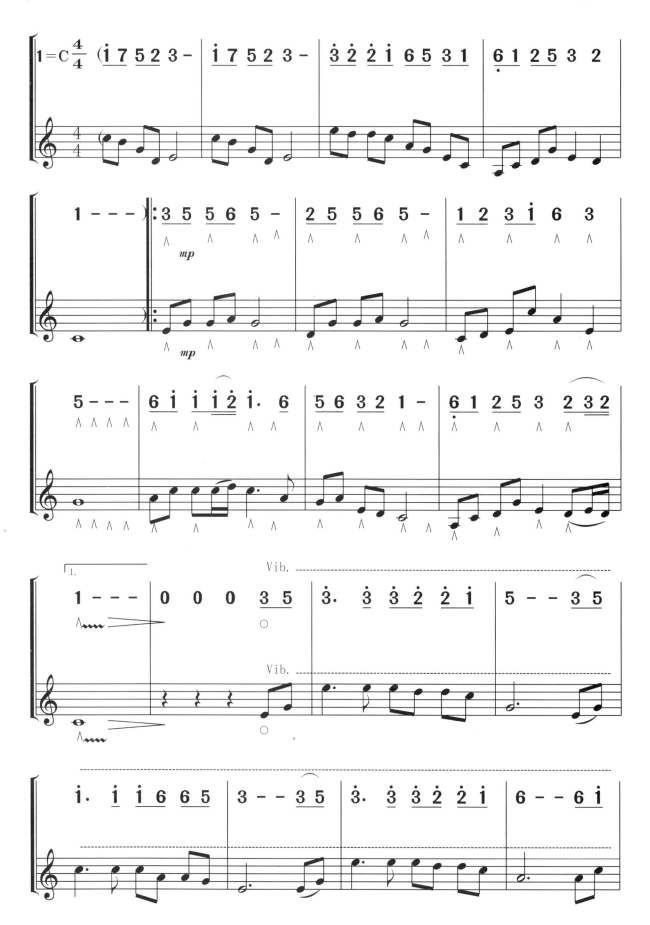

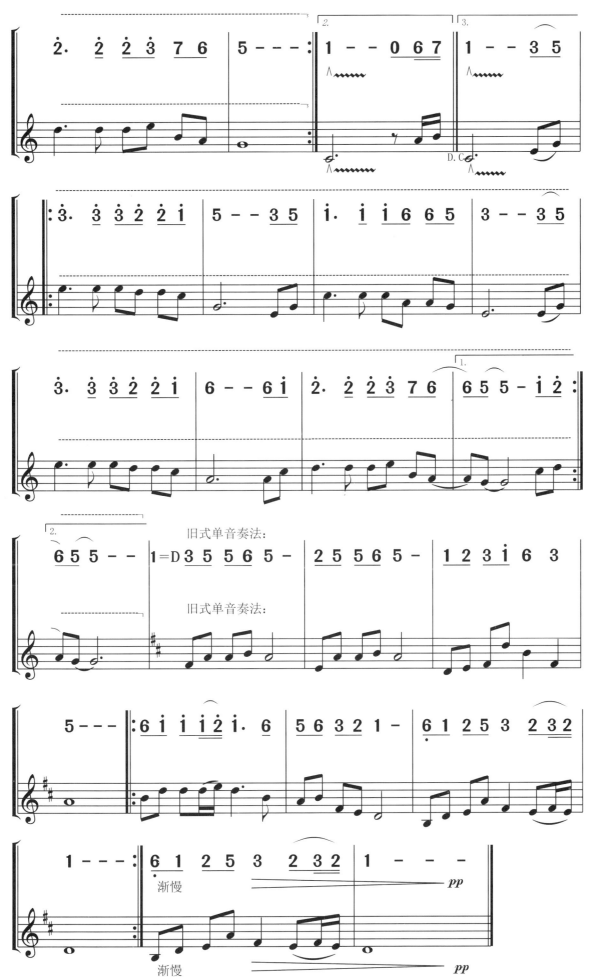

恰似你的温柔

梁弘志 曲

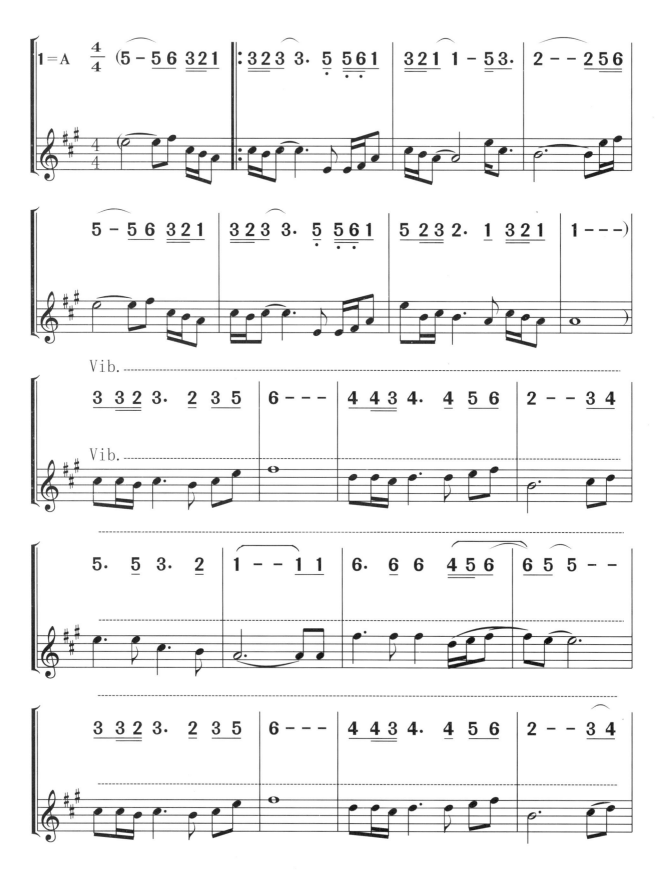

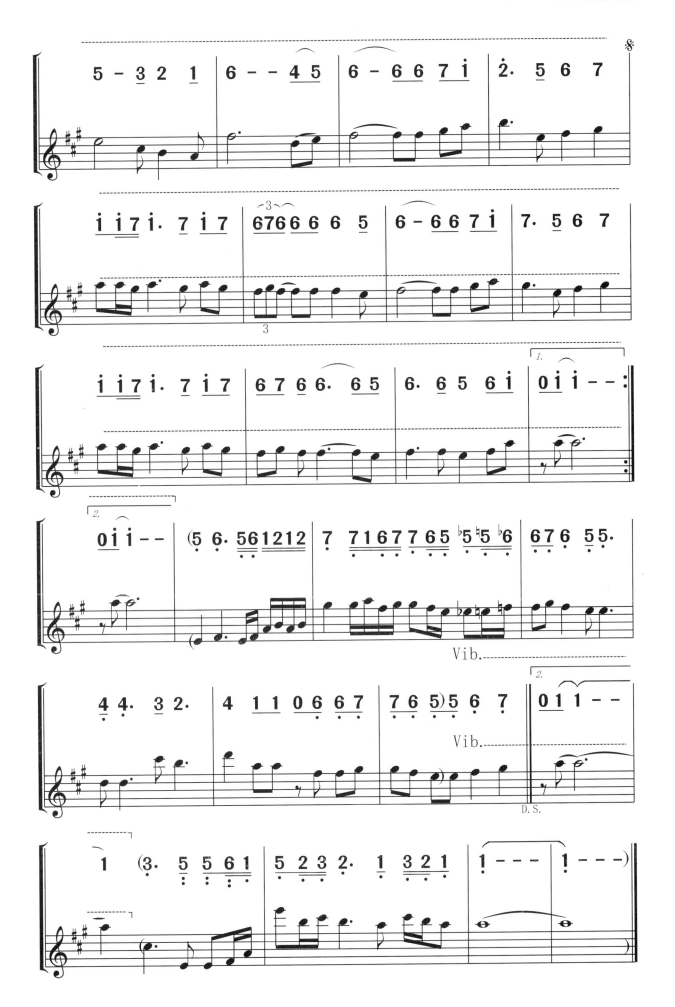

送别

[美]奥德唯 曲

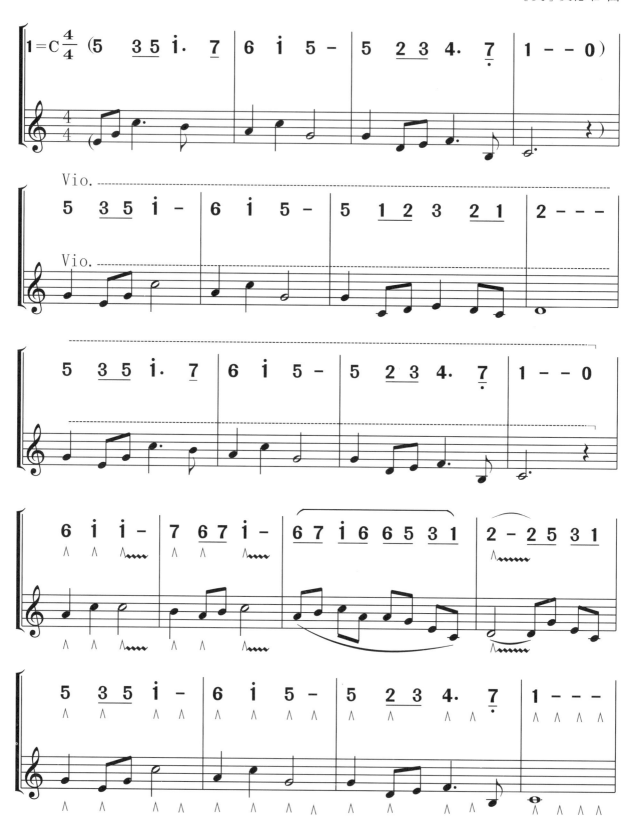

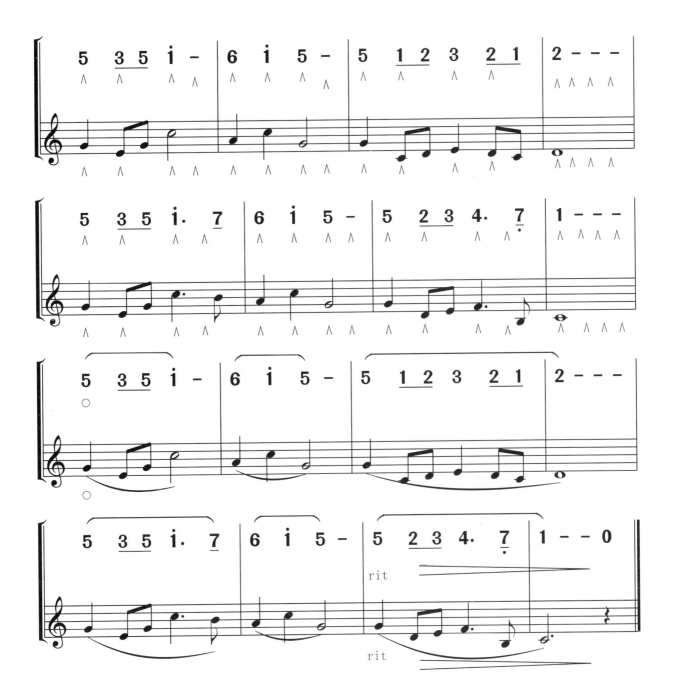

甜蜜蜜

庄 汉 曲

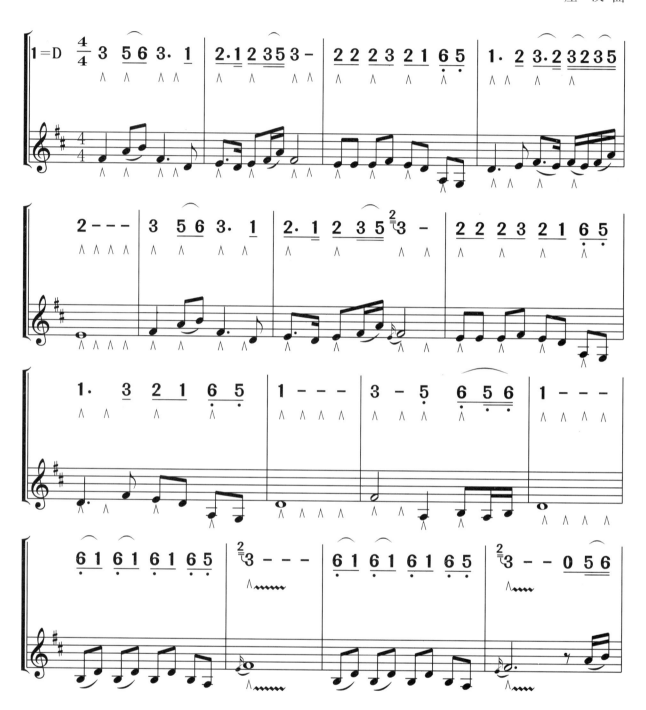

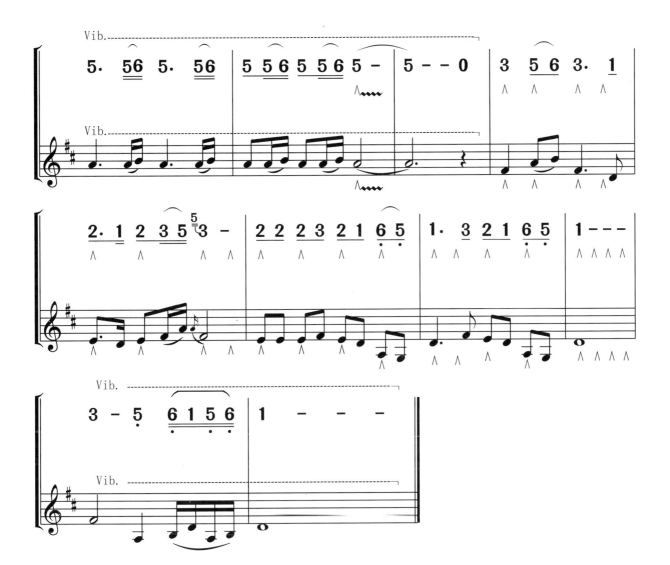

口琴曲目精选篇

229

小城故事

汤 尼 曲

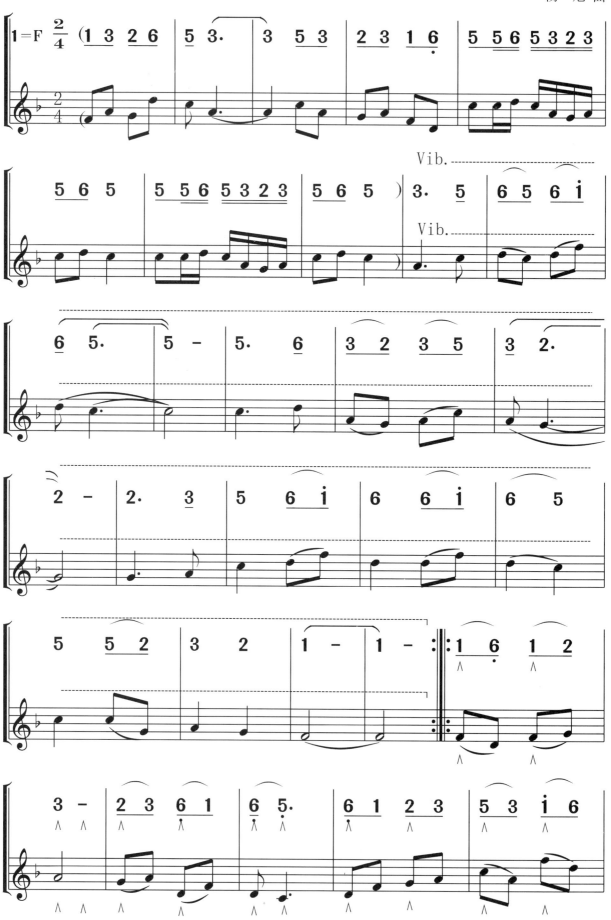

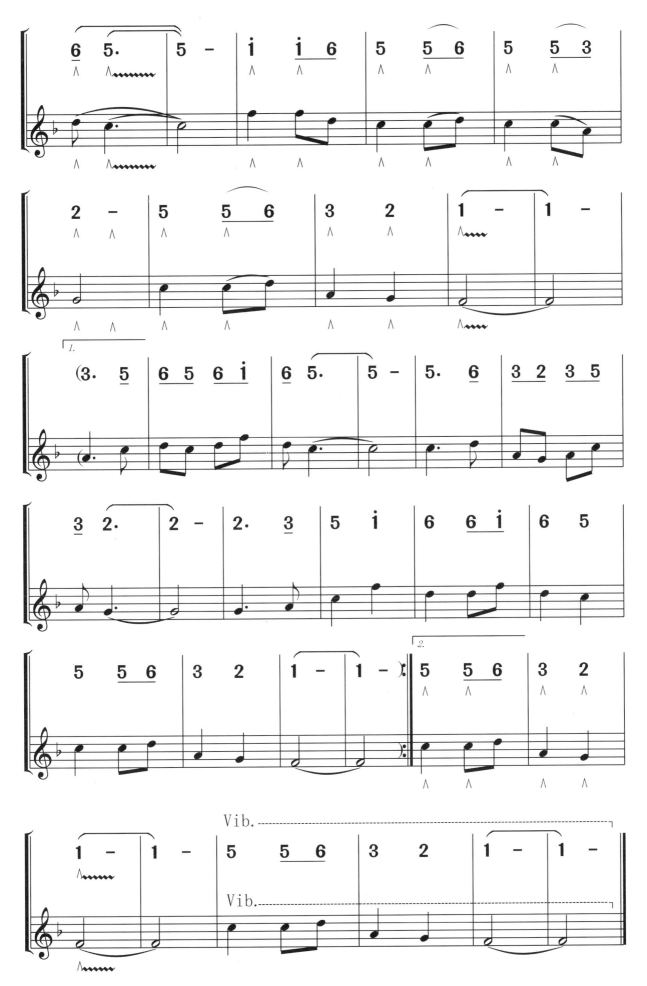

夜来香

黎锦光 曲

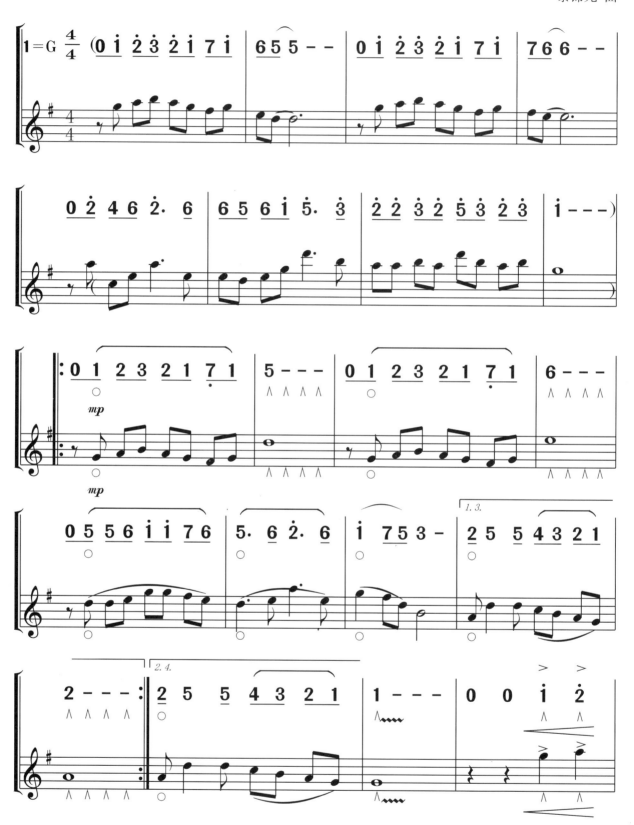

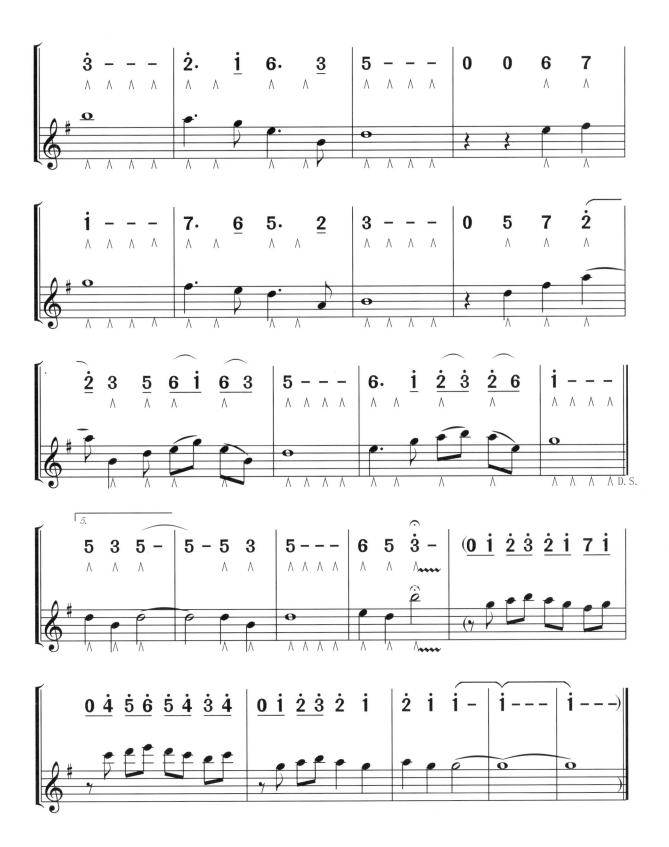

一剪梅

娃娃 曲

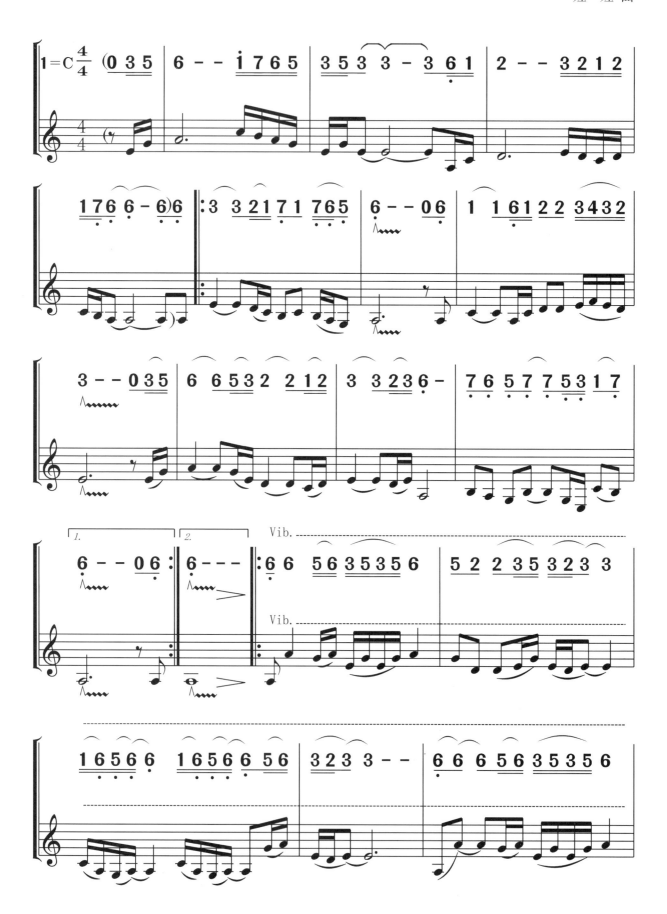

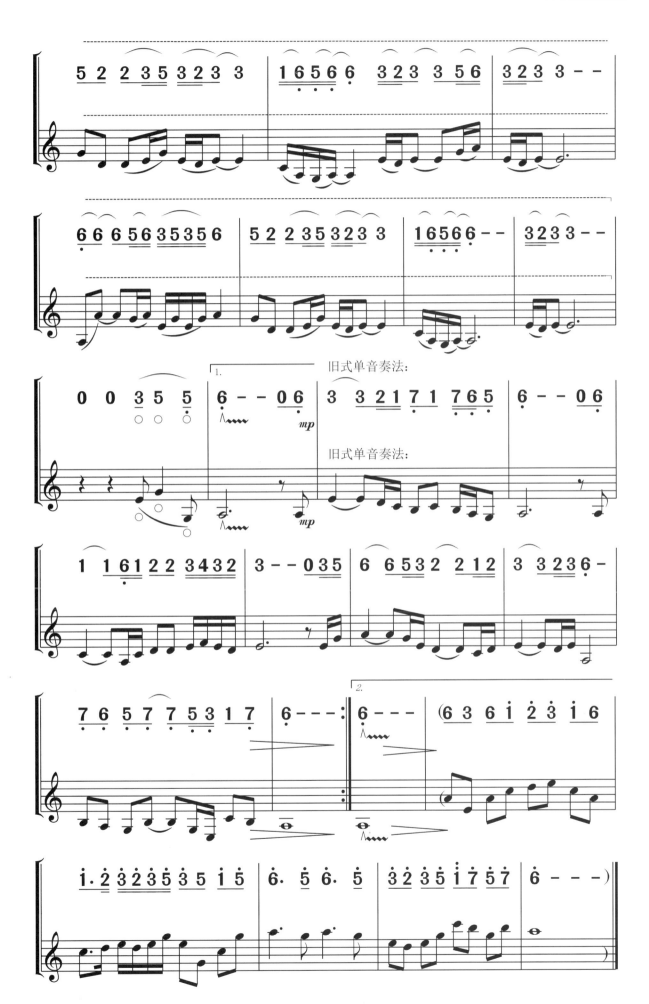

在水一方

林家庆 曲

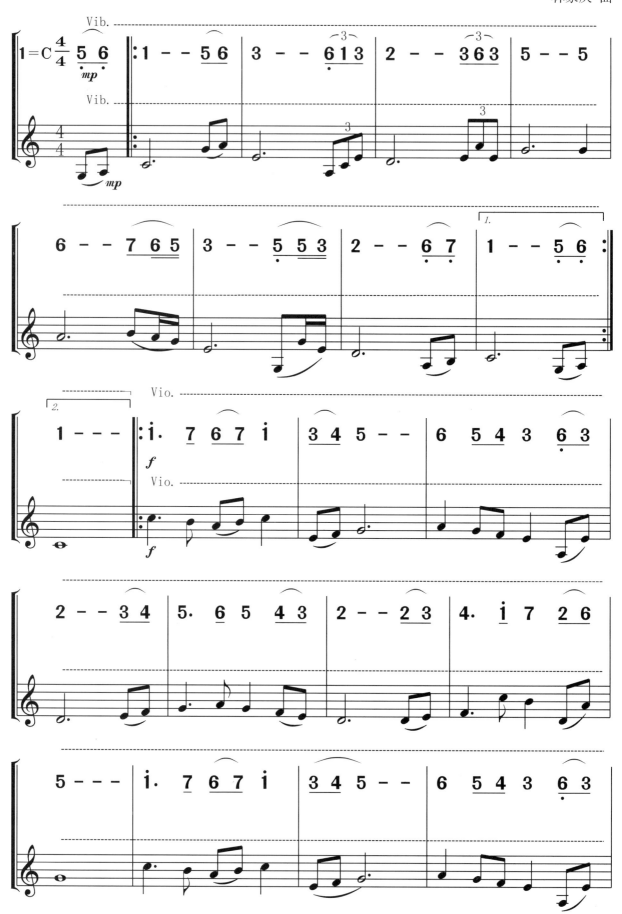

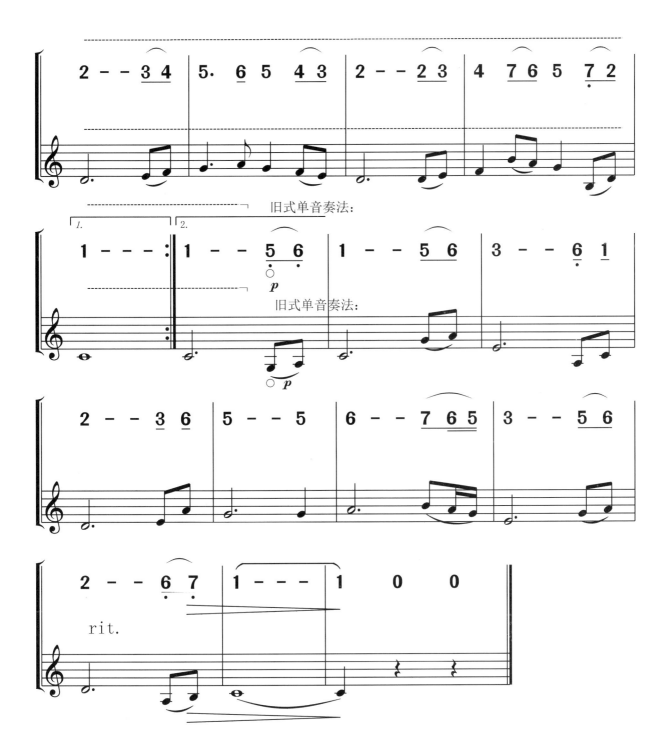

葬花吟

王立平 曲

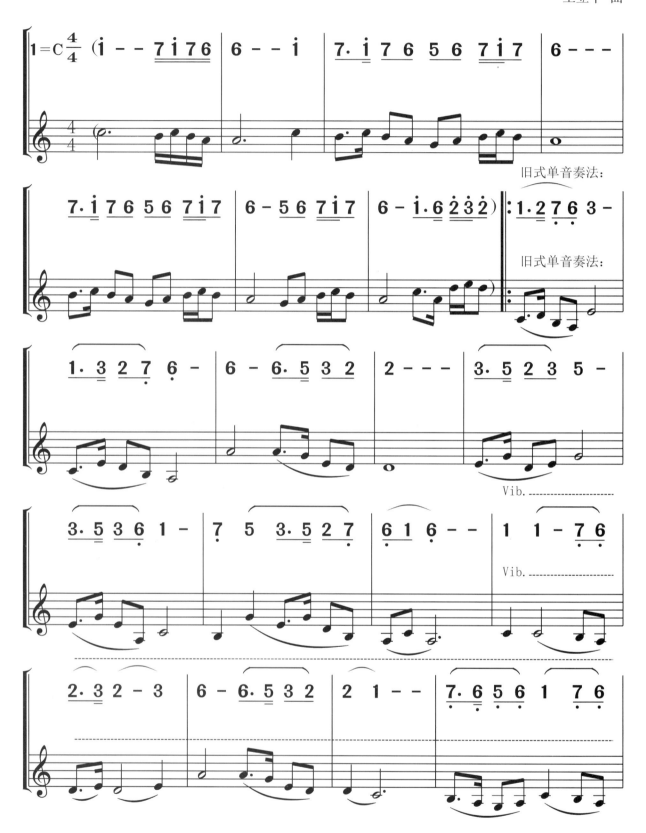

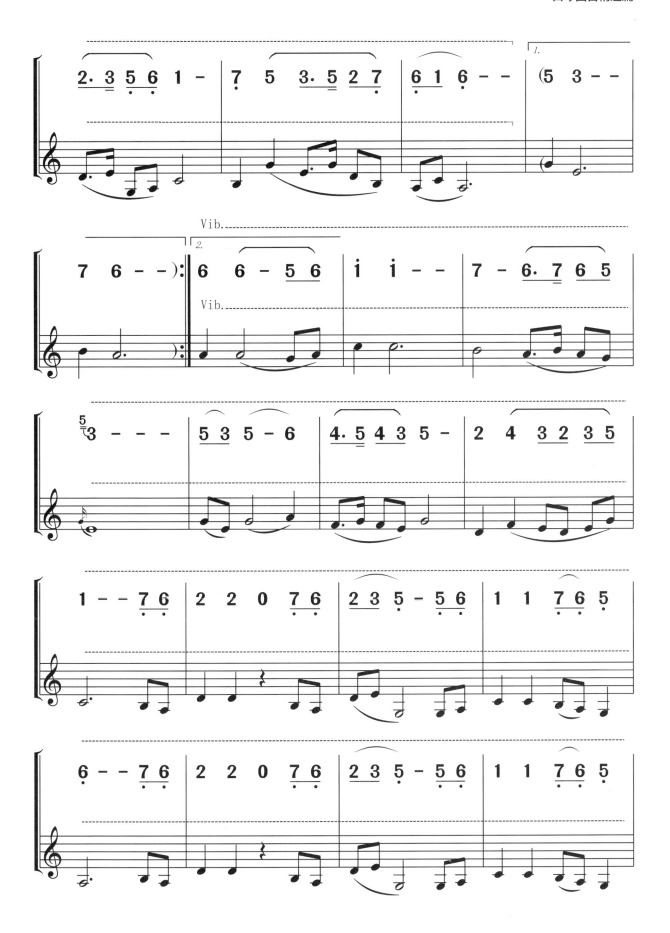

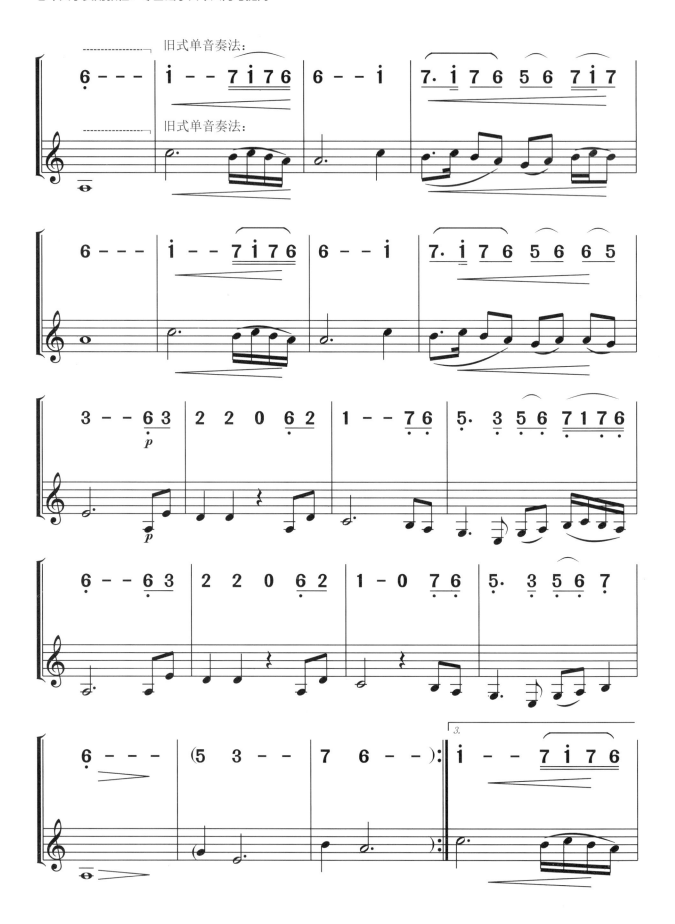

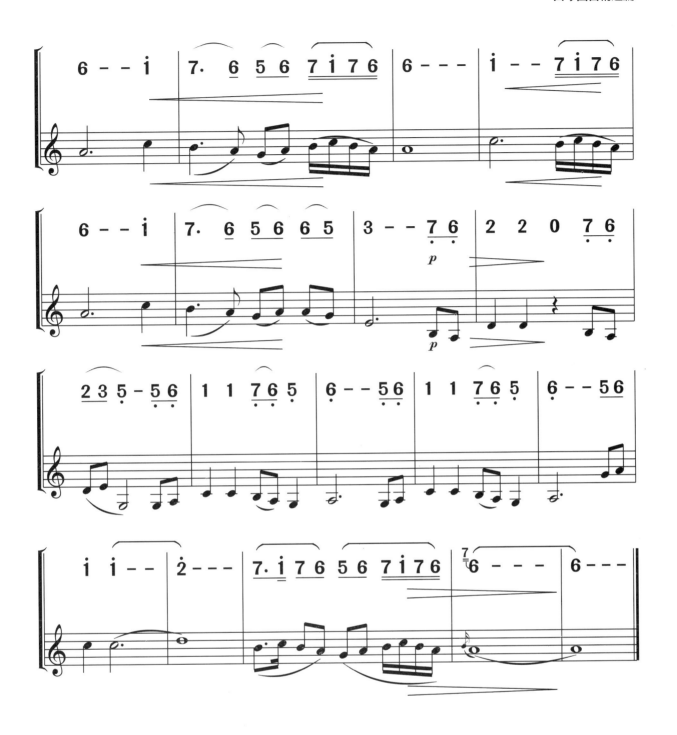

最浪漫的事

李正帆 曲

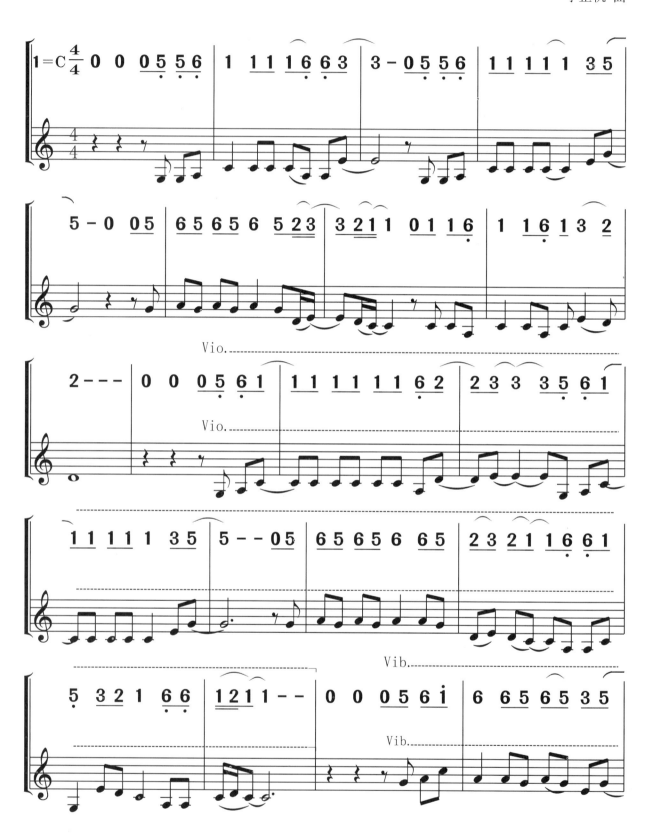

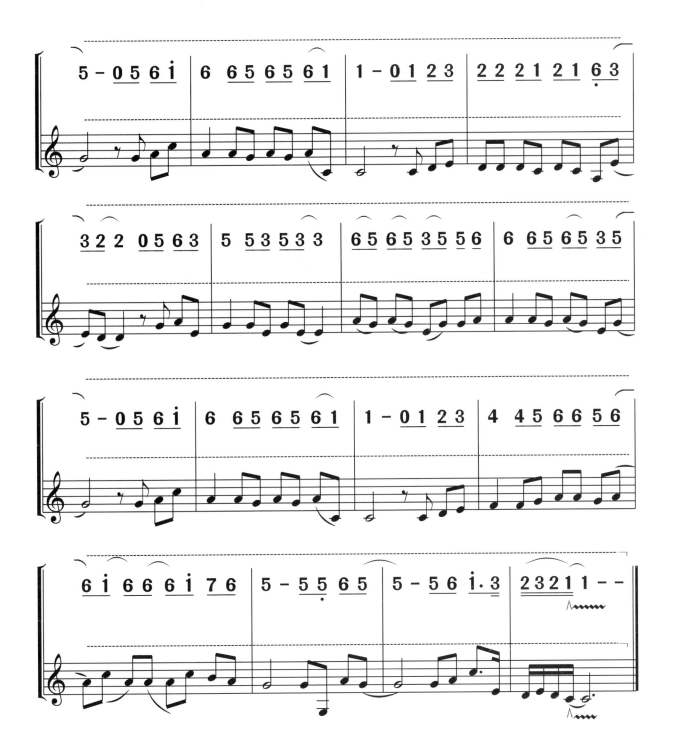

三、口琴经典民歌选编

凤阳花鼓

安徽民歌

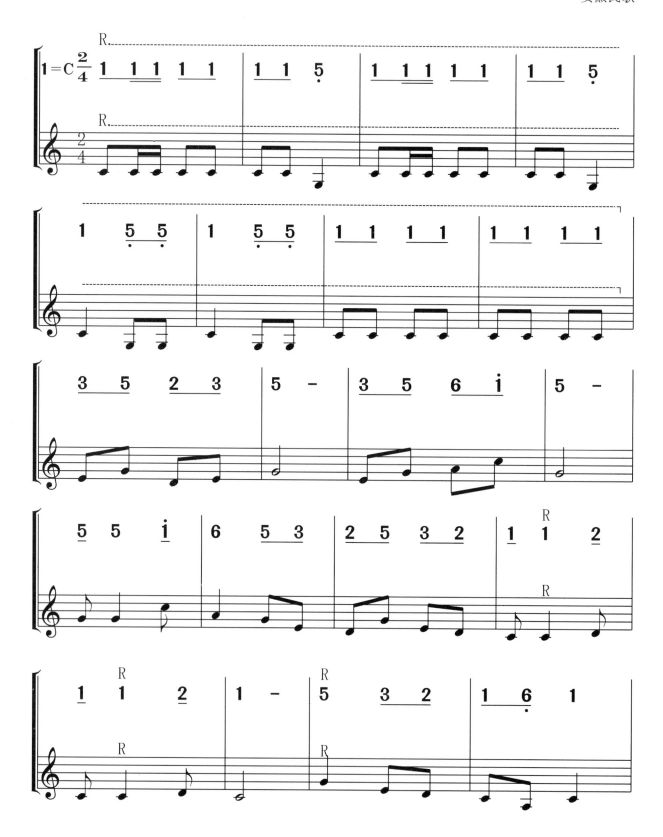

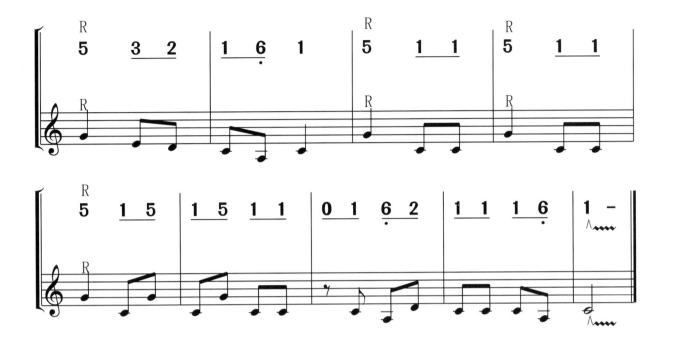

鸿雁

乌拉特民歌

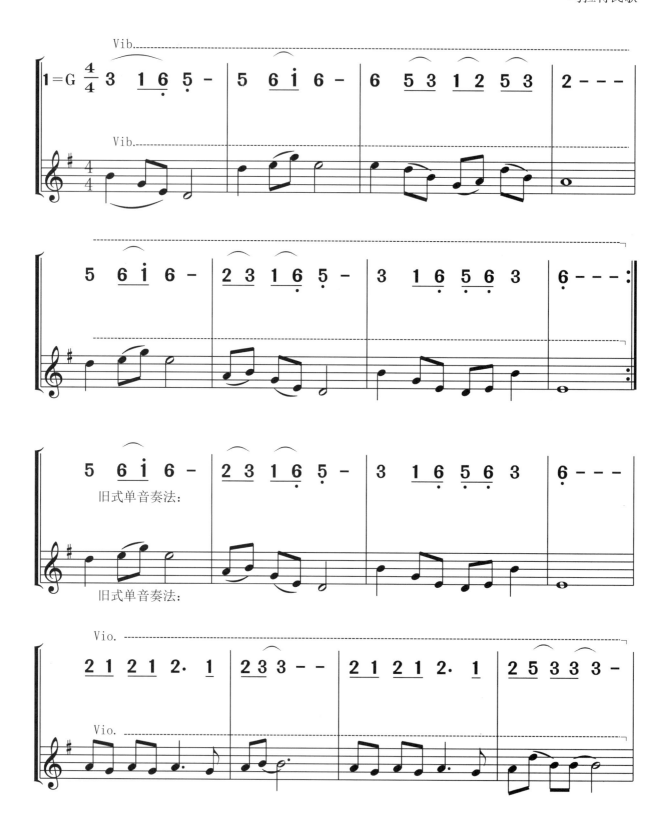

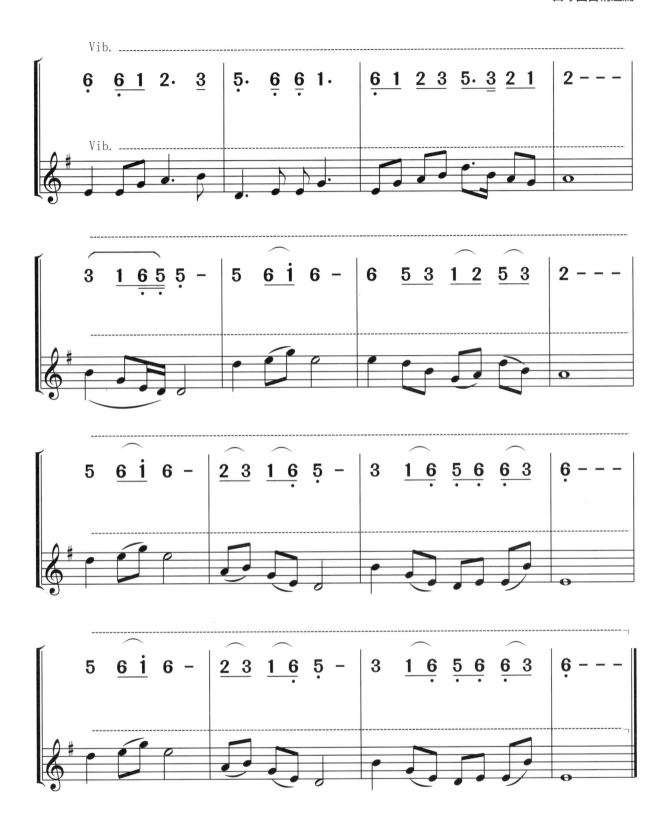

桔梗谣

朝鲜民歌

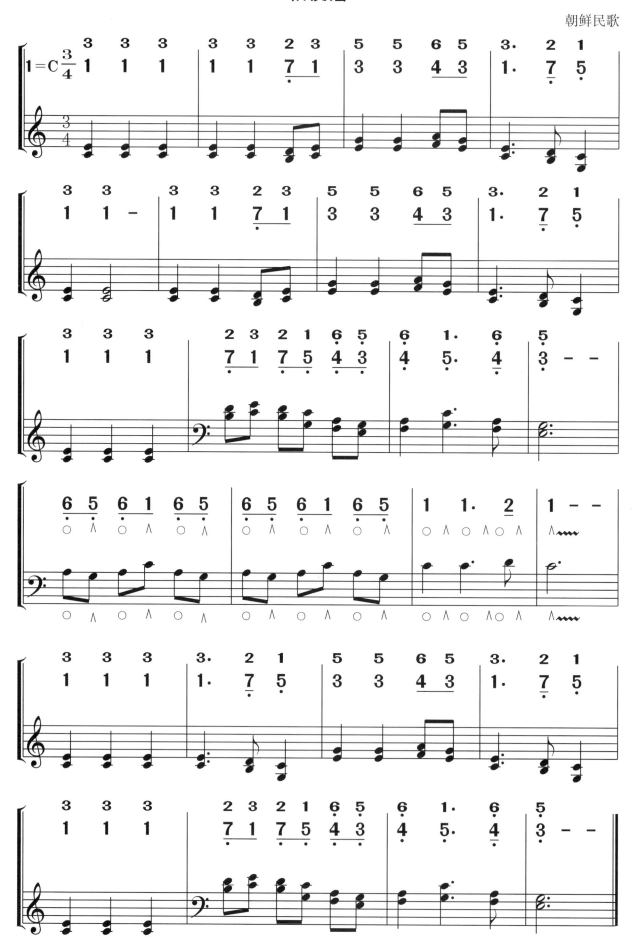

山楂树

[俄]叶·罗德庚 曲

三套车

俄罗斯民歌

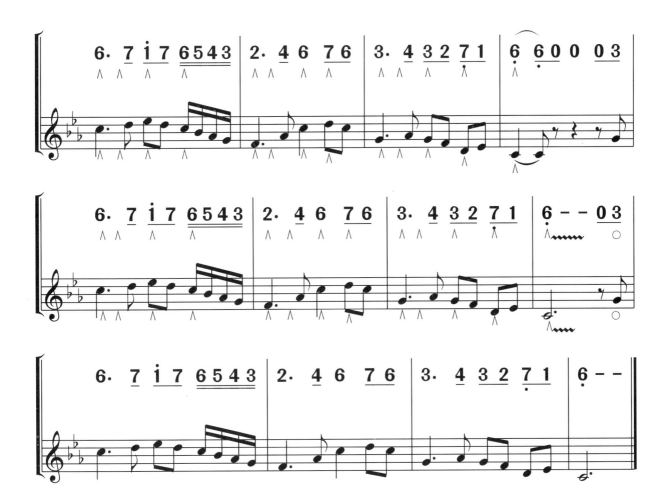

苏珊娜

美国民歌

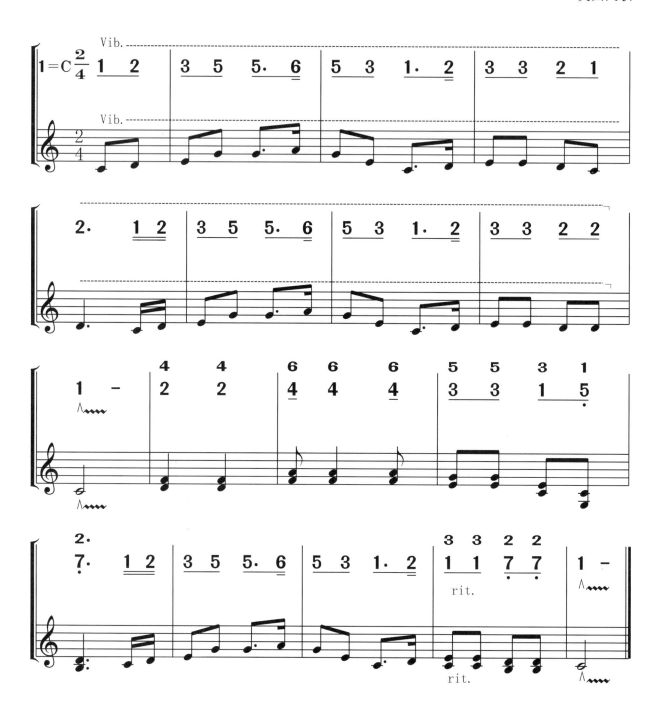

小河淌水

云南民歌
尹宜公 曲

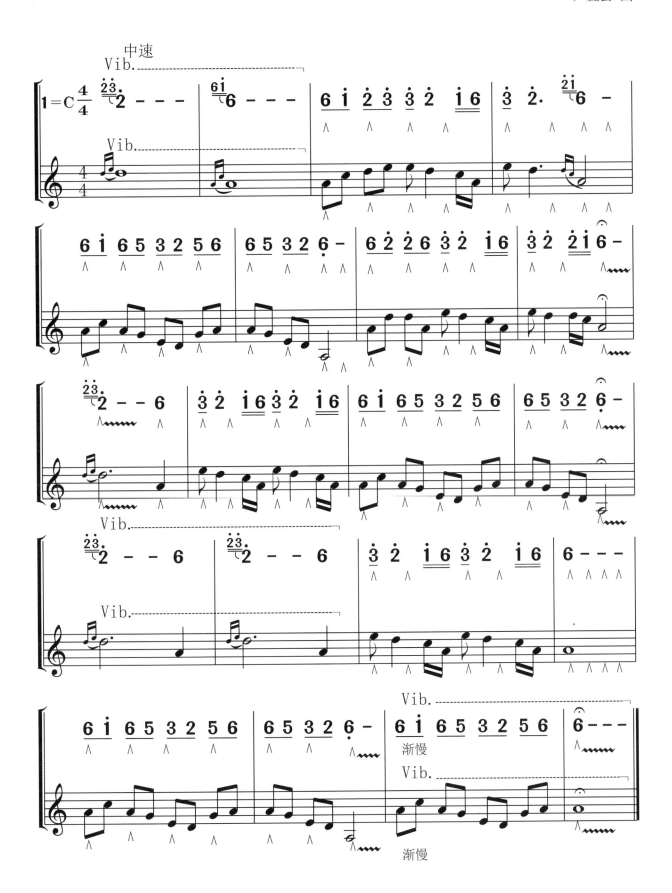

夜深沉

周吉祥 改编
京剧曲牌

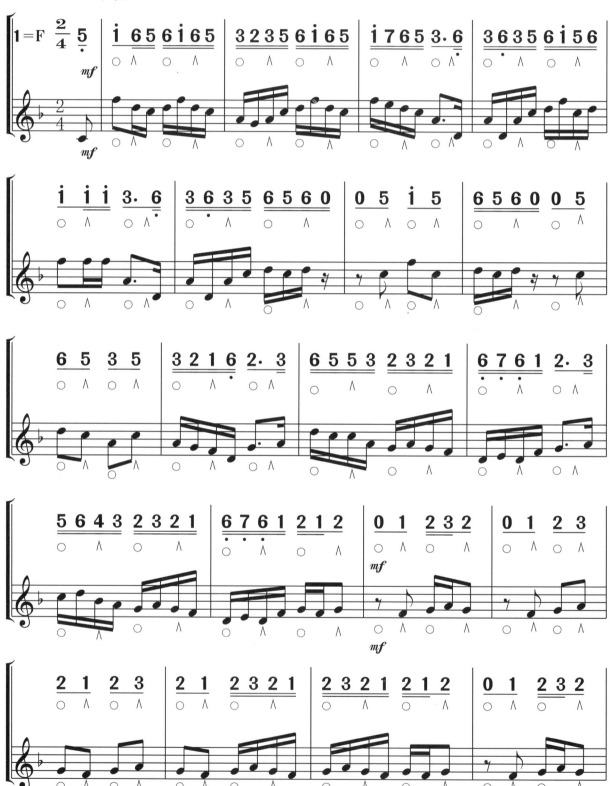

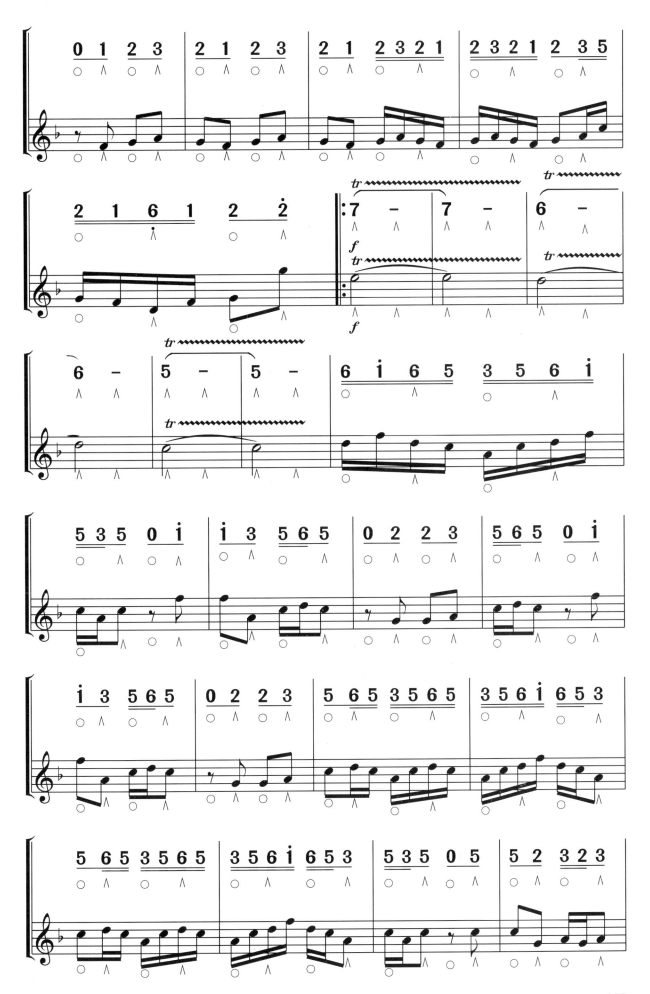

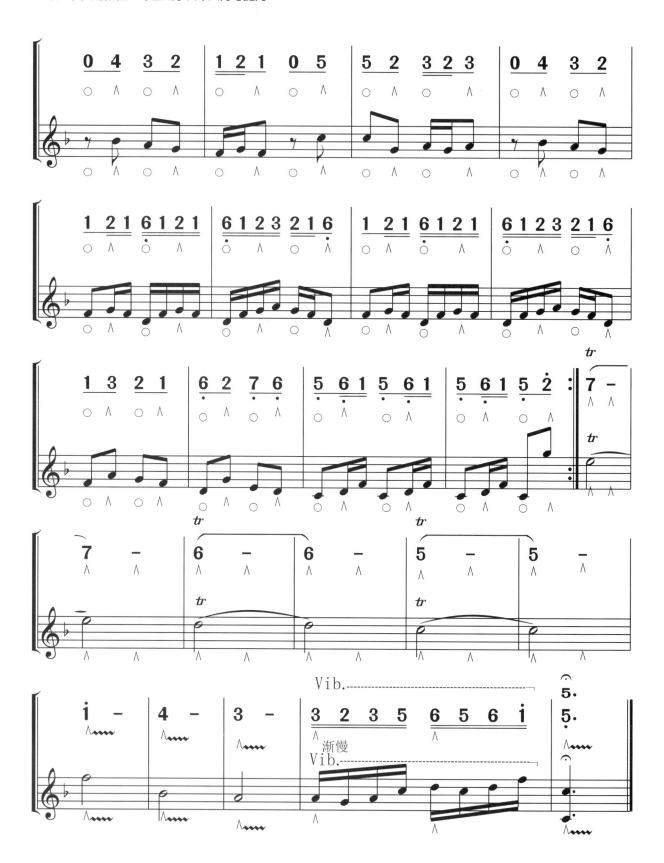

月儿弯弯照九州

臧翔翔 改编

江苏民歌

四、口琴经典乐曲选编

爱情故事

[法] 弗朗西斯·莱 曲

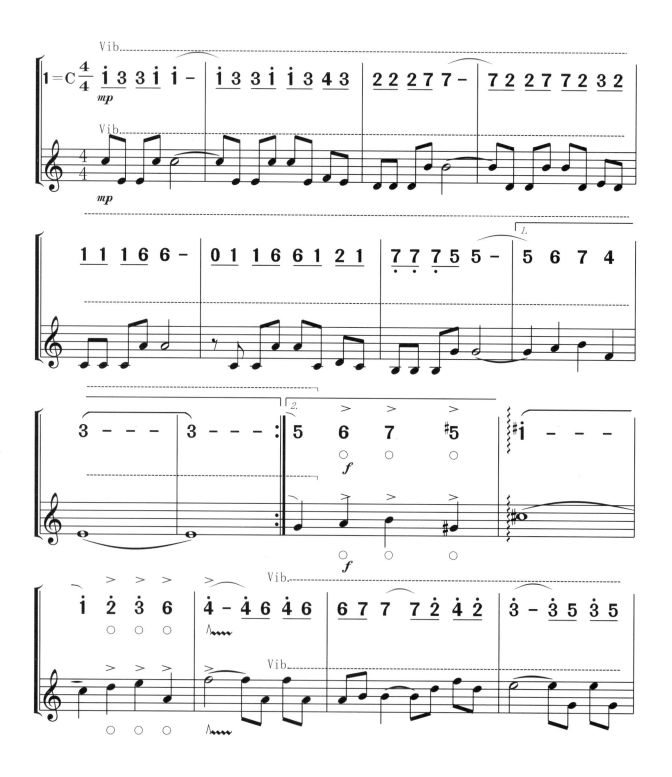

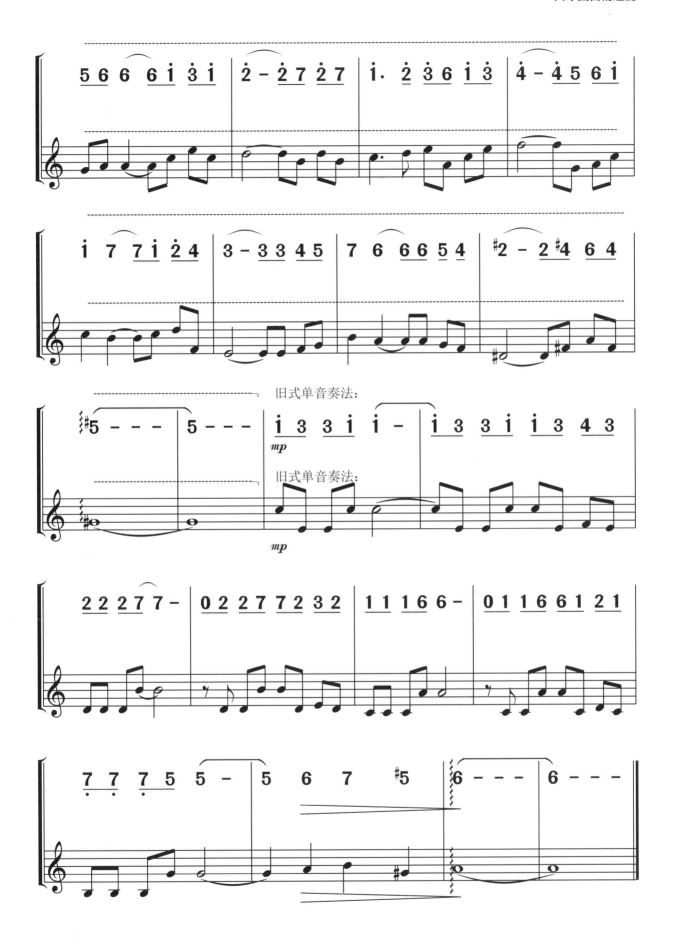

悲叹小夜曲

[意]托赛里 曲

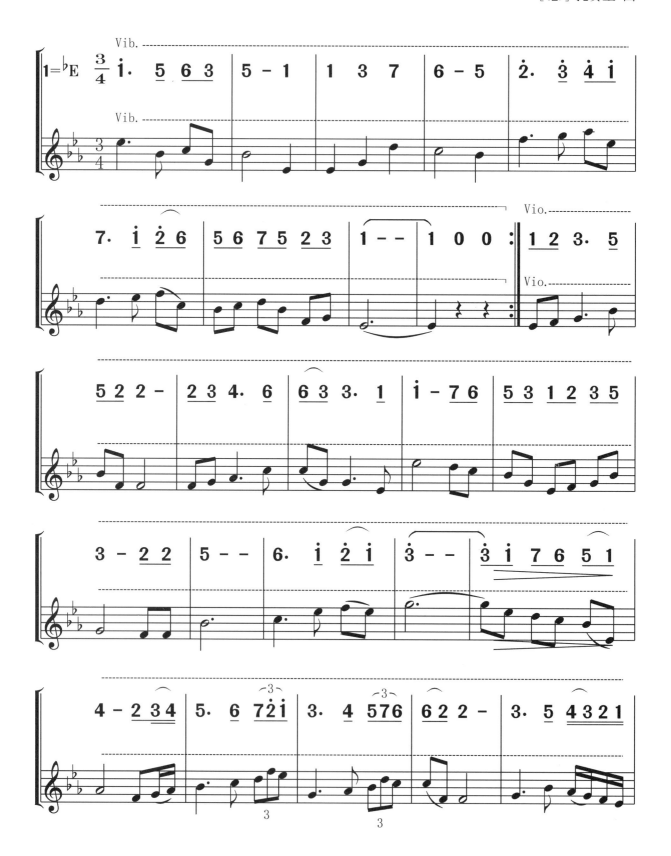

桑塔·露琪亚

意大利民歌

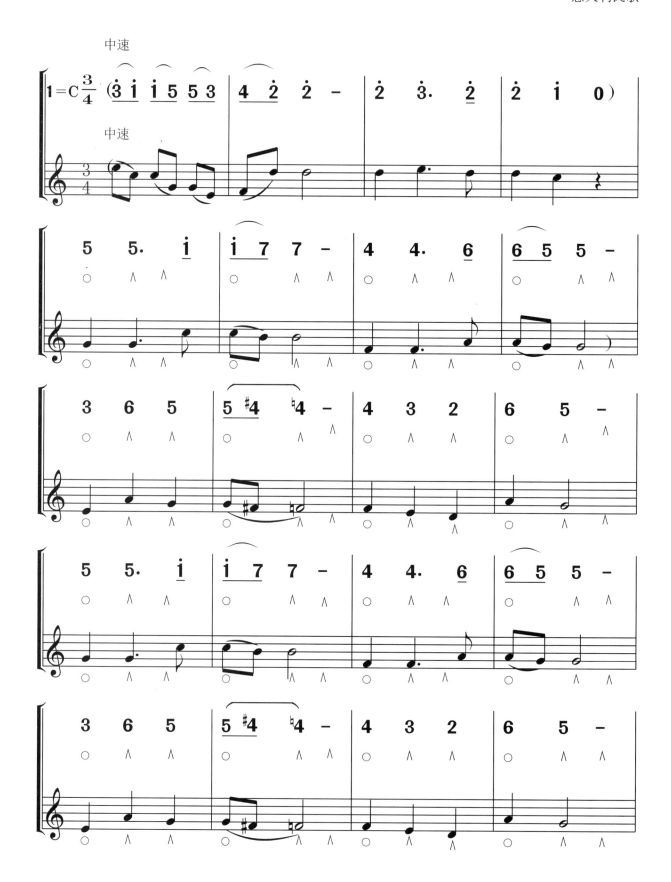

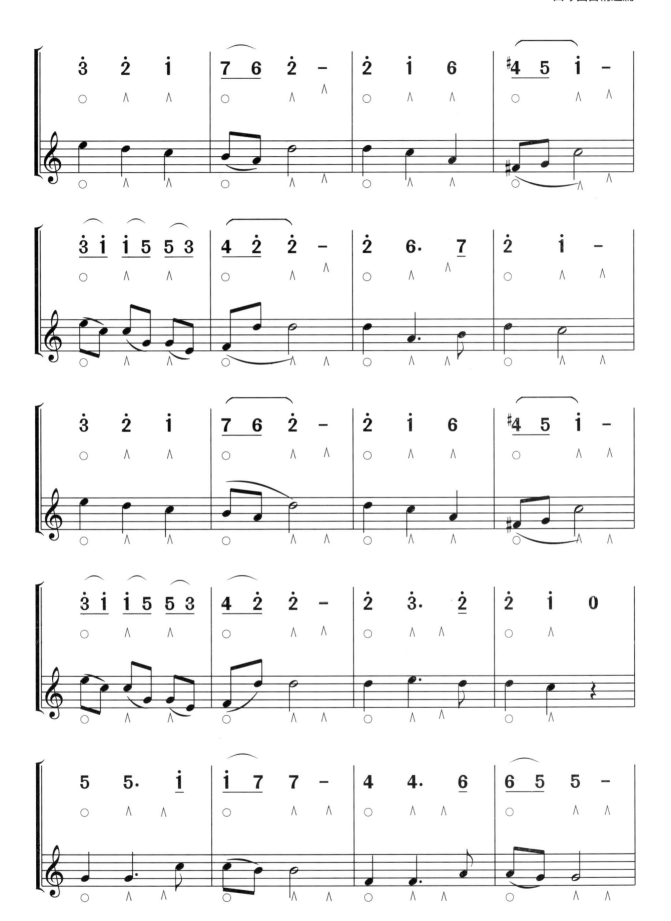

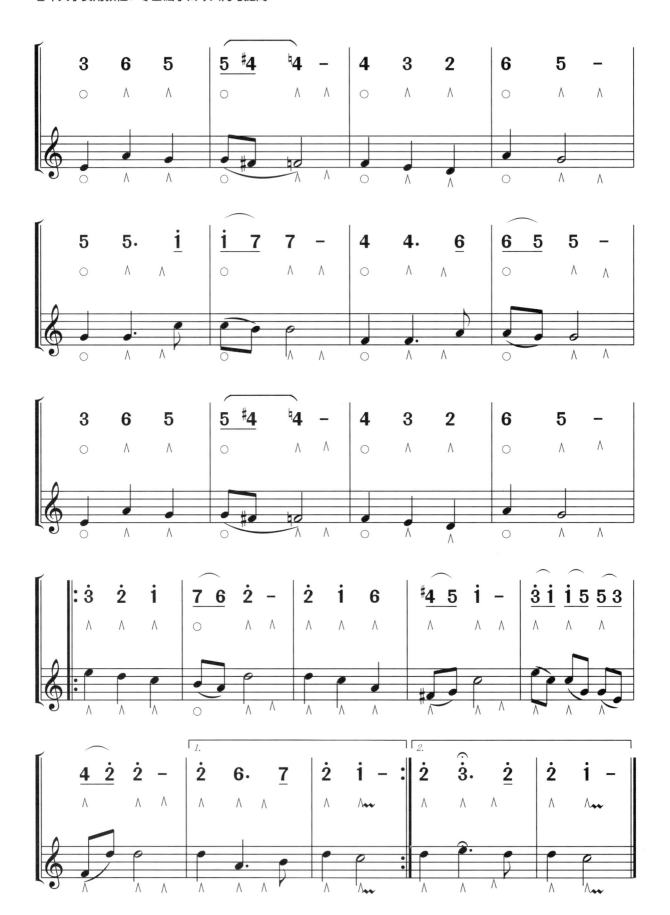

温柔的倾诉

[意]尼诺·罗塔 曲

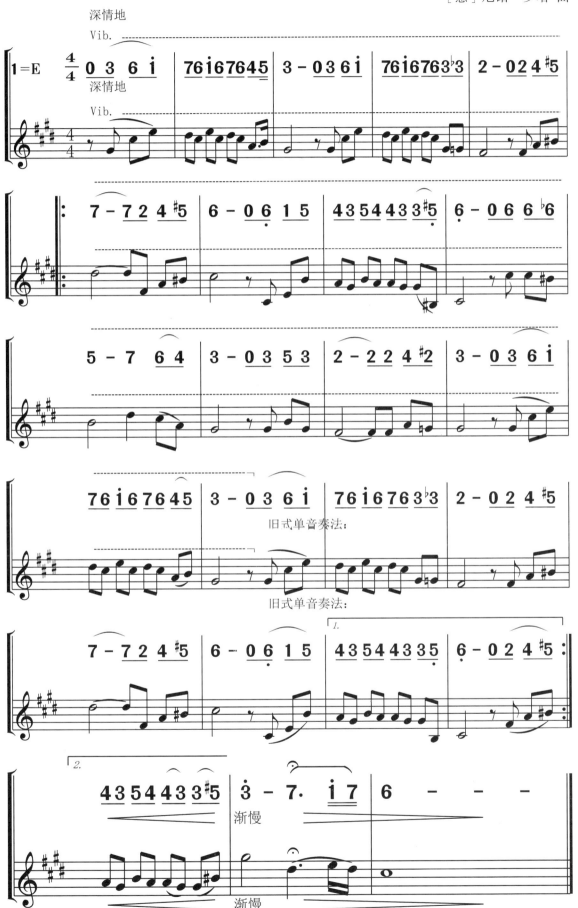

斯卡布罗集市

苏格兰民谣

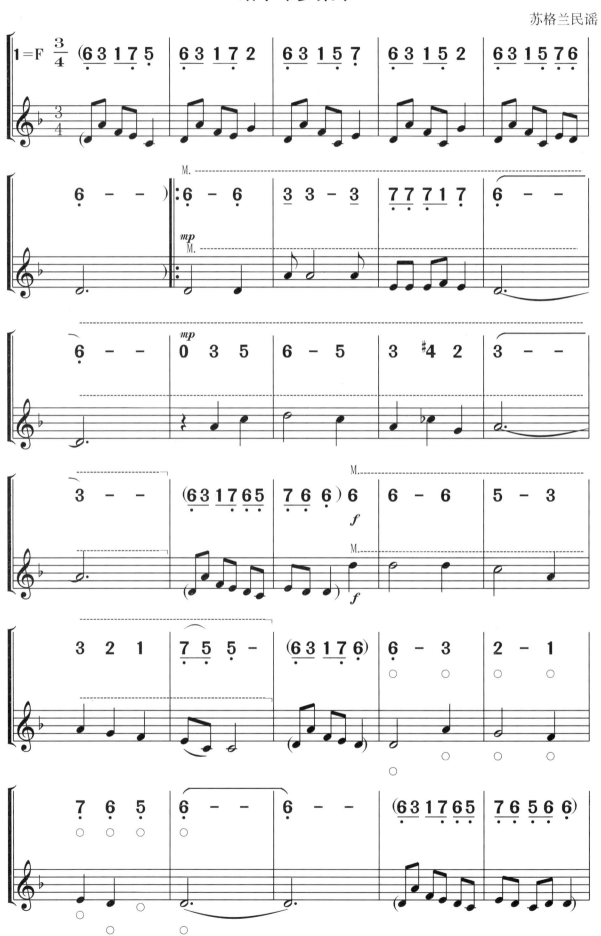

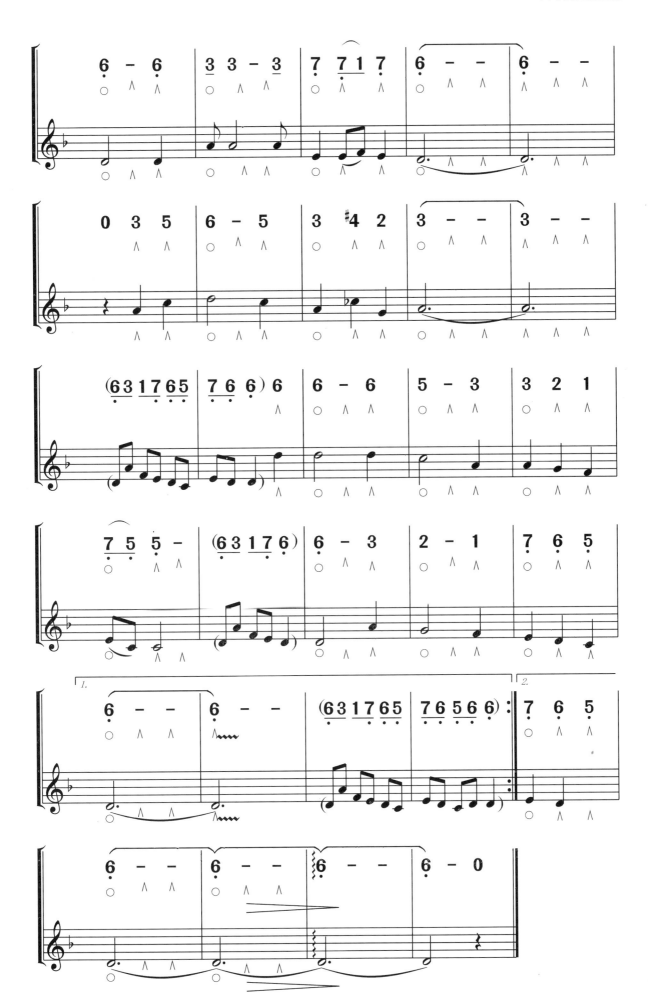

天空之城

久石让 曲

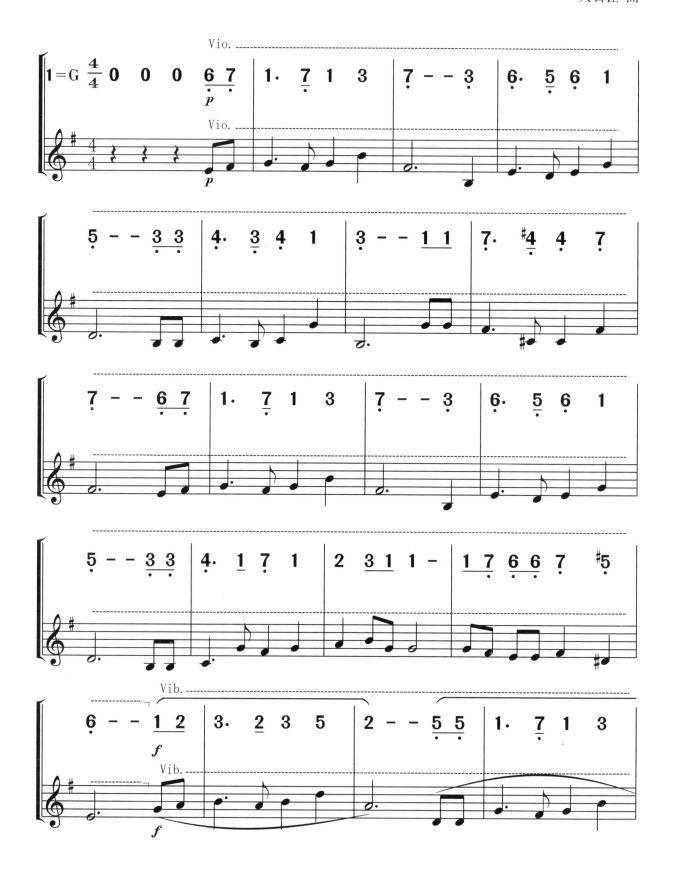

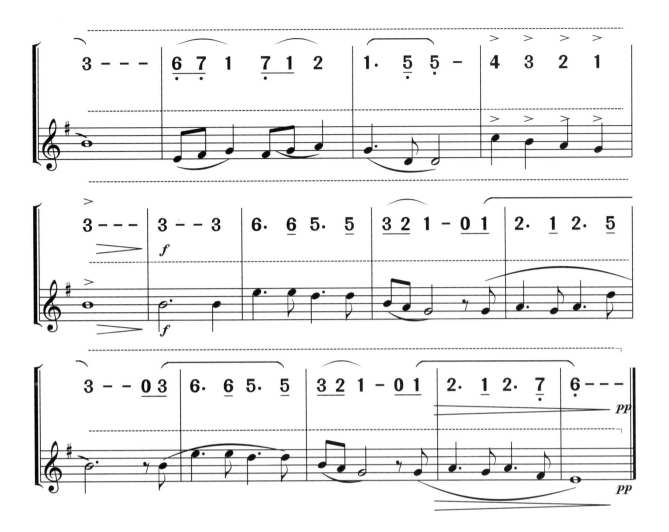

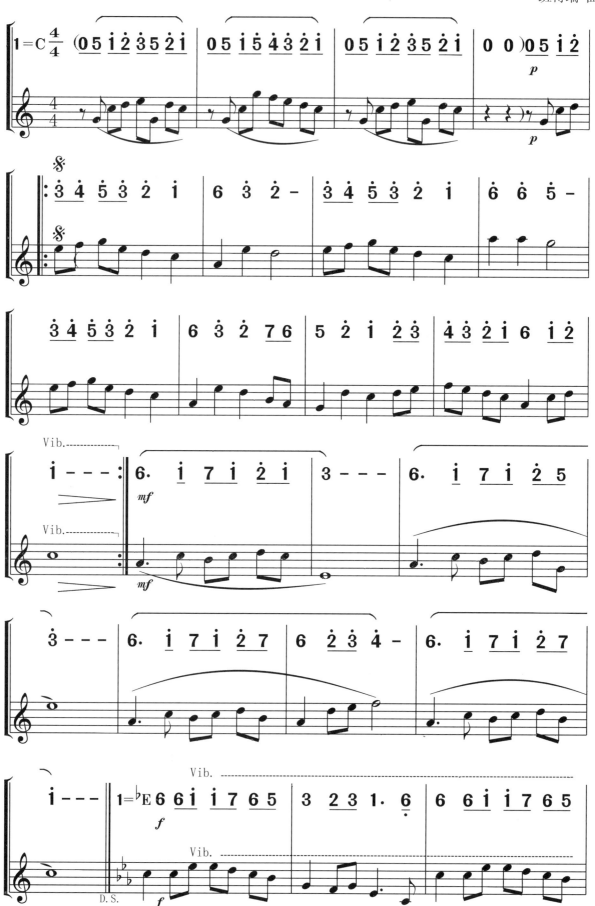

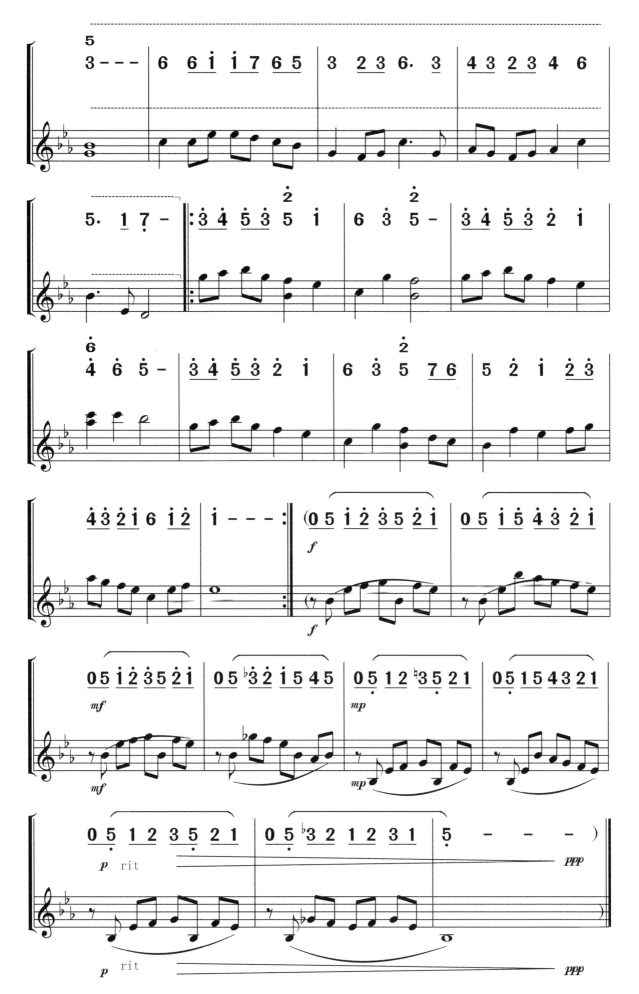

友谊地久天长

苏格兰民歌

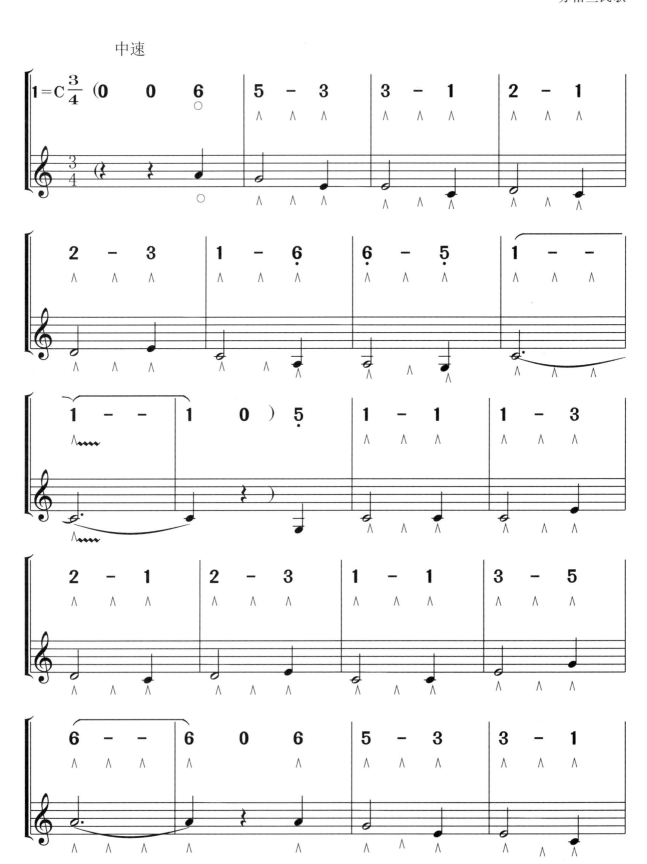

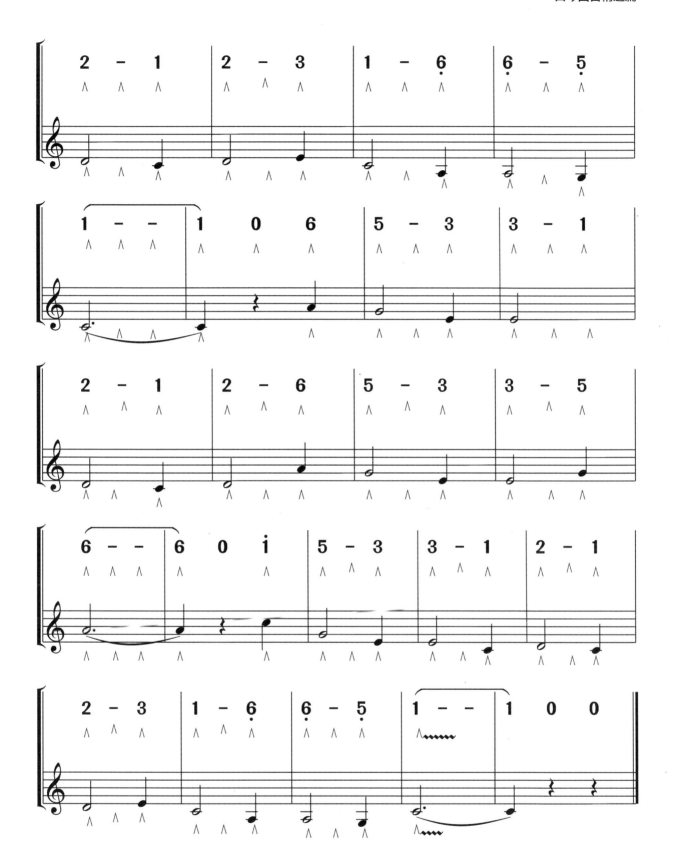